CONTENTS

第 1 章

花束
BOUQUET

第 2 章

盆花設計
ARRANGEMENT

第 3 章

倒掛花束和其他作品
SWAG

ABOUT | 本書使用方法 |

本書介紹花藝師製作的300件商品，適合想將最新流行趨勢融入花禮、將職人創意活用在婚禮等節慶場所、及插花愛好者等人士閱讀。為方便檢索，我們將作品的創意依照顏色排序，且歸納為三大類。關於各頁的內容，請參考以下說明。

這是作品的種類，總共分成花束、盆花和倒掛花束三大類，其中也包含插在花器內的花藝作品。

花藝師的姓名·店名和品牌名稱等。

作品的主色，不含葉材色和花材強調色。

說明製作目的、贈送用途和創作手法等。

使用到的花材。

本書的作品編號。

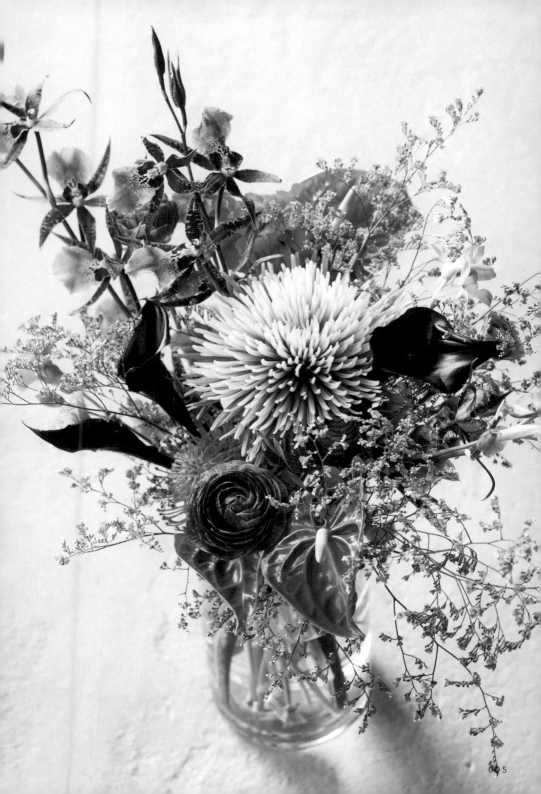

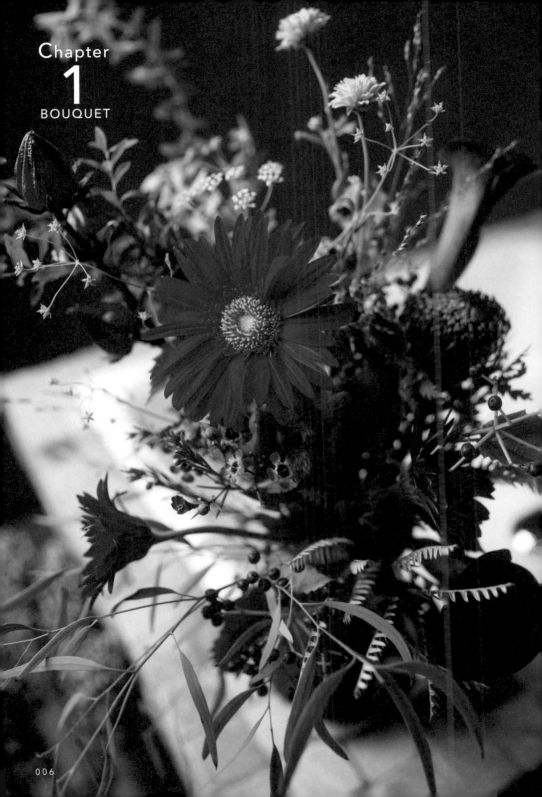

第 1 章
花束

BOUQUET

贈送重要人士的花束，
還有襯托美麗新娘的捧花。
打造華麗花束的花藝師，
經常要這樣問自己：
如何才能將形形色色的各種花材，
集結成對方會喜愛的模樣呢？

以充滿個性的蘭花
打造魅惑人心的春天花束

以具有視覺衝擊力的蕾麗亞蘭為
主花，並捨棄葉材，營造瀰漫時
尚氛圍的華麗花束。

Flower&Green | 蕾麗亞蘭（Sl.Santa
Barbara Sunset）·陸蓮花（Chaouen
·Charlotte·Lily）·鬱金香（Red
Princess）

001

為了喜歡紅色的成熟女性所
製作的生日花禮。使用像鬱
金香、大理花、火焰百合等充
滿視覺衝擊力的紅色花材，搭
配具有分量感的南天竹和綠玫
瑰，增添甜美氣息。

Flower&Green｜鬱金香(Ile de
France)・玫瑰(Eclaire)・大理花
(LaLaLa・Red Star)・火焰百合・
南天竹

002

以浪漫氛圍
來詮釋大人之春

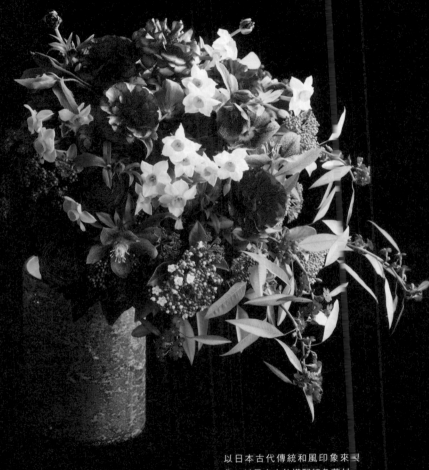

003

令人為之屏息的透明感

以日本古代傳統和風印象來製
作。以日本水仙搭配紅色花材，
營造紅白印象。水仙凜然的外
觀，賦予整體作品高雅感。

Flower&Green｜水仙‧陸蓮三
（Hades‧Drama）‧四季蔞‧緋石
木‧聖誕玫瑰

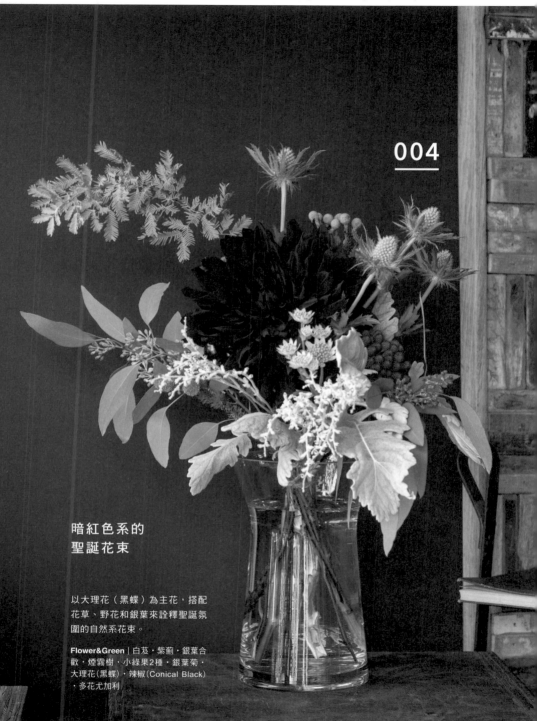

004

暗紅色系的
聖誕花束

以大理花（黑蝶）為主花，搭配
花草、野花和銀葉來詮釋聖誕氛
圍的自然系花束。

Flower&Green ｜ 白芨‧紫薊‧銀葉合
歡‧煙霧樹‧小綠果2種‧銀葉菊‧
大理花(黑蝶)‧辣椒(Conical Black)
‧多花尤加利

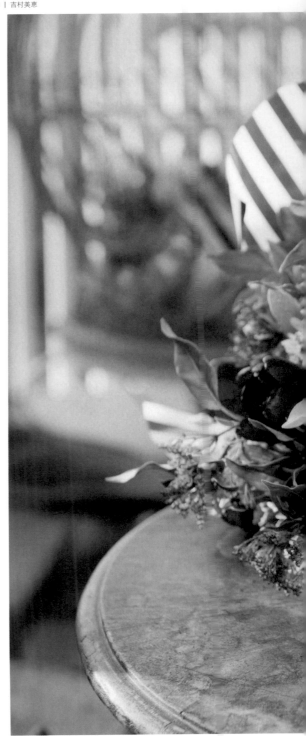

獻給擁有
剛柔並濟特質的女子

正因為堅強又深具包容性，才能
溫柔待人。以這種令人憧憬的女
性為形象來設計。整體挑選具有
絲絨質感的同色系花材，來醞釀
成熟氛圍。由於大量運用大朵圓
形花，所以搭配令人印象深刻的
粗直條紋包裝紙。

Flower&Green | 陸蓮花2種・鬱金香
（Palmyra）・康乃馨・石竹（Brush）
・四季蔢・雪球花

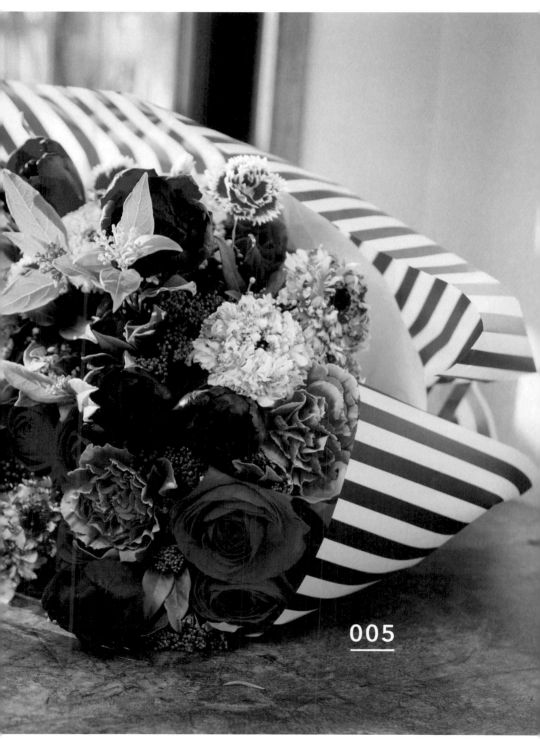

005

常見花材的
獨特組合

以鮮紅色非洲菊為主花,搭配新
奇的花材和葉材,花器為琉璃色
手捏壺。

Flower&Green | 非洲菊・蠟梅・洛
神花・瓜葉向日葵・藍莓果・班克
木・海芋・銀樺・珍珠繡線菊・尤
加利・柳枝稷・紅柴胡

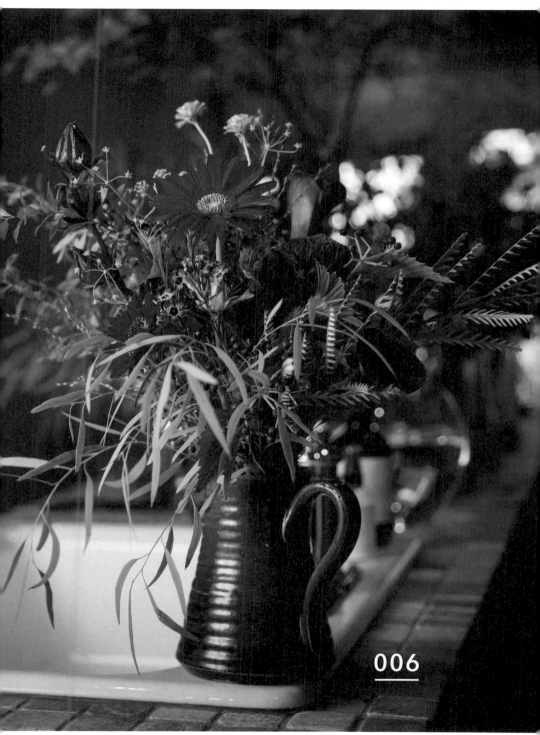

<u>006</u>

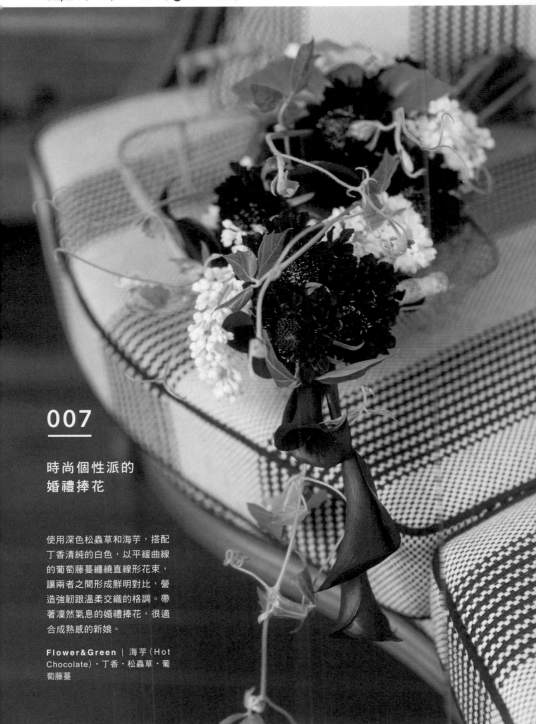

007

時尚個性派的
婚禮捧花

使用深色松蟲草和海芋，搭配
丁香清純的白色，以平緩曲線
的葡萄藤蔓纏繞直線形花束，
讓兩者之間形成鮮明對比，營
造強韌跟溫柔交織的格調。帶
著凜然氣息的婚禮捧花，很適
合成熟感的新娘。

Flower&Green | 海芋（Hot
Chocolate）・丁香・松蟲草・葡
萄藤蔓

以華麗又有個性的玫瑰（Andalusia），搭配大量充滿野趣的小花和葉材。儘管以強烈色彩為主色，但搭配銀色葉材和白花，可以襯托出細膩感。玫瑰柔韌的花莖和動感，會隨著觀賞角度的不同，呈現截然不同的風情。

Flower&Green｜玫瑰（Andalusia）‧珍珠草‧黃連木‧尤加利‧米香花‧蠟梅‧天竺葵

自然風的
時尚花束

008

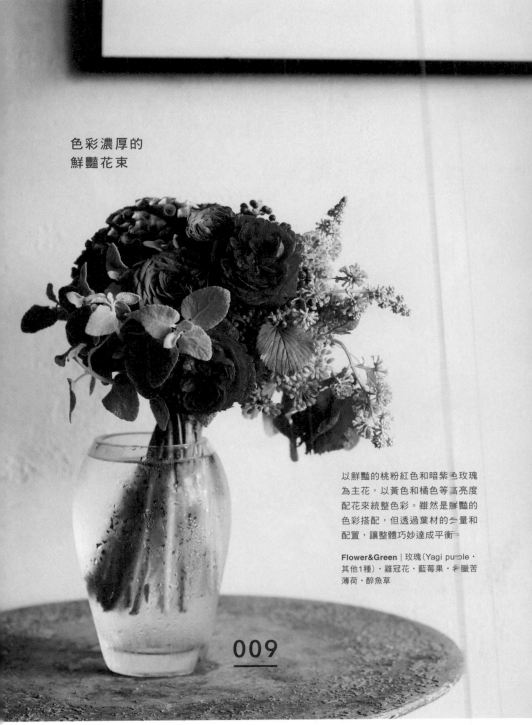

色彩濃厚的
鮮豔花束

以鮮豔的桃粉紅色和暗紫色玫瑰
為主花，以黃色和橘色等高亮度
配花來統整色彩。雖然是鮮豔的
色彩搭配，但透過葉材的分量和
配置，讓整體巧妙達成平衡。

Flower&Green | 玫瑰(Yagi purple・
其他1種)・雞冠花・藍莓果・手臘苦
薄荷・醉魚草

<u>009</u>

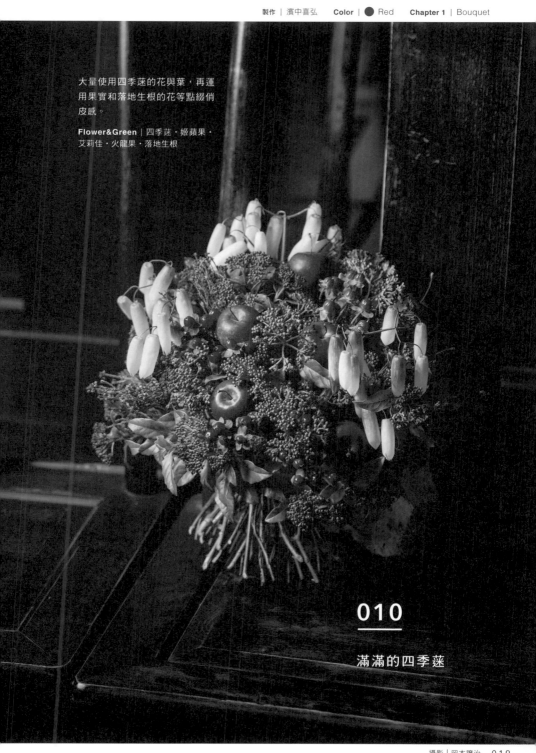

大量使用四季萊的花與葉，再運
用果實和落地生根的花等點綴俏
皮感。

Flower&Green｜四季萊·姬蘋果·
艾莉佳·火龍果·落地生根

010

滿滿的四季萊

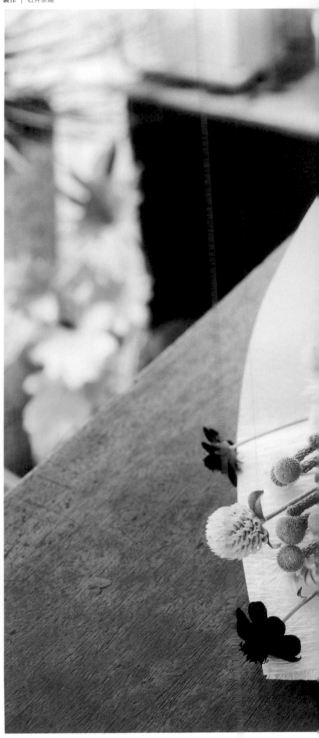

扣人心弦的
中間色調

花束也可以製作出高低層次。
先挑選圓潤或乾燥質感的花
材，最後搭配形狀不規則的花
材，避免整體流於工整。採用
柔和的色彩，營造溫柔且充滿
情感的作品。

Flower&Green | 玫瑰・新娘花・
銀果・綠珊瑚鳳梨・巧克力波斯菊
・千日紅・毛筆花

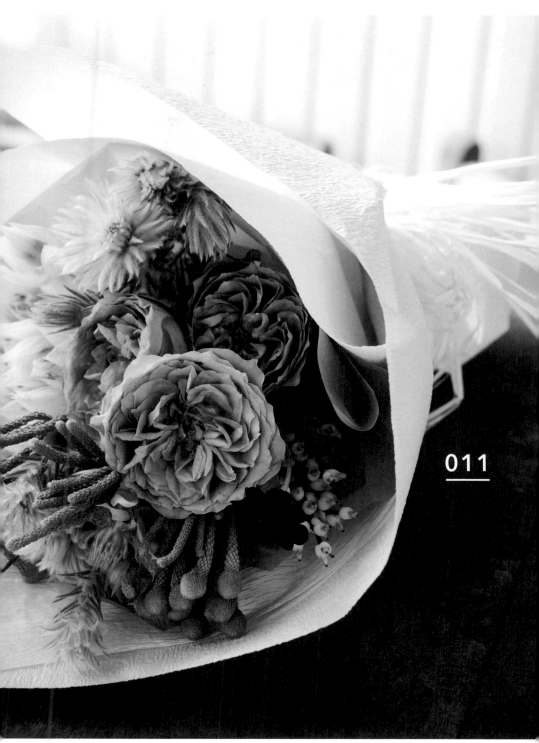

011

以中間色調的花草，搭配生動有趣的狼尾草，以及具有特殊質感的原野花種，打造率性自然的氛圍。

Flower&Green | 伯利恆之星・新娘花・蕘星果・玫瑰（由香）・四季蒾・狼尾草・尤加利2種・地榆・多肉植物

充滿葉材和花草的
自然花束

012

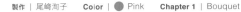

013

懷舊色彩的
春天花束

本作品的花材，皆是配合
玫瑰（Lalique）的懷舊花
色來進行挑選。為了不要
太過甜美，於後方插上八
重櫻的枝條，來表現女人
味和個性。

Flower&Green ｜ 玫瑰 (Lalique)
・繡球花・尤加利 (Pole)・八
重櫻

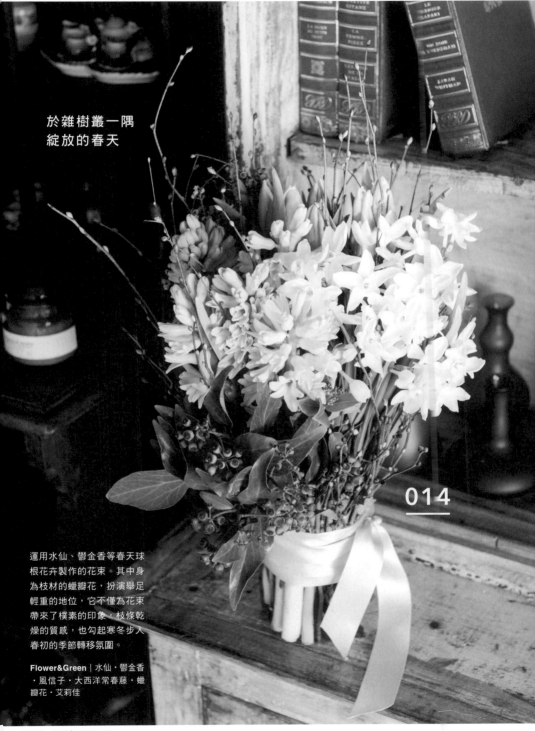

於雜樹叢一隅
綻放的春天

014

運用水仙、鬱金香等春天球
根花卉製作的花束。其中身
為枝材的蠟瓣花，扮演舉足
輕重的地位，它不僅為花束
帶來了樸素的印象，枝條乾
燥的質感，也勾起寒冬步入
春初的季節轉移氛圍。

Flower&Green | 水仙・鬱金香
・風信子・大西洋常春藤・蠟
瓣花・艾莉佳

香豌豆花輕盈的動態與色彩讓人
印象深刻的自然系花束。搭配色
彩相似的松蟲草和綠色小花，還
有常春藤和多花素馨的藤蔓，進
一步提升自然感。

Flower&Green｜香豌豆花・松蟲草
・白玉草・聖誕玫瑰・蕾絲花・常春
藤・多花素馨・豆類藤蔓

015

宛如春天的花園

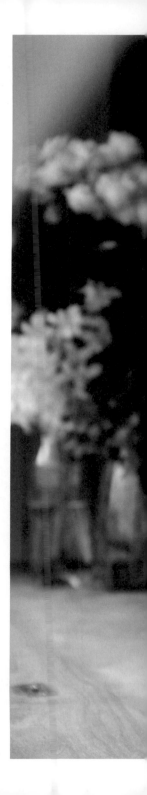

為花束增添一些
甜美氣息

淺粉色和粉紅色組合的春色,讓人
感到雀躍不已。奢侈的插入7枝風信
子,瀰漫讓人心醉神迷的甜香。

Flower&Green | 香豌豆花(戀式部)·
風信子(Fondant)·玫瑰(Radish)·飛
燕草·蕾絲花·綠鈴草·巧克力芳香天
竺葵

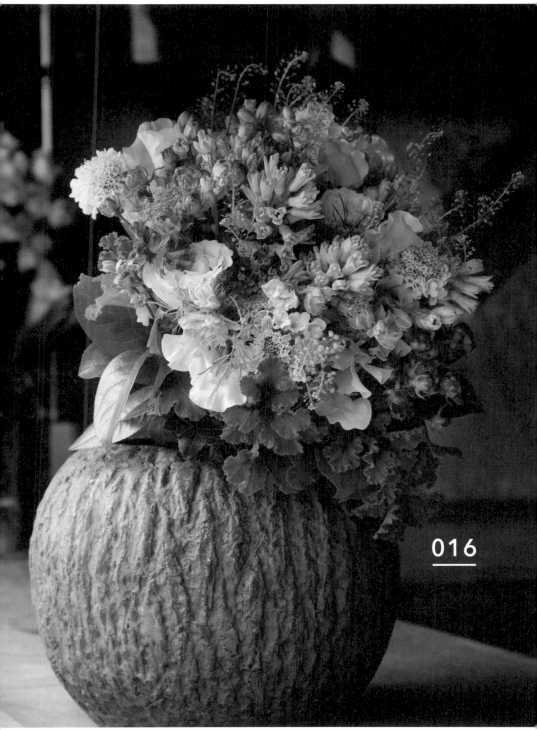

016

送給大學剛畢業的女性。香氣四溢的玫瑰捧花，很適合即將踏入人生的下一旅程的人。這款粉紅系圓形花束屏除了綠葉，利用香碗豆花和瞿麥（高雪輪）等花材，詮釋細微差異和躍動感。

Flower&Green | 瞿麥（高雪輪）・香豌豆花・洋桔梗・玫瑰（Amoureuse・Yves Kalmin・Cotton Cup・Bourgeon du Réve・Mariko）

017

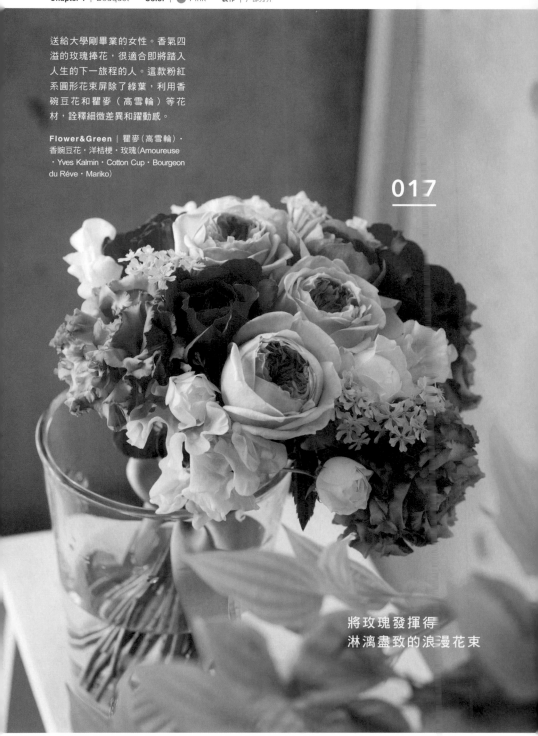

將玫瑰發揮得
淋漓盡致的浪漫花束

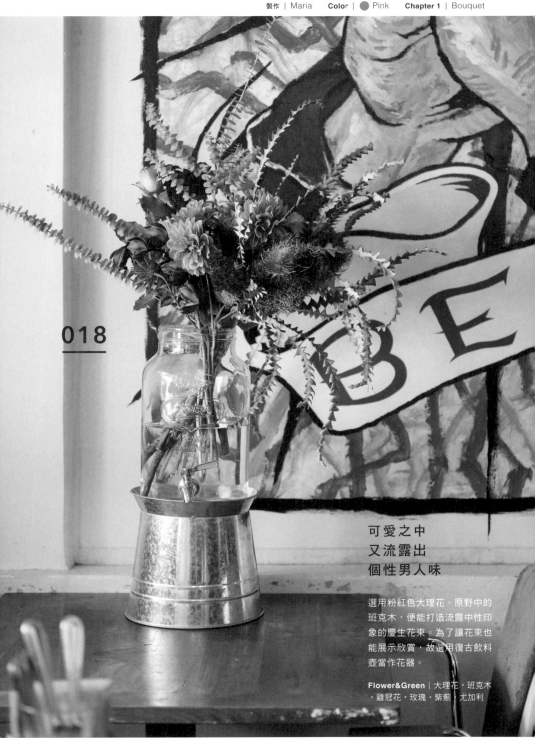

018

可愛之中
又流露出
個性男人味

選用粉紅色大理花、原野中的
班克木，便能打造流露中性印
象的慶生花束。為了讓花束也
能展示欣賞，故選用復古飲料
壺當作花器。

Flower&Green｜大理花・班克木
・雞冠花・玫瑰・紫薊・尤加利

以容易流於可愛的粉紅色打造自
然韻味，大量運用葉材來稍微克
制粉紅色的可愛。樸素中又有華
麗感，卻不會甜美過火，是很適
合成熟女性的一款粉紅色花束。

Flower&Green | 松蟲草(草莓牛奶)
‧雪球花‧蕾絲花(Green Mist)‧
珍珠草

不會太過甜美或樸素的
粉紅色自然花束

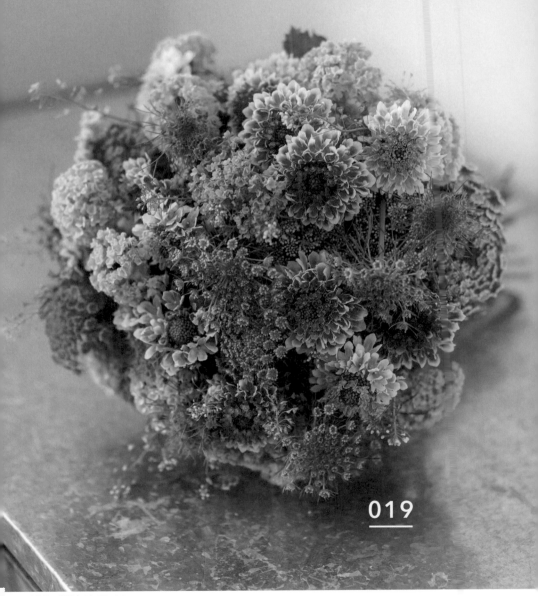

019

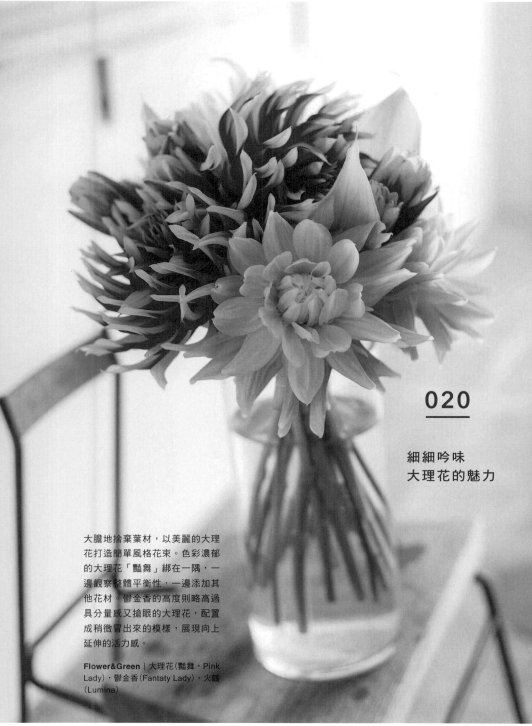

020

細細吟味
大理花的魅力

大膽地捨棄葉材，以美麗的大理花打造簡單風格花束。色彩濃郁的大理花「豔舞」綁在一隅，一邊觀察整體平衡性，一邊添加其他花材。鬱金香的高度則略高過具分量感又搶眼的大理花，配置成稍微冒出來的模樣，展現向上延伸的活力感。

Flower&Green｜大理花(豔舞・Pink Lady)・鬱金香(Fantaty Lady)・火鶴(Lumina)

以花束展現初夏氣息的芍藥綻放出
的美麗。儘管緊密配置，卻預留了
讓花朵在溫暖氣溫下綻放的空間，
因此能欣賞到每一片花瓣的豔麗質
感。使用略長的合花楸，延伸出
去，營造輕盈感，隨興加入的聖誕
玫瑰，讓花的粉紅色與合花楸鮮嫩
的綠色達到協調。

Flower&Green | 芍藥·合花楸·
聖誕玫瑰

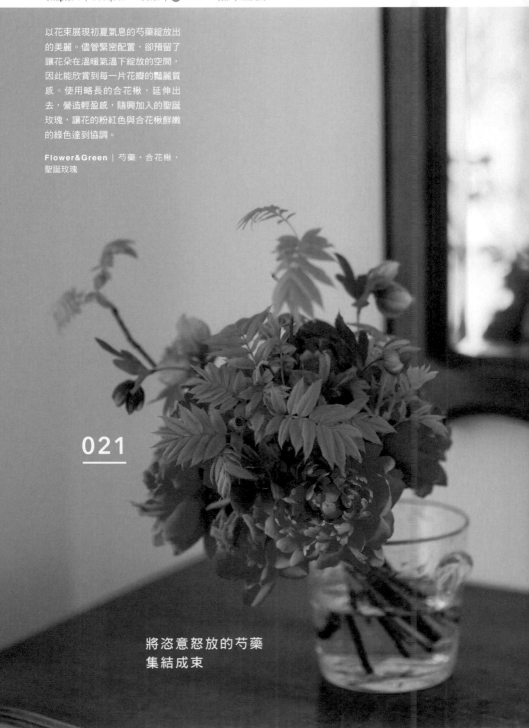

021

將恣意怒放的芍藥
集結成束

擁有巴黎韻味的
華麗花束

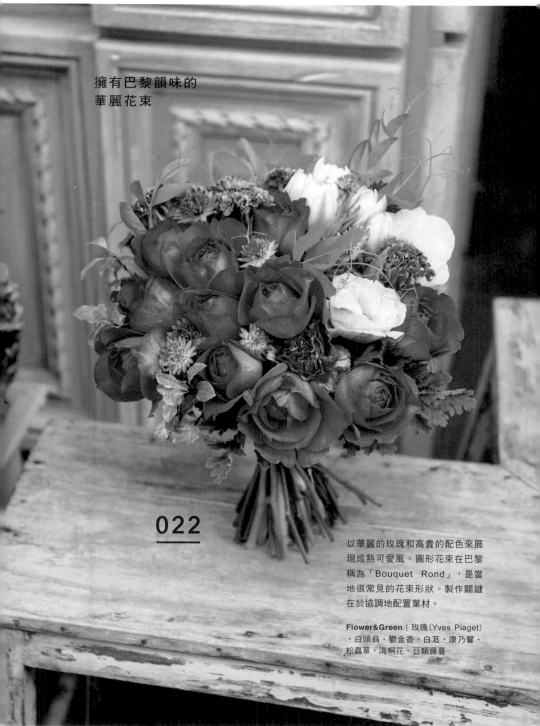

022

以華麗的玫瑰和高貴的配色來展
現成熟可愛風。圖形花束在巴黎
稱為「Bouquet Rond」，是當
地很常見的花束形狀。製作關鍵
在於協調地配置葉材。

Flower&Green｜玫瑰(Yves Piaget)
・白頭翁・鬱金香・白芨・康乃馨・
松蟲草・海桐花・豆類藤蔓

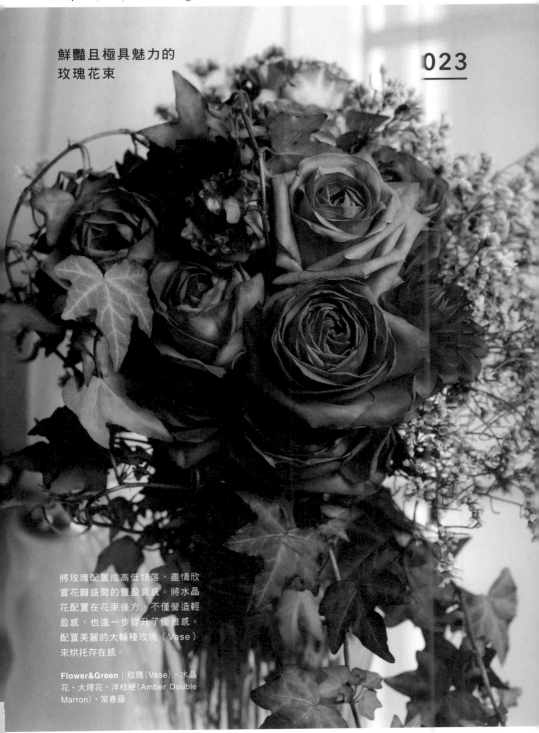

鮮豔且極具魅力的
玫瑰花束

023

將玫瑰配置成高低錯落，盡情欣
賞花瓣盛開的豐盈質感。將水晶
花配置在花束後方，不僅營造輕
盈感，也進一步提升了優雅感。
配置美麗的大輪種玫瑰（Vase）
來烘托存在感。

Flower&Green | 玫瑰(Vase)・水晶
花・大理花・洋桔梗(Amber Double
Marron)・常春藤

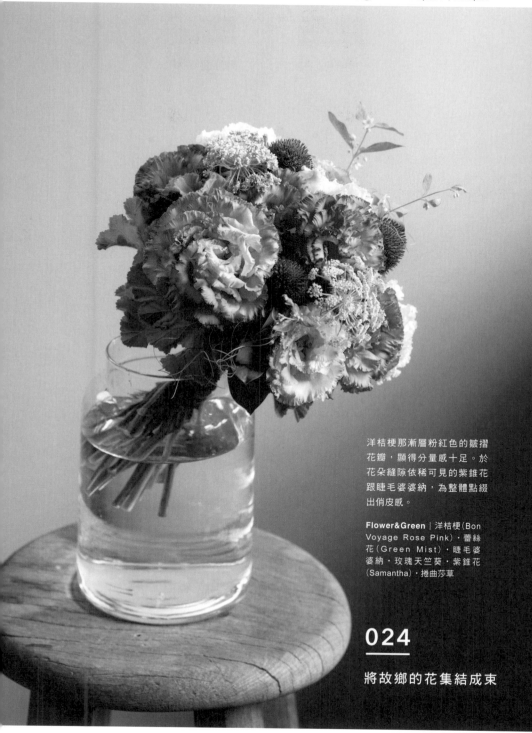

洋桔梗那漸層粉紅色的皺摺
花瓣，顯得分量感十足。於
花朵縫隙依稀可見的紫錐花
跟睫毛婆婆納，為整體點綴
出俏皮感。

Flower&Green｜洋桔梗(Bon
Voyage Rose Pink)・蕾絲
花（Green Mist）・睫毛婆
婆納・玫瑰天竺葵・紫錐花
（Samantha）・捲曲莎草

024

將故鄉的花集結成束

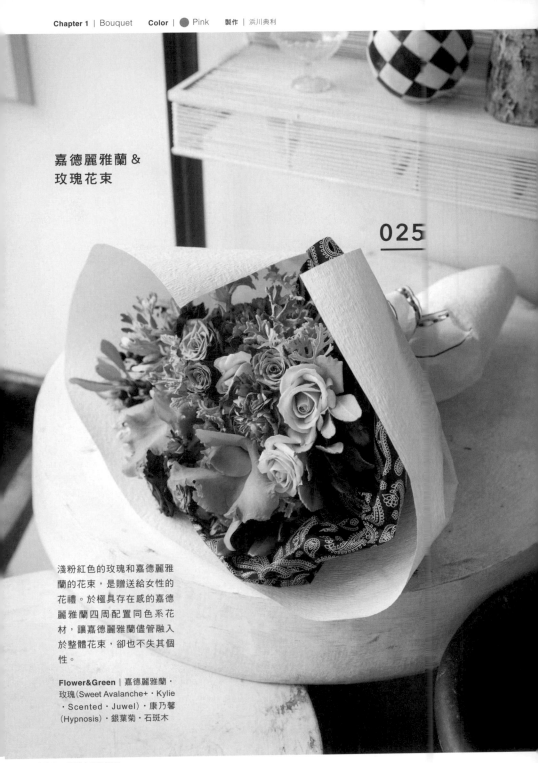

嘉德麗雅蘭 &
玫瑰花束

025

淺粉紅色的玫瑰和嘉德麗雅蘭的花束，是贈送給女性的花禮。於極具存在感的嘉德麗雅蘭四周配置同色系花材，讓嘉德麗雅蘭儘管融入於整體花束，卻也不失其個性。

Flower&Green | 嘉德麗雅蘭 · 玫瑰(Sweet Avalanche+ · Kylie · Scented · Juwel) · 康乃馨(Hypnosis) · 銀葉菊 · 石斑木

026

成熟粉紅色的
圓形花束

將帶紫的粉紅色玫瑰和海芋
搭配成圓形花束。用來襯托
暗粉紅色的，是具有美麗綠
色的綠石竹，以及帶光澤感
的火鶴和福祿桐等葉材。

Flower&Green｜玫瑰·海芋·
火鶴·福祿桐·朱蕉·綠石竹等

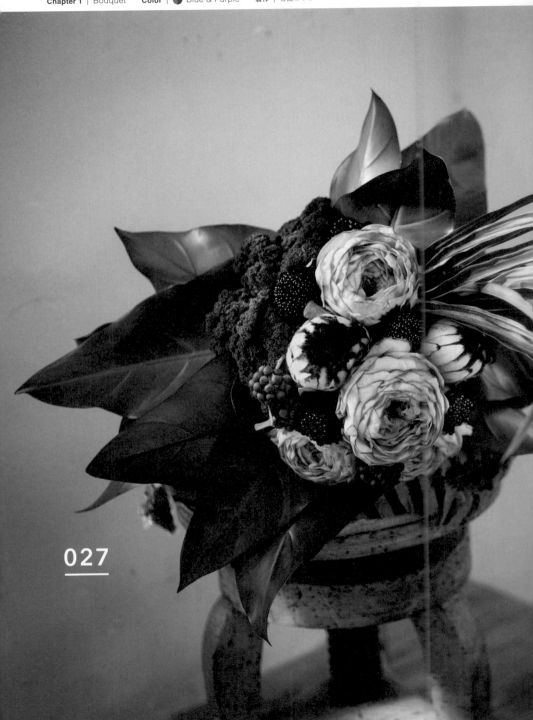

027

以葉子來表現視覺衝擊

將花束打造成能展示黑葉蔓綠絨
正反兩面的造型。充分利用深紅
色及紫色葉材，圍繞復古色的玫
瑰和帝王花，是深具視覺衝擊力
的作品。

Flower&Green｜黑葉蔓綠絨・玫瑰
（Gland Vase）・帝王花（Niobe）
・羽衣甘藍（Dressy Afros）・松蟲草
（Petit Pom Pon Black）・紅邊竹蕉
（Fountain Green）・大西洋常春藤

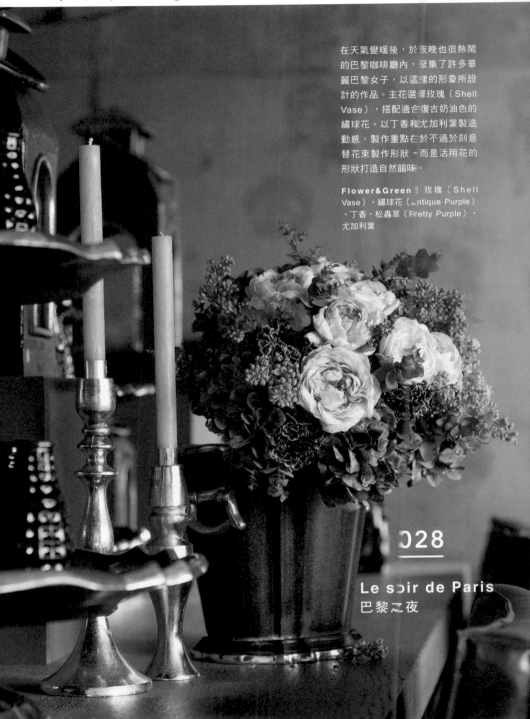

在天氣變暖後，於夜晚也很熱鬧
的巴黎咖啡廳內，聚集了許多華
麗巴黎女子，以這樣的形象所設
計的作品。主花選擇玫瑰（Shell
Vase），搭配適合復古奶油色的
繡球花。以丁香和尤加利葉製造
動感，製作重點在於不過於刻意
替花束製作形狀－而是活用花的
形狀打造自然韻味。

Flower&Green｜玫瑰（Shell
Vase）・繡球花（Antique Purple）
・丁香・松蟲草（Pretty Purple）・
尤加利葉

028

Le soir de Paris
巴黎之夜

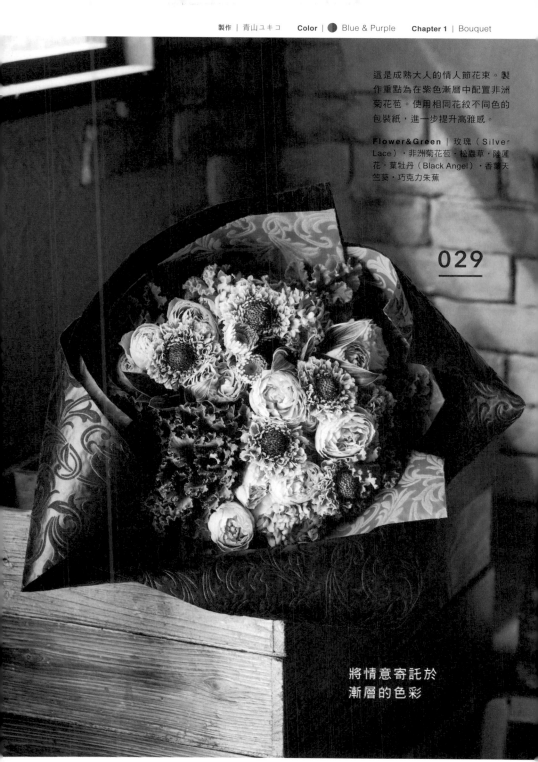

這是成熟大人的情人節花束。製
作重點為在紫色漸層中配置非洲
菊花苞。使用相同花紋不同色的
包裝紙，進一步提升高雅感。

Flower&Green｜玫瑰（Silver
Lace）・非洲菊花苞・松蟲草・陸蓮
花・葉牡丹（Black Angel）・香葉天
竺葵・巧克力朱蕉

029

將情意寄託於
漸層的色彩

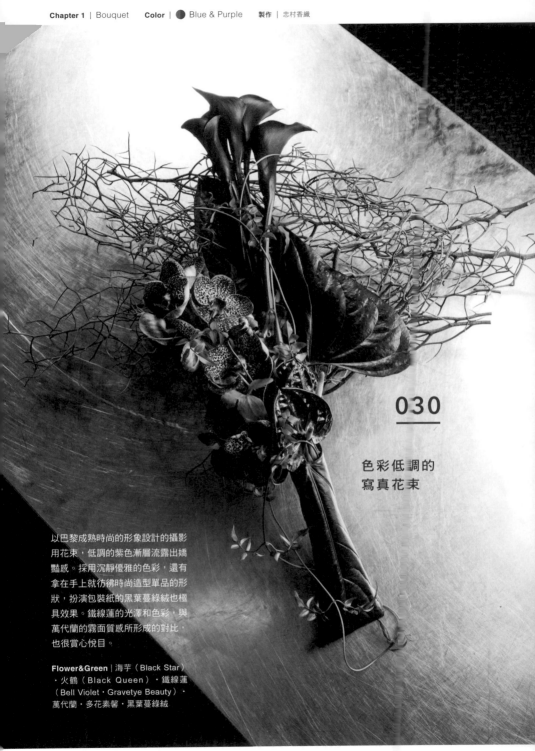

030

色彩低調的
寫真花束

以巴黎成熟時尚的形象設計的攝影
用花束，低調的紫色漸層流露出嬌
豔感。採用沉靜優雅的色彩，還有
拿在手上就彷彿時尚造型單品的形
狀，扮演包裝紙的黑葉蔓綠絨也極
具效果。鐵線蓮的光澤和色彩，與
萬代蘭的霧面質感所形成的對比，
也很賞心悅目。

Flower&Green | 海芋（Black Star）
・火鶴（Black Queen）・鐵線蓮
（Bell Violet・Gravetye Beauty）・
萬代蘭・多花素馨・黑葉蔓綠絨

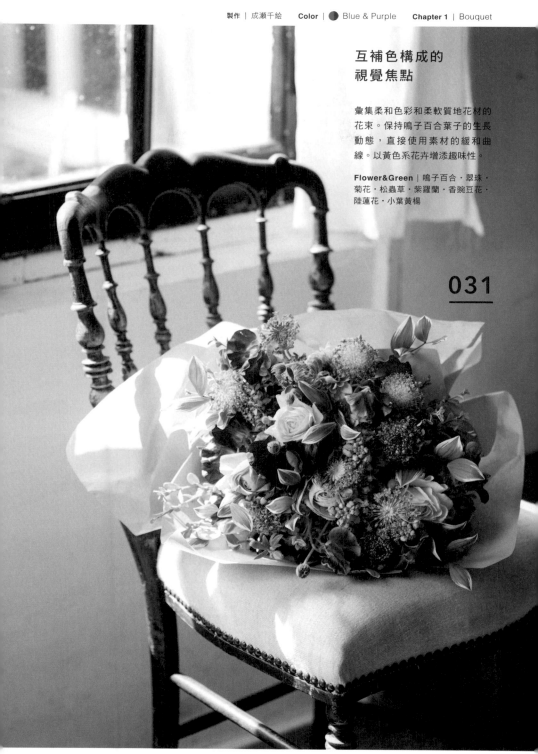

互補色構成的
視覺焦點

彙集柔和色彩和柔軟質地花材的
花束。保持鳴子百合葉子的生長
動態，直接使用素材的緩和曲
線。以黃色系花卉增添趣味性。

Flower&Green │ 鳴子百合・翠珠・
菊花・松蟲草・紫羅蘭・香豌豆花・
陸蓮花・小葉黃楊

031

製作成可愛卻帶有成熟氣息的
感覺。雖然使用大量花材，但
由於配色沉穩，因此不會流於
浮誇。以銀荊的葉子為首的葉
材，都採用複數質感混搭，來
強調溫柔的氛圍。

Flower&Green | 三色菫・玫瑰
（Silk）・洋桔梗（八重貴婦人）
・松蟲草・白芨・落地生根・泡盛
草・香紫瓣花・火龍果・三葉草・
銀荊・香桃木・海桐

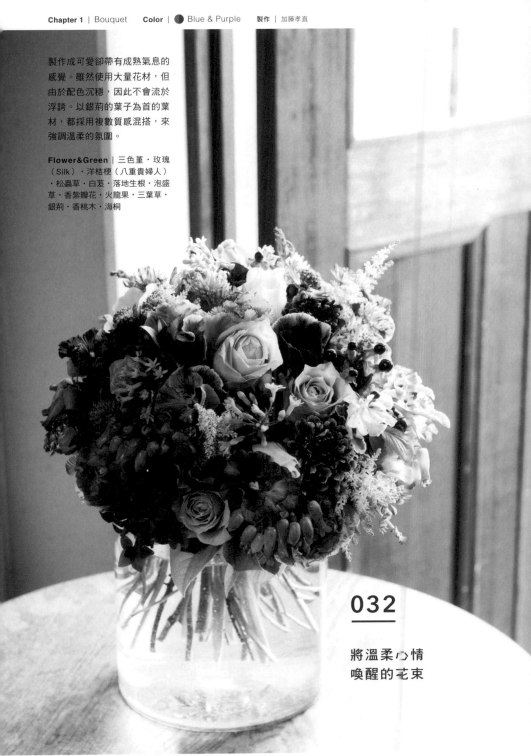

032

將溫柔心情
喚醒的花束

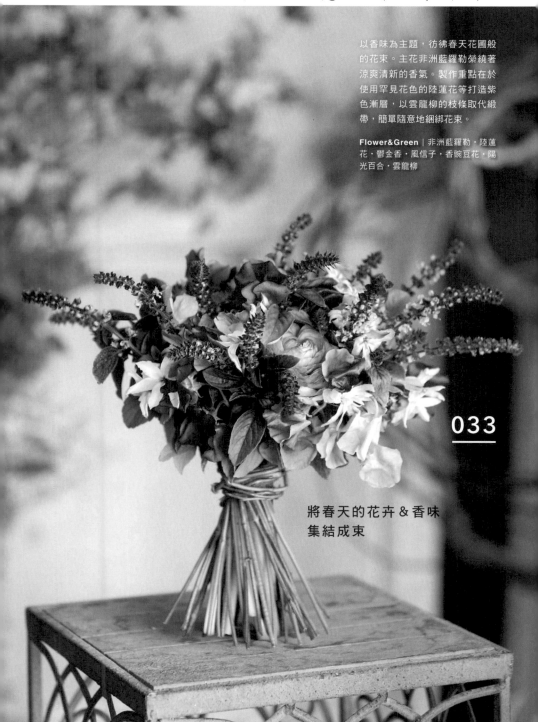

以香味為主題，彷彿春天花圈般的花束。主花非洲藍羅勒縈繞著涼爽清新的香氣。製作重點在於使用罕見花色的陸蓮花等打造紫色漸層，以雲龍柳的枝條取代緞帶，簡單隨意地綑綁花束。

Flower&Green | 非洲藍羅勒・陸蓮花・鬱金香・風信子・香豌豆花・陽光百合・雲龍柳

033

將春天的花卉＆香味
集結成束

將宣告春天到來的香豌豆花
和陸蓮花，以深邃的紫色統
整起來。與很有分量感的葉
材相互輝映。

Flower&Green ｜ 香豌豆花（雅
之奏）・陸蓮花（Larache）・
松蟲草（日向紫羅蘭色）・玫
瑰（Oriental Eclair）・蕾絲花
・繡球花・巧克力天竺葵

034

茂盛的葉材
格外俏皮！

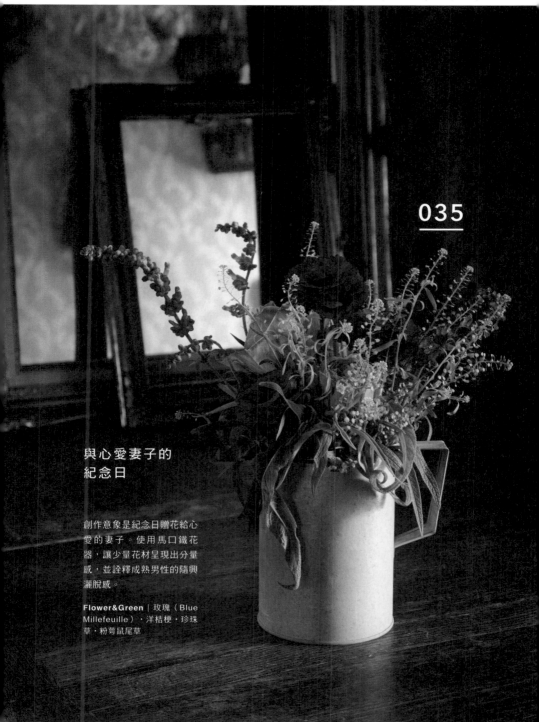

035

與心愛妻子的
紀念日

創作意象是紀念日贈花給心
愛的妻子。使用馬口鐵花
器，讓少量花材呈現出分量
感，並詮釋成熟男性的隨興
瀟脫感。

Flower&Green｜玫瑰（Blue
Millefeuille）・洋桔梗・珍珠
草・粉萼鼠尾草

葉牡丹獨樹一格的皺褶花瓣，
適合襯托散發醉人芬芳的玫瑰
（Bourgeois）和洋桔梗。高貴花
束搭配美式舊工具箱的矛盾搭配，
也別有一番風味。

Flower&Green | 玫瑰（Bourgeois）
・海芋・洋桔梗・康乃馨・繡球花・雪
果・雪球花・葉牡丹・紫薊

兼具矛盾&
獨特之美的圓形花束

036

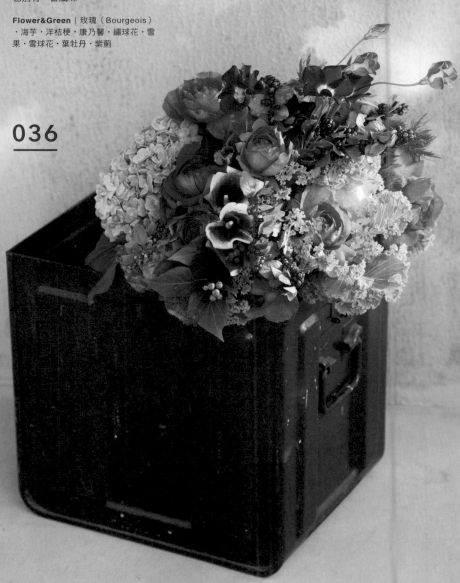

以淡藍色和紫色
營造春色漸層

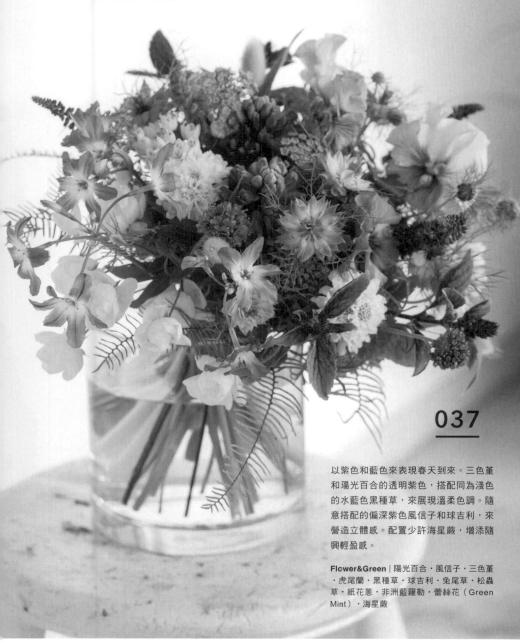

037

以紫色和藍色來表現春天到來。三色堇
和暘光百合的透明紫色，搭配同為淺色
的水藍色黑種草，來展現溫柔色調。隨
意搭配的偏深紫色風信子和球吉利，來
營造立體感。配置少許海星蕨，增添隨
興輕盈感。

Flower&Green | 陽光百合・風信子・三色堇
・虎尾蘭・黑種草・球吉利・兔尾草・松蟲
草・紙花蔥・非洲藍羅勒・蕾絲花（Green
Mint）・海星蕨

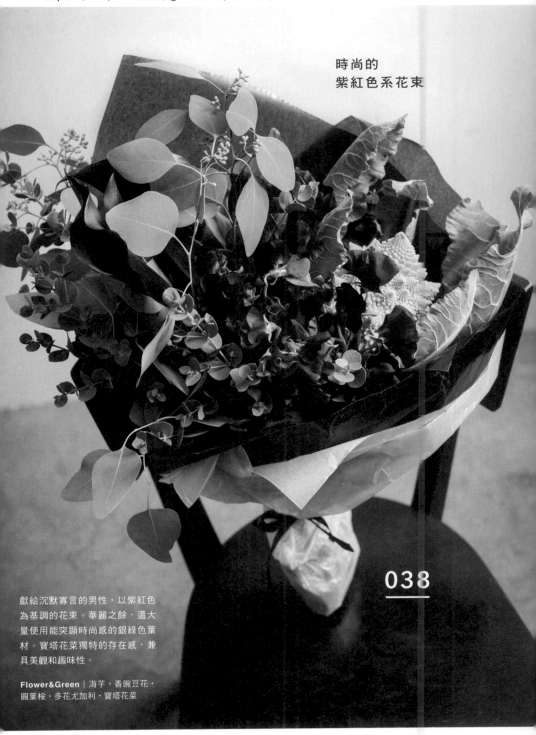

時尚的
紫紅色系花束

038

獻給沉默寡言的男性，以紫紅色
為基調的花束。華麗之餘，還大
量使用能突顯時尚感的銀綠色葉
材。寶塔花菜獨特的存在感，兼
具美觀和趣味性。

Flower&Green | 海芋・香豌豆花・
圓葉桉・多花尤加利・寶塔花菜

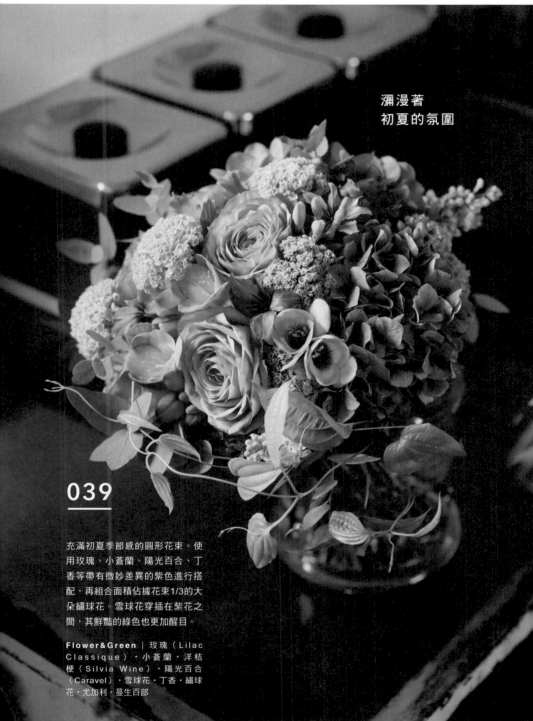

瀰漫著
初夏的氛圍

039

充滿初夏季節感的圓形花束。使
用玫瑰、小蒼蘭、陽光百合、丁
香等帶有微妙差異的紫色進行搭
配，再組合面積佔據花束1/3的大
朵繡球花。雪球花穿插在紫花之
間，其鮮豔的綠色也更加醒目。

Flower&Green ｜玫瑰（Lilac
Classique）・小蒼蘭・洋桔
梗（Silvia Wine）・陽光百合
（Caravel）・雪球花・丁香・繡球
花・尤加利・蔓生百部

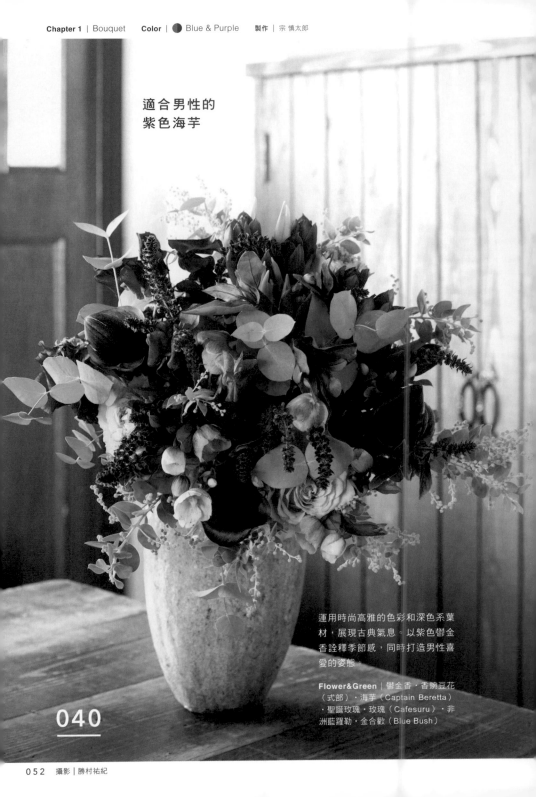

適合男性的
紫色海芋

運用時尚高雅的色彩和深色系葉材，展現古典氣息。以紫色鬱金香詮釋季節感，同時打造男性喜愛的姿態。

Flower&Green | 鬱金香・香豌豆花（式部）・海芋（Captain Beretta）・聖誕玫瑰・玫瑰（Cafesuru）・非洲藍羅勒・金合歡（Blue Bush）

040

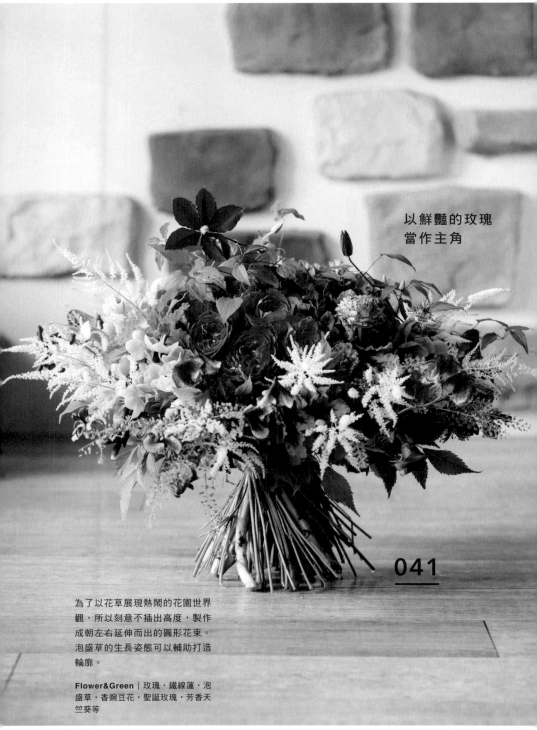

以鮮豔的玫瑰
當作主角

041

為了以花草展現熱鬧的花園世界
觀，所以刻意不插出高度，製作
成朝左右延伸而出的圓形花束。
泡盛草的生長姿態可以輔助打造
輪廓。

Flower&Green ｜ 玫瑰·鐵線蓮·泡
盛草·香豌豆花·聖誕玫瑰·芳香天
竺葵等

以薰衣草色統整鬱金香、白頭
翁、香豌豆花等春天花材的可愛
花束。讓花材巧妙地發揮各自的
形狀，並集結成束。

Flower&Green | 白頭翁・鬱金香・
香豌豆花・玫瑰・雪球花・松蟲草

春天的
薰衣草色

042

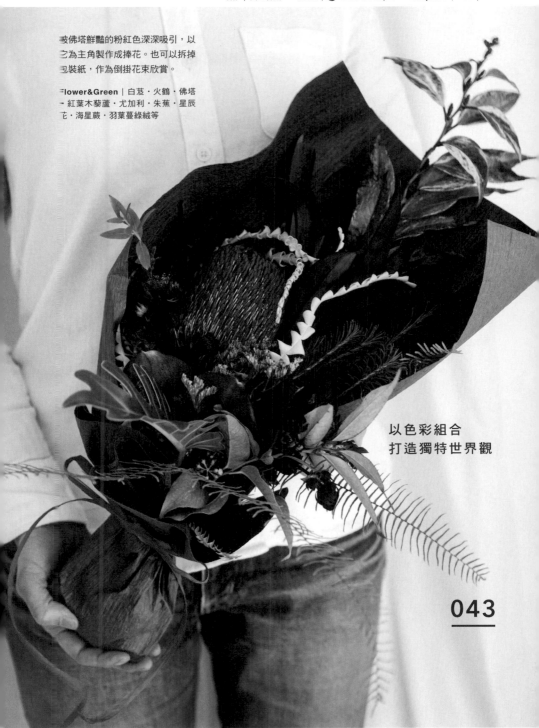

被佛塔鮮豔的粉紅色深深吸引，以
之為主角製作成捧花。也可以拆掉
包裝紙，作為倒掛花束欣賞。

Flower&Green｜白芨・火鶴・佛塔
・紅葉木藜蘆・尤加利・朱蕉・星辰
花・海星蕨・羽葉蔓綠絨等

以色彩組合
打造獨特世界觀

043

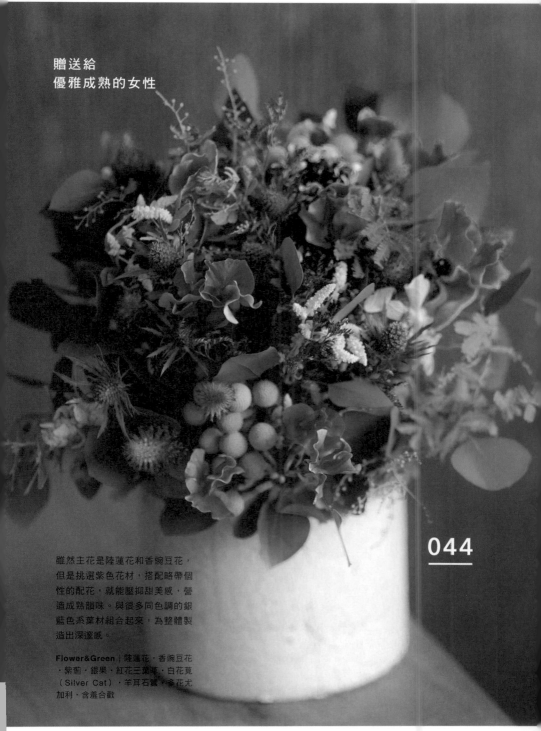

贈送給
優雅成熟的女性

044

雖然主花是陸蓮花和香豌豆花，
但是挑選紫色花材，搭配略帶個
性的配花，就能壓抑甜美感，營
造成熟韻味。與很多同色調的銀
藍色系葉材組合起來，為整體製
造出深邃感。

Flower&Green | 陸蓮花・香豌豆花
・紫薊・銀果・紅花三葉草・白花莧
（Silver Cat）・羊耳石蠶・多花尤
加利・含羞合歡

不經意地飄散
玫瑰的淡雅香味

045

以2種丁香為主角，打造水潤感的
花束。葉材也依照花束的形象，
盡量挑選深色系。將水嫩美麗的
姿態，隨性插在簡單造型的水壺
內，就能賦予空間極致潤澤感。

Flower&Green｜丁香（Horsetenstein
・Lavandula）・芒穎大麥草・葡萄藤

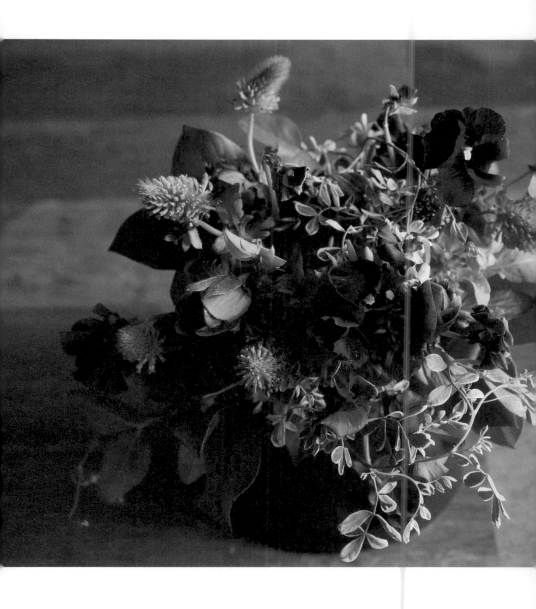

046

將春天的紫色
集結成束

以暗紫色統整三色菫和白頭翁等
春意盎然的花材。接二連三竄出
的苜蓿相當俏皮。

Flower&Green | 三色菫・白頭翁・
苜蓿等

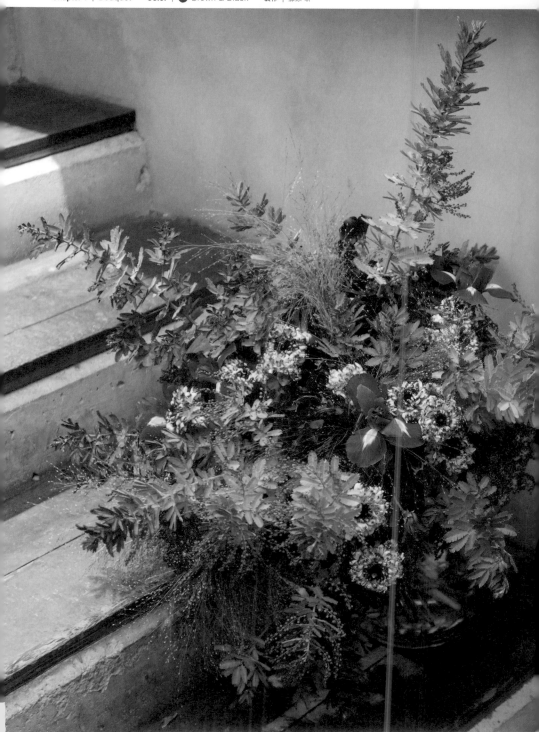

047

自然時尚的
田園風春天花卉

為鳶尾花搭配形狀有趣的陸蓮花、波
爾多紅色香豌豆花和高雅的花材，以
田園風（Champêtre）組合出輕快
雀躍的形狀，打造成自然卻兼具時
尚感的花束。使用銀綠色到紅褐色
的煙燻漸層色，統整黃色和紫色，
來彌補對比色搭配的缺點。

Flower&Green｜含羞合歡（Purpurea）
‧陸蓮花‧柳枝稷‧香豌豆花‧鳶尾花
‧蕾絲花

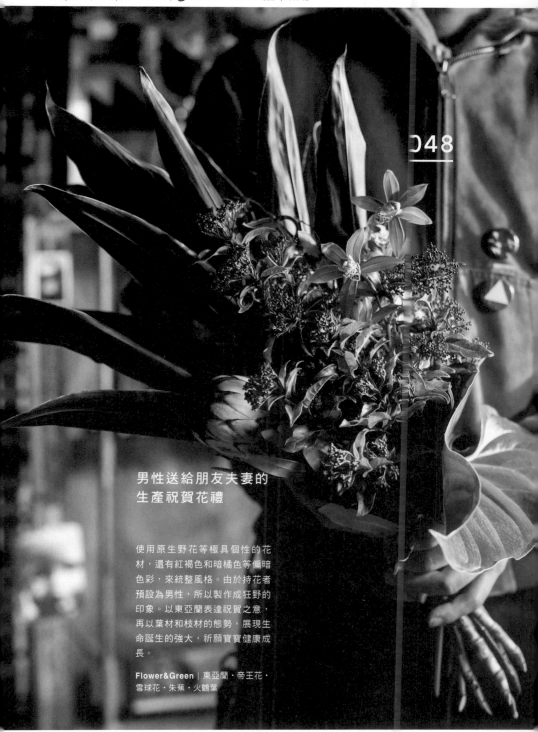

048

男性送給朋友夫妻的生產祝賀花禮

使用原生野花等極具個性的花材，還有紅褐色和暗橘色等偏暗色彩，來統整風格。由於持花者預設為男性，所以製作成狂野的印象。以東亞蘭表達祝賀之意，再以葉材和枝材的態勢，展現生命誕生的強大，祈願寶寶健康成長。

Flower&Green | 東亞蘭・帝王花・雪球花・朱蕉・火鶴葉

葉材也可以
表現成花一樣

像摩登、日式等調性，都可
以用來詮釋高雅成熟的氛
圍。配花選用與朱蕉一樣鮮
豔並充滿個性的材料，再將
花瓣形狀相似的花材混雜起
來。如此一來，就算是種類
各異的花和葉，也會有和諧
交融的視覺效果。

Flower&Green ｜玫瑰（Gre en
Arrow）・朱蕉（Purple Compacta
・Green Compacta）・火鶴
（Choco・Manaka）・聖誕玫瑰
（Magnificent Bells）・蔓生百部

049

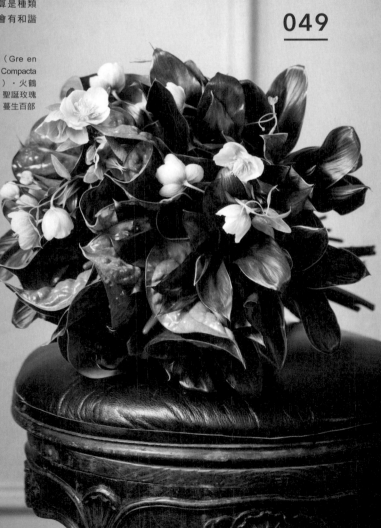

冬之花束

獻給在猶帶餘寒的小屋內慶生的
女性友人。以洋桔梗（貴婦人）
為主花，搭配許多葉材，打造生
動的天然韻味。

Flower&Green | 洋桔梗（貴婦人）
・葉牡丹（Griffille）・陸蓮花・藜・
尤加利・朱蕉・馬醉木

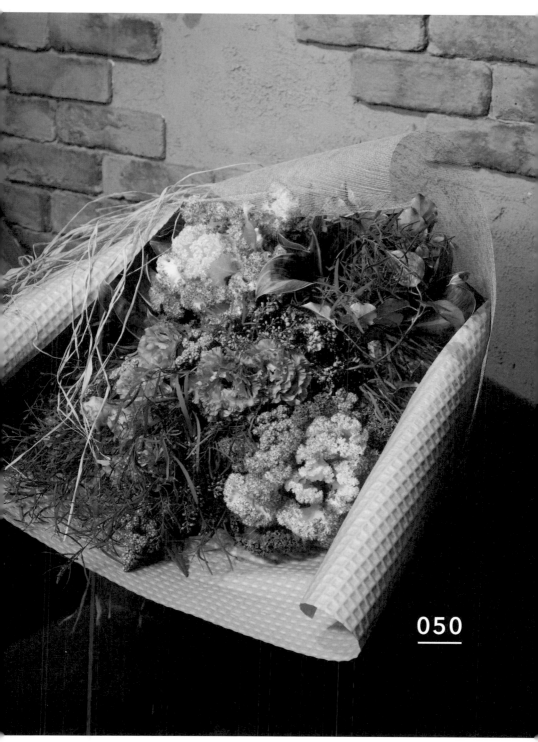

050

獻給熟男的
酷帥風花束

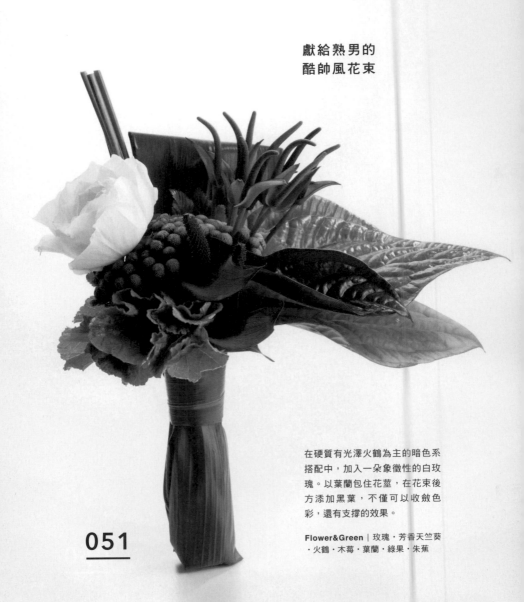

051

在硬質有光澤火鶴為主的暗色系
搭配中，加入一朵象徵性的白玫
瑰。以葉蘭包住花莖，在花束後
方添加黑葉，不僅可以收斂色
彩，還有支撐的效果。

Flower&Green | 玫瑰・芳香天竺葵
・火鶴・木莓・葉蘭・綠果・朱蕉

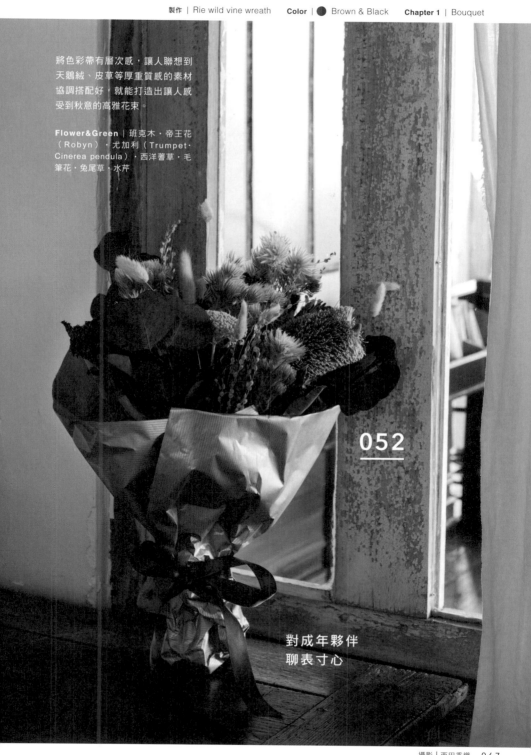

將色彩帶有層次感，讓人聯想到
天鵝絨、皮草等厚重質感的素材
協調搭配好，就能打造出讓人感
受到秋意的高雅花束。

Flower&Green｜班克木‧帝王花
（Robyn）‧尤加利（Trumpet‧
Cinerea pendula）‧西洋蓍草‧毛
筆花‧兔尾草‧水芹

052

對成年夥伴
聊表寸心

將清爽的色彩
集結成束

將清爽和春意盎然的花束,插在
圓滾滾的玻璃花瓶內。選擇花瓣
緊密,淡粉紅色中夾雜著綠色的
陸蓮花。不只將花材統整為圓
形,也有活用蔓生百部的姿態,
是很適合贈送給女性的作品。

Flower&Green | 陸蓮花2種・蕾絲花
・多肉植物・綠石竹・聖誕玫瑰・蔓
生百部・北美白珠樹葉

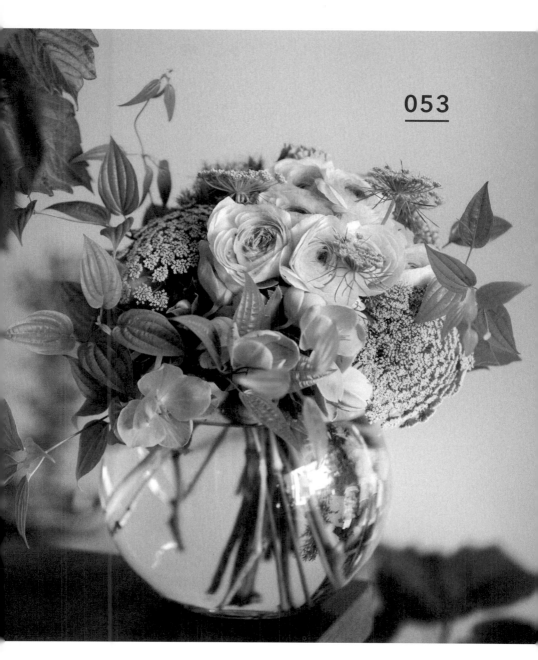

053

造型渾然天成的
聖誕花禮

以暗橘色和白色小花組合的乾燥花
花束。使用很多有聖誕氛圍的銀色
葉材，打造休閒高雅的氣息。

Flower&Green | 羽毛草（Stypha）
・Stoebe・野薔薇・猩紅色斑克木・
狼尾草（Furry）・小木棉・尤加利

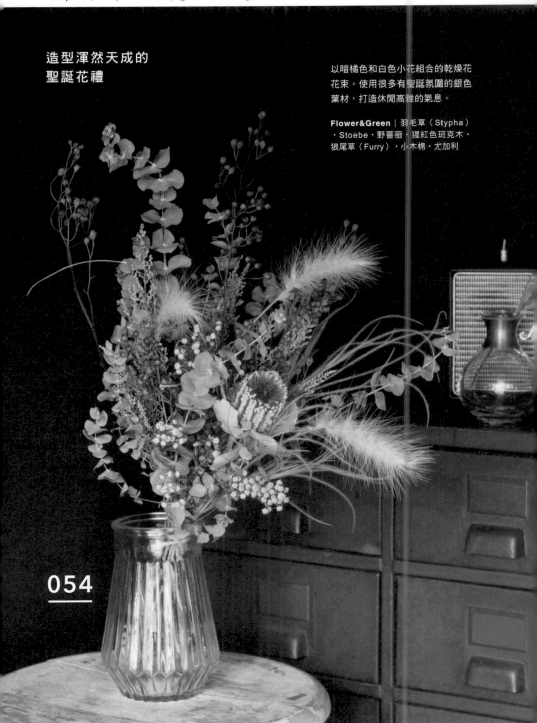

054

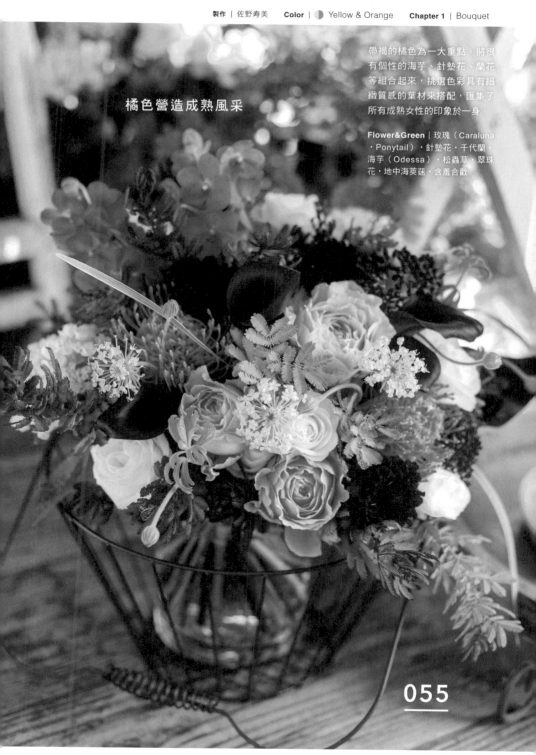

帶褐的橘色為一大重點。將很
有個性的海芋、針墊花、蘭花
等組合起來，挑選色彩具有細
緻質感的葉材來搭配，匯集了
所有成熟女性的印象於一身。

Flower&Green｜玫瑰（Caraluna
‧Ponytail）‧針墊花‧千代蘭‧
海芋（Odessa）‧松蟲草‧翠珠
花‧地中海莢蒾‧含羞合歡

橘色營造成熟風采

055

以葉材當作襯底，將花材鬆散的
集結成束。欣賞方式會隨著多花
素馨的配置而有所不同。只要綑
綁成束，就能整齊地收在包裝紙
內，若是讓花材自然垂逸，也能
醞釀生動感。也很適合作為花園
婚禮和婚禮續攤派對的捧花。

Flower&Green | 玫瑰・風信子・多
花素馨・芳香天竺葵

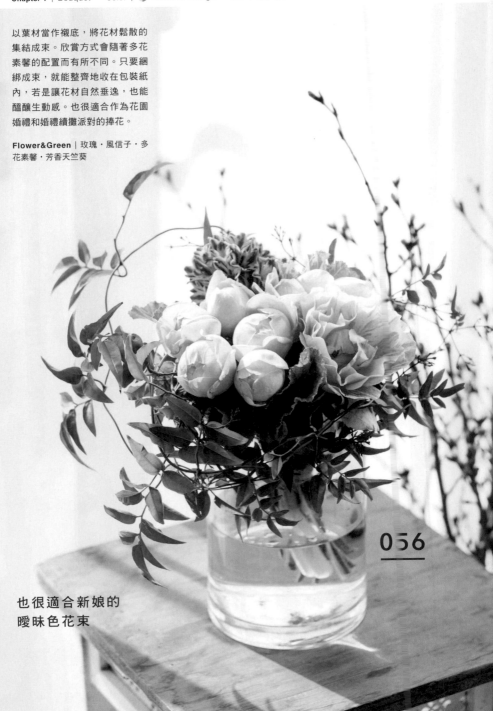

056

也很適合新娘的
曖昧色花束

以海芋和陸蓮花的橘色為主，
搭配偏白色的火鶴和洋桔梗。
運用尤加利和薄荷等葉材提升
自然感。

Fower&Green | 陸蓮花・洋桔梗
・海芋・火鶴・尤加利・薄荷・
繡球花

057

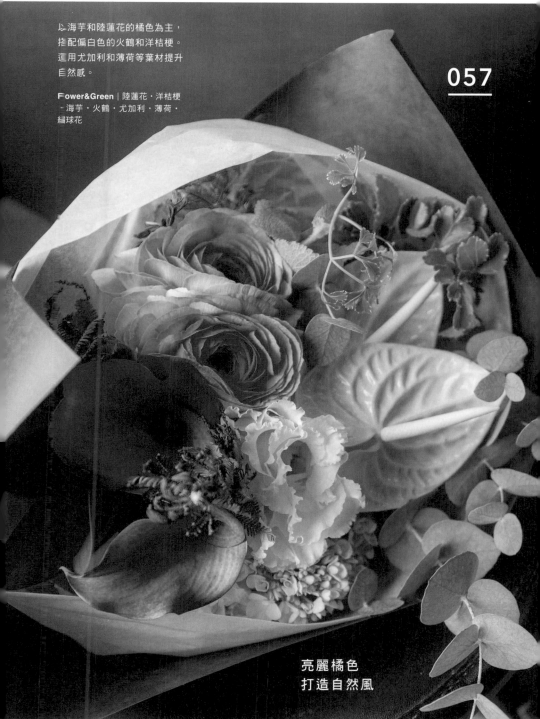

亮麗橘色
打造自然風

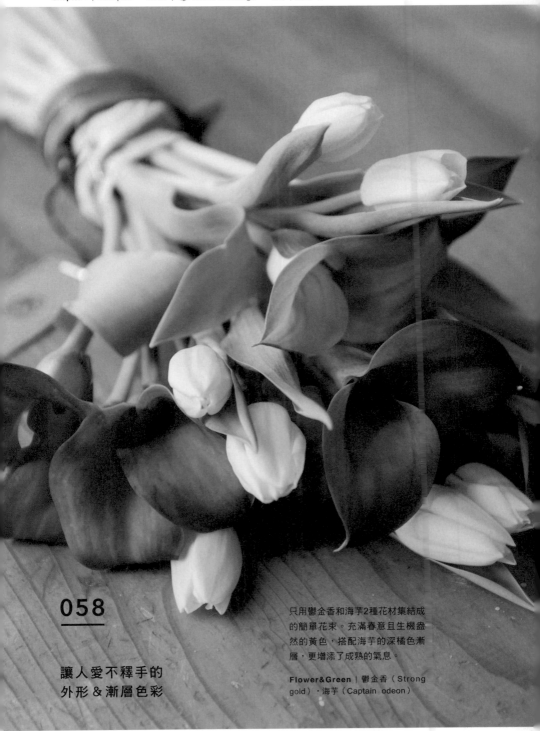

058

讓人愛不釋手的
外形 & 漸層色彩

只用鬱金香和海芋2種花材集結成
的簡單花束。充滿春意且生機盎
然的黃色，搭配海芋的深橘色漸
層，更增添了成熟的氣息。

Flower&Green | 鬱金香（Strong
gold）・海芋（Captain odeon）

以亮黃色玫瑰為中心，以清新意象打造緊密花束。為避免太過可愛，稍微添加了像褐色金光菊等沉穩色系的花材。儘管玫瑰極具存在感，卻能成為管弦樂團的一員，協調融入其他花材，賦予整體花束和諧的印象。

Flower&Green | 玫瑰（Molineux·陸螢）·金光菊·紫瓣花·貫月忍冬·新娘花·雞冠花·萬壽菊·薄荷·野馬鬱蘭

059

譜出了
和諧樂音的花束

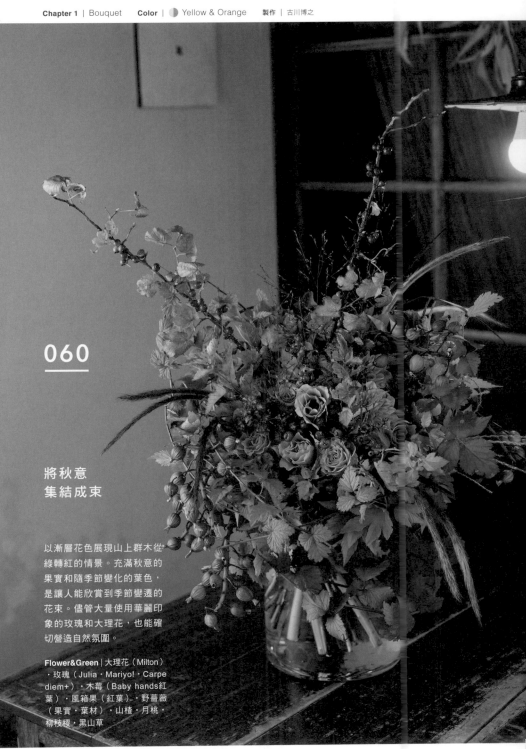

060

將秋意
集結成束

以漸層花色展現山上群木從
綠轉紅的情景。充滿秋意的
果實和隨季節變化的葉色，
是讓人能欣賞到季節變遷的
花束。儘管大量使用華麗印
象的玫瑰和大理花，也能確
切營造自然氛圍。

Flower&Green | 大理花（Milton）
·玫瑰（Julia·Mariyo!·Carpe
diem+）·木莓（Baby hands紅
葉）·風箱果（紅葉）·野薔薇
（果實·葉材）·山楂·月桃·
柳枝稷·黑山草

儘管是以原生野花為中心進行搭
配，也能打造不會太矯揉做作的
沉穩調性。當成乾燥花欣賞也很
有魅力。

Flower&Green｜班克木・繡球花・
陽光披薩

061

以獨樹一幟的花材
打造簡單花束

為襯托大朵玫瑰（God mother）的美麗　所以搭配色彩相似卻有些微差異的玫瑰（陸蛍）。將奶油色以橘黃色來統整色彩的高貴花束。選用玫瑰插出高低落差來展現遠近感。利用氛圍相異的黃色醉魚草展現生動式，在花束的另一側配置一朵繡球花，來協調大朵玫瑰。

Flower&Green | 玫瑰（God Mother・陸蛍）　醉魚草（Yellow Magic）・繡球花

062

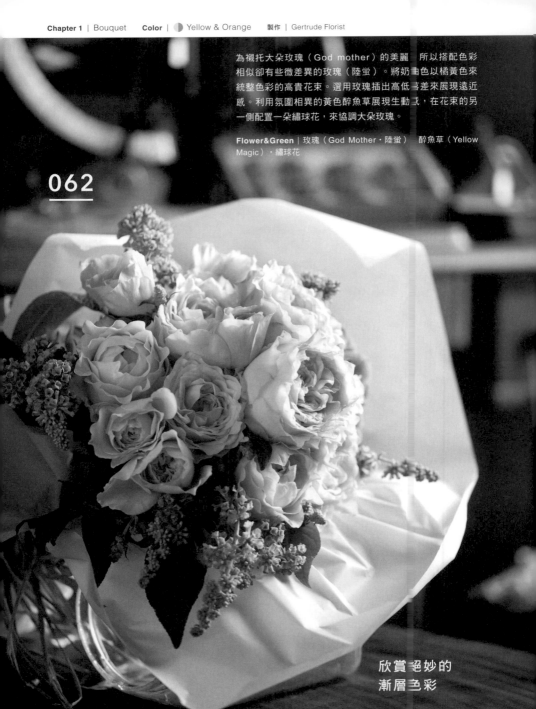

欣賞絕妙的
漸層色彩

以星形花朵
打造極具魅力的
婚禮捧花

以白色的日本藍星花為主花的婚禮捧
花。搭配同樣纖細的文心蘭，還有優
雅卻不失視覺衝擊力，讓人印象深刻
的花材。想像身材纖細、肌膚白皙的
新娘手握捧花的情景來製作。

Flower&Green｜日本藍星花（White Star）
・文心蘭・繡球花・紙花蔥

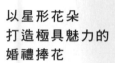

063

提供忙於工作‧家務和育兒的女性，在屋內喘息片刻
的香氛花束。芳香天竺葵、迷迭香和尤加利的清爽
甜香，搭配法國小菊秀麗溫婉的氛圍。加入萬壽菊
的黃色作為視覺焦點，來詮釋春光明媚。

Flower&Green | 芳香天竺葵3種‧迷迭香‧尤加利‧萬壽
菊‧法國小菊

獻給忙碌女性的
療癒花束

064

想像去了暖洋洋的花園，盡情採摘熱鬧洋溢般的春天花卉來製作。儘管充滿季節活力感，卻以白花作為色彩漸層來使用，替整體營造高雅嫻靜的感覺。只要捧在手上，就能看見柳枝稷和金合歡隨風搖曳的可愛姿態。

Flower&Green｜鬱金香‧白色蕾絲花‧木茼蒿‧金合歡‧松蟲草‧陸蓮花‧魯冰花‧紅蘿蔔花‧紅花三葉草‧長蔓鼠尾草‧柳枝稷‧四季蒾‧尤加利

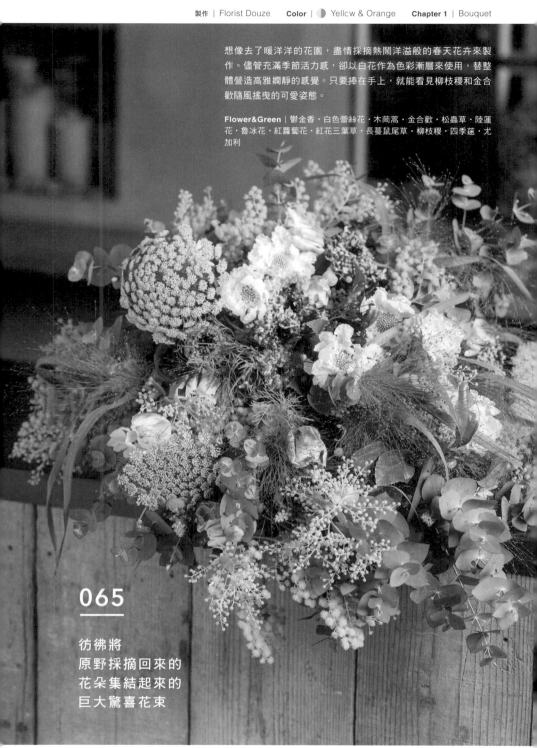

065

彷彿將
原野採摘回來的
花朵集結起來的
巨大驚喜花束

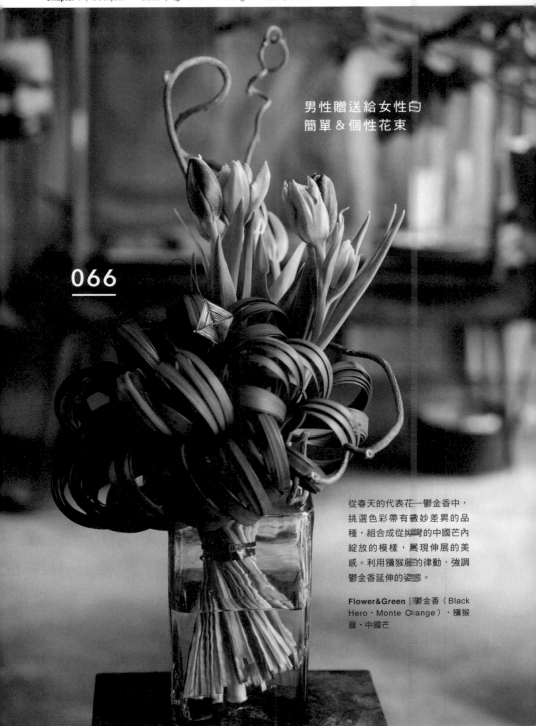

男性贈送給女性的
簡單 & 個性花束

066

從春天的代表花──鬱金香中，
挑選色彩帶有微妙差異的品
種，組合成從捲彎的中國芒內
綻放的模樣，展現伸展的美
感。利用獼猴藤的律動，強調
鬱金香延伸的姿態。

Flower&Green | 鬱金香（Black
Hero・Monte Orange）・獼猴
藤・中國芒

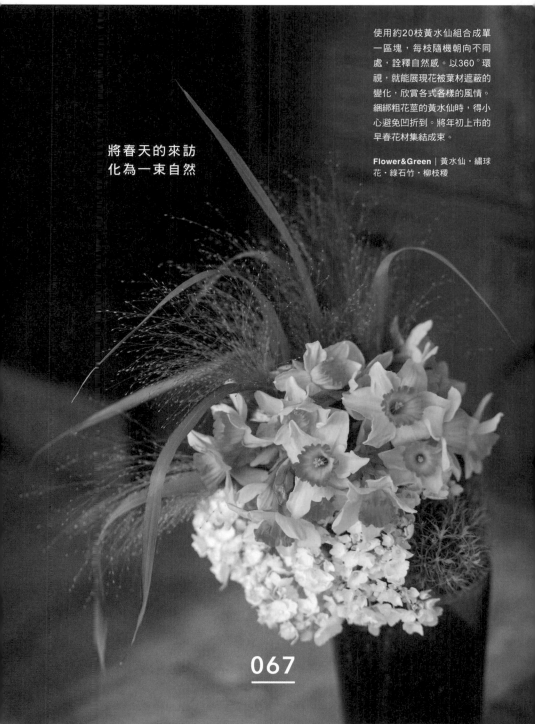

將春天的來訪
化為一束自然

使用約20枝黃水仙組合成單
一區塊，每枝隨機朝向不同
處，詮釋自然感。以360°環
視，就能展現花被葉材遮蔽的
變化，欣賞各式各樣的風情。
綑綁粗花莖的黃水仙時，得小
心避免凹折到。將年初上市的
早春花材集結成束。

Flower&Green｜黃水仙・繡球
花・綠石竹・柳枝稷

067

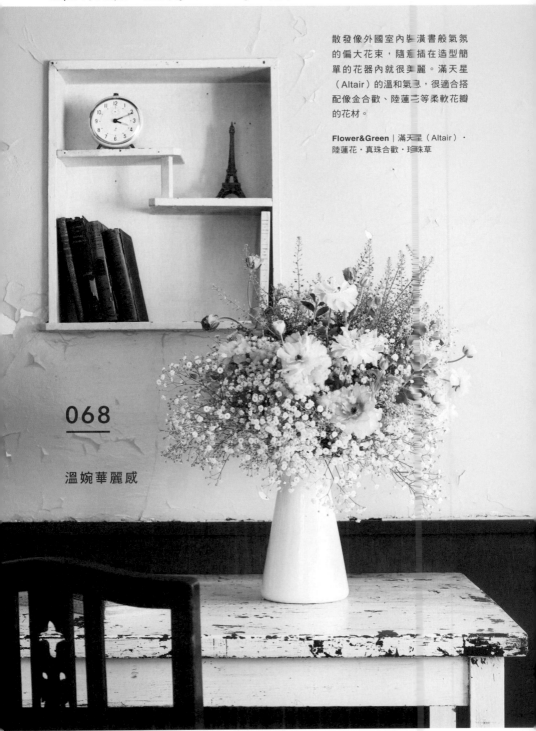

散發像外國室內妝潢書般氣氛的偏大花束，隨意插在造型簡單的花器內就很美麗。滿天星（Altair）的溫和氣息，很適合搭配像金合歡、陸蓮花等柔軟花瓣的花材。

Flower&Green | 滿天星（Altair）·陸蓮花·真珠合歡·珍珠草

068

溫婉華麗感

主色為黃色和綠色的花束，只要運用簡單的配色，麥穗的直線線條看起來就會很帥氣。另一方面，由於三色菫的花瓣縐褶，和陸蓮花的薄花瓣展現了纖細和可愛感，所以不分男女都能贈送。先以金翠花和珍珠草打造輪廓，儘管花材不多，看起來也分量十足。

Flower&Green｜陸蓮花・三色菫・風信子・麥穗・金翠花・珍珠草・玫瑰

不分男女
都會喜愛的花束

069

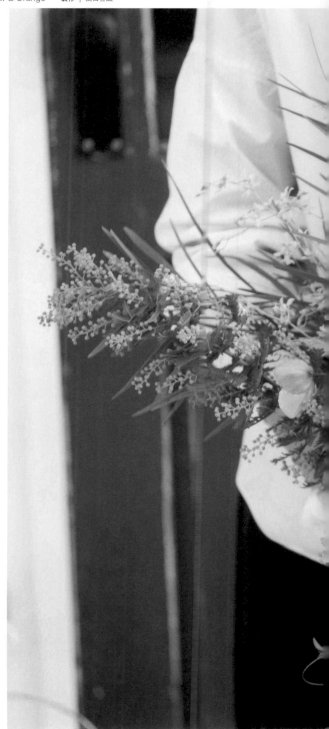

欣賞春天的黃色

欣賞金合歡和文心蘭等春天花材，呈現柔和黃色的美麗花束。加入互補色的藍紫色花材，就能營造成熟氣息。金合歡的枝條和百香果的藤蔓，詮釋出動態感和開闊感，充滿了春天的躍動感。

Flower&Green | 文心蘭・含羞合歡・金杖球・聖誕玫瑰・彩苞鼠尾草・百香果・風信子・柳葉金合歡・陸蓮花

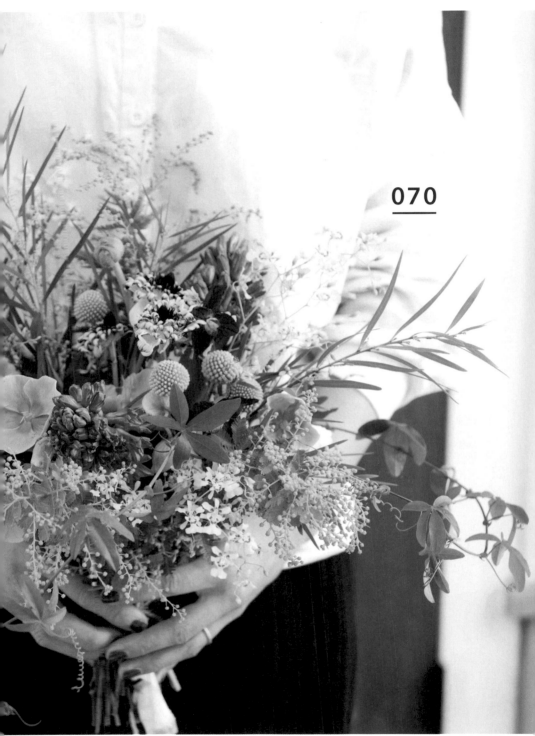

070

極具魅力的
透明感 & 清爽感

大量使用可愛的香草，打造出儘
管可愛卻很有存在感的花束。為
了削弱自然感，因此將花材隨機
配置成螺旋狀。

Flower&Green | 滿天星・斗蓬草・
德國洋甘菊

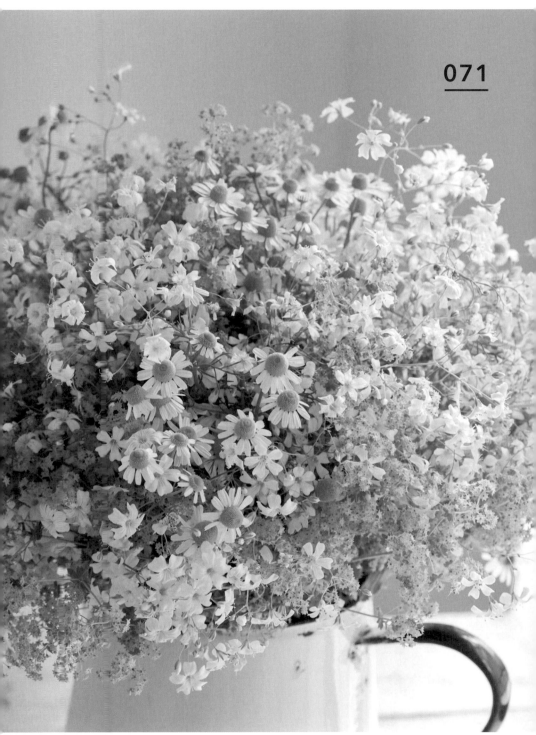

想像著初夏的布洛涅森林
來製作。利用柔軟質感的
雪球花和柳枝稷，來表現眩
目陽光映照下的波光粼粼湖
面，還有圍繞整座湖的盎然
綠意。加入當季的聖誕玫瑰
和白鵑梅來展現存在感。加
入枝材就能加強森林自然豐
饒的印象。為了突顯花的
美感，所以壓抑了整體的色
彩。

Le Bois de B●ulogne
造訪布洛涅森林

072

Flower&Green | 雪球花・聖誕
玫瑰・白鵑梅・大花山茱萸・木
莓（Baby Hands）・柳枝稷

為融合自然的綠意，因此捨棄五顏六色，以葉材為主。
由於是以色彩沉穩的花草作為主色來配置，所以花束原
本的陰影會衍生出立體感。儘管使用纖細的花材，卻能
展現強韌的生命力跟美感。

Flower&Green│繡球花・木莓（Baby Hands）・假酸漿・
松蟲草・柳枝稷・烏頭・綠石竹・黑種草・澤蘭・福祿桐

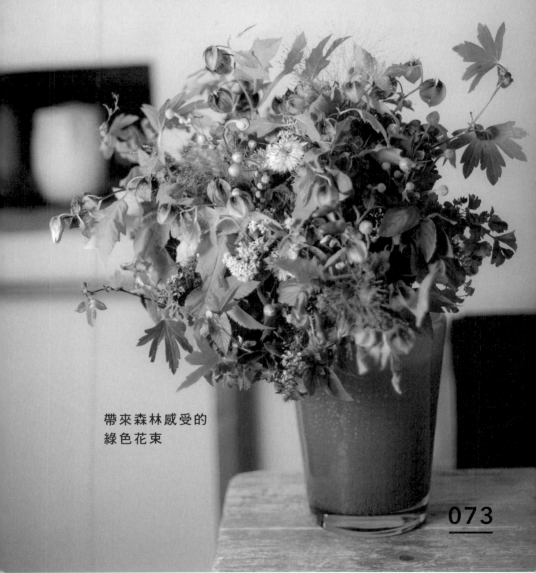

帶來森林感受的
綠色花束

073

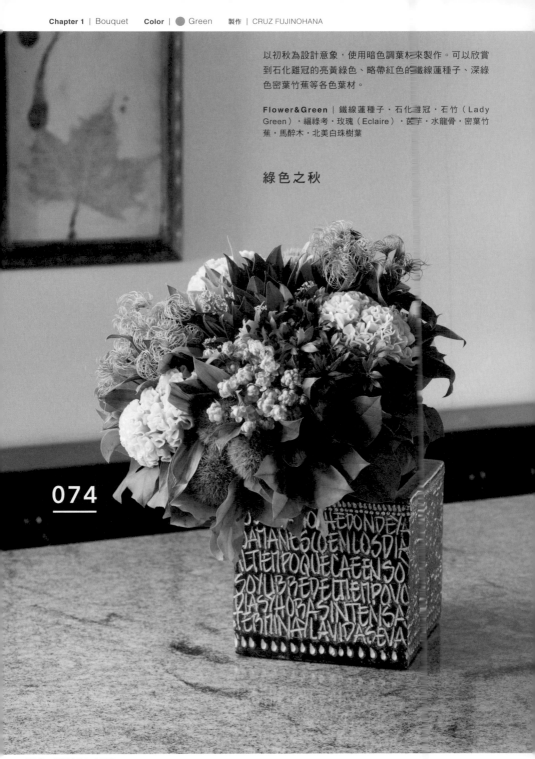

以初秋為設計意象，使用暗色調葉材來製作。可以欣賞到石化雞冠的亮黃綠色、略帶紅色的鐵線蓮種子、深綠色密葉竹蕉等各色葉材。

Flower&Green | 鐵線蓮種子・石化雞冠・石竹（Lady Green）・福祿考・玫瑰（Eclaire）・芒草・水龍骨・密葉竹蕉・馬醉木・北美白珠樹葉

綠色之秋

074

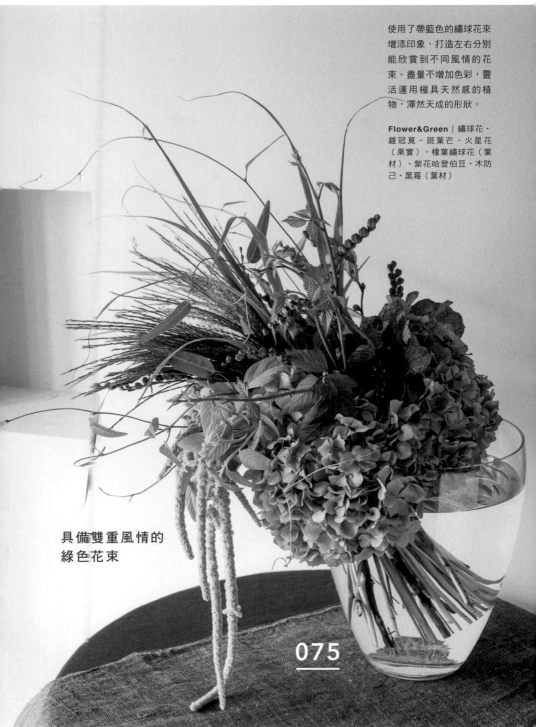

使用了帶藍色的繡球花來
增添印象，打造左右分別
能欣賞到不同風情的花
束。盡量不增加色彩，靈
活運用極具天然感的植
物，渾然天成的形狀。

Flower&Green ｜繡球花．
雞冠莧．斑葉芒．火星花
（果實）．橡葉繡球花（葉
材）．紫花哈登伯豆．木防
己．黑莓（葉材）

具備雙重風情的
綠色花束

075

男性化感覺的
葉材花束

使用讓人印象深刻的深色朱
蕉。乍看很高調的葉子，搭配
低調的綠色清爽花束，醞釀出
沉穩時尚感。

Flower&Green | 朱蕉・黑種草・水
仙百合（Explosion）・康乃馨・珍
珠草

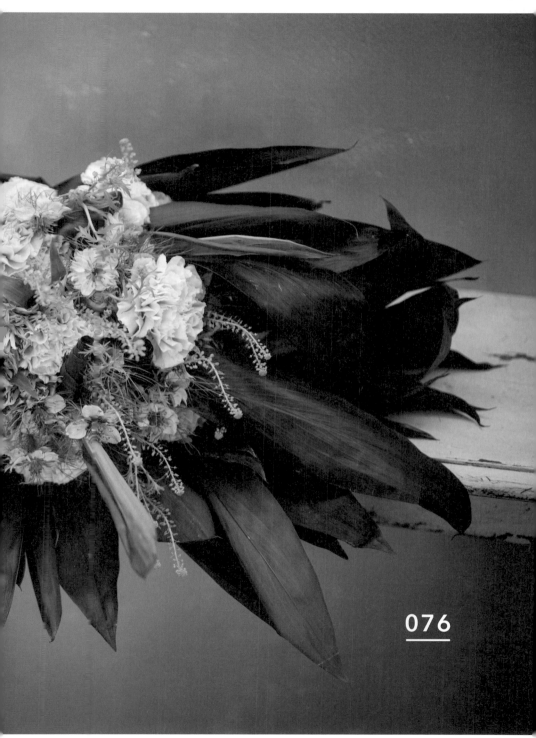

076

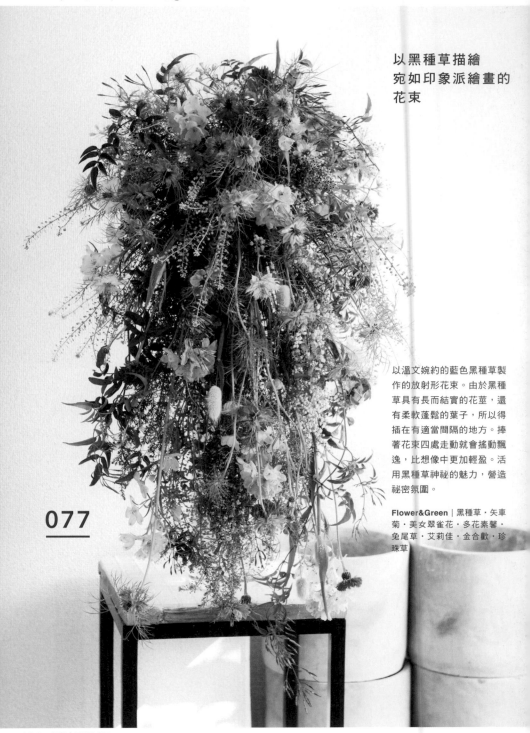

以黑種草描繪
宛如印象派繪畫的
花束

077

以溫文婉約的藍色黑種草製
作的放射形花束。由於黑種
草具有長而結實的花莖，還
有柔軟蓬鬆的葉子，所以得
插在有適當間隔的地方。捧
著花束四處走動就會搖動飄
逸，比想像中更加輕盈。活
用黑種草神祕的魅力，營造
祕密氛圍。

Flower&Green | 黑種草・矢車
菊・美女翠雀花・多花素馨・
兔尾草・艾莉佳・金合歡・珍
珠草

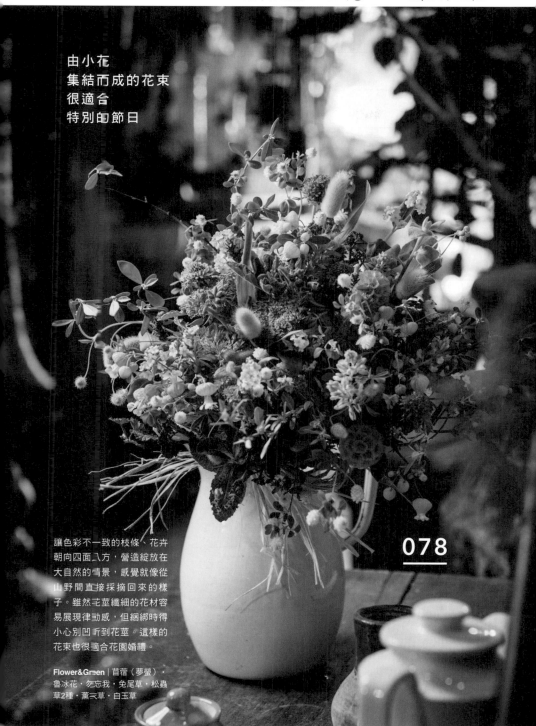

由小花
集結而成的花束
很適合
特別的節日

讓色彩不一致的枝條、花卉
朝向四面八方，營造綻放在
大自然的雪景，感覺就像從
山野間直接採摘回來的樣
子。雖然七莖纖細的花材容
易展現律動感，但綑綁時得
小心別凹折到花莖。這樣的
花束也很適合花園婚禮。

Flower&Green ｜菖蒲（夢瑩）・
魯冰花・勿忘我・兔尾草・松蟲
草2種・薰衣草・白玉草

078

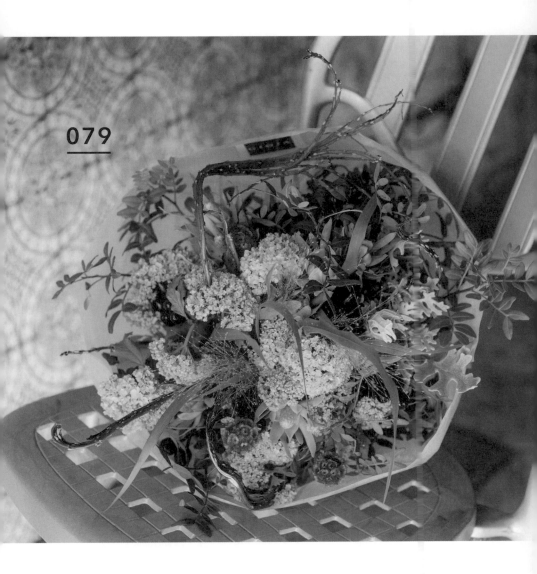

079

獻上一束療癒

希望讓贈送對象感受綠意。透過
替無機質的都會建築，增添豐
富綠意環境的印象來表現「療
癒」。可以觀賞到雪球花的蓬軟
感，還有龍江柳亮褐色枝條的動
態之美。

Flower&Green | 雪球花・辣椒
（Conical Black）・松蟲草（Stern
Kugel）・柳枝稷・非洲鬱金香・黃
連木・細裂銀葉菊・龍江柳

玫瑰（Green Heart）皺褶狀的花瓣和綠花心，無論在花材還是玫瑰之中，都極具個性且充滿魅力。由於很適合搭配散發天然韻味的葉材，所以選用了歐白芷和蔥花，為房間帶來清涼的印象。為了搭配散發原木感的古董傢俱，所以預留較長的花莖，以巧克力色花材融入秋天色調的同時，也收斂了整體視覺印象。

Flower&Green | 玫瑰（Green Heart）・歐白芷・巧克力波斯菊・小米（Flake Chocolate）・蔥花（Hair）

080

為殘暑的季節
增添涼爽感

將許多綠色的花材和葉材搭配起來，想像著新綠來營造明亮氛圍。加入木黃花來展現季節感，以能呼應玫瑰色彩的檸檬片增添清爽香氣。摒除具有強烈視覺衝擊感的花材，將小花緊密配置在中心。香葉天竺葵配置在花束下端，來增添清涼感。

Flower&Green｜木香花・雪球花・金翠花・蕾絲花（Green mist）・玫瑰（Éclair）・小蒼蘭（Aladdin）・蔓生百部・香葉天竺葵・景天・宿根香豌豆花・苜蓿（夢螢）・珍珠草・檸檬

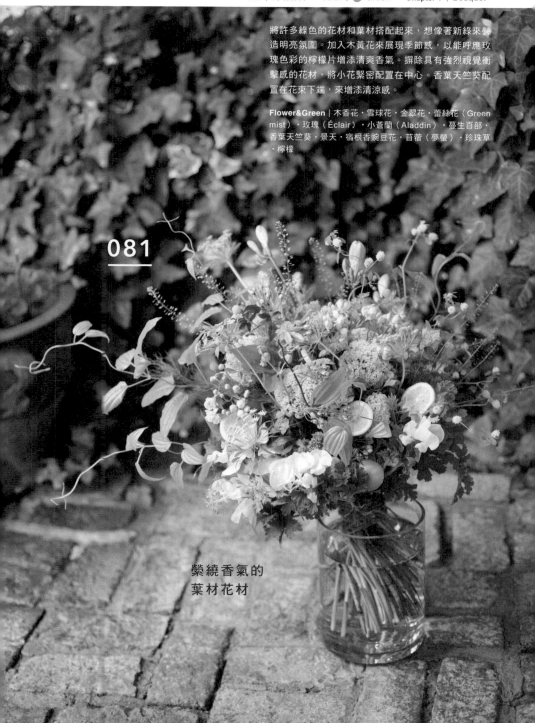

081

榮繞香氣的
葉材花材

讓人聯想到
初夏的新綠

以木莓和雪球花的新芽詮釋
初夏的萌芽，集結洋溢新綠
之美的葉材。由於多半是像
蕾絲花等形狀圓潤的花材，
因此活用其形狀打造成圓形
花束。由於只使用芽和葉太
冷清，所以也添加了像玫瑰
等花材，不過為突顯平常不
太會成為主角的芽和葉，因
此刻意壓低了色彩。

Flower&Green | 繡球花（芽）
・木莓（芽）・松蟲草・
雪球花・黑色蕾絲花・玫瑰
（Eclaire・Concusale）

082

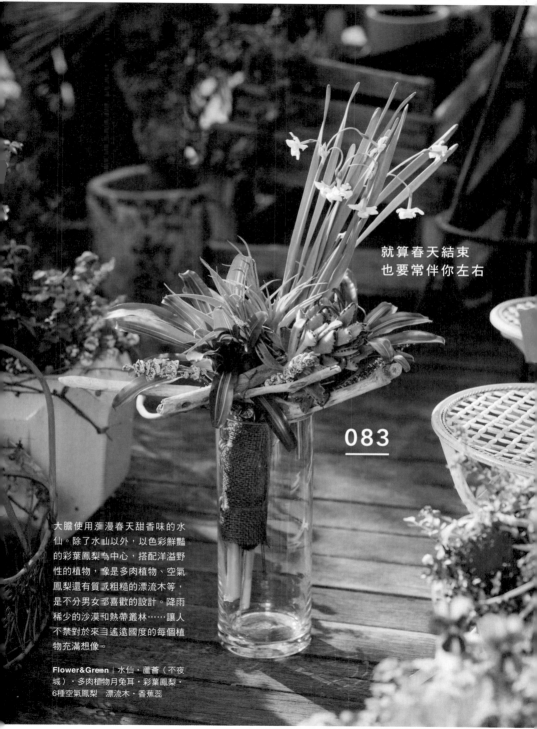

就算春天結束
也要常伴你左右

083

大膽使用瀰漫春天甜香味的水仙。除了水山以外，以色彩鮮豔的彩葉鳳梨為中心，搭配洋溢野性的植物，像是多肉植物、空氣鳳梨還有質感粗糙的漂流木等，是不分男女都喜歡的設計。降雨稀少的沙漠和熱帶叢林……讓人不禁對於來自遙遠國度的每個植物充滿想像。

Flower&Green | 水仙・蘆薈（不夜城）・多肉植物月兔耳・彩葉鳳梨・6種空氣鳳梨　漂流木・香蕉蕊

084

朝氣蓬勃的發芽
使春天模式煥然一新

過了大肆使用紅色和綠色等活潑色彩的歲末年始，彷彿換裝般，以亮綠色和紫色搭配出自然風格的花束。從綠色的縫隙探出頭的風信子和山胡椒，顯得春意盎然。

Flower&Green │ 玫瑰（Raffine Porte）‧風信子‧陽光百合‧雪球花‧山胡椒‧芹菜‧多花尤加利‧澳洲迷迭香‧橄欖

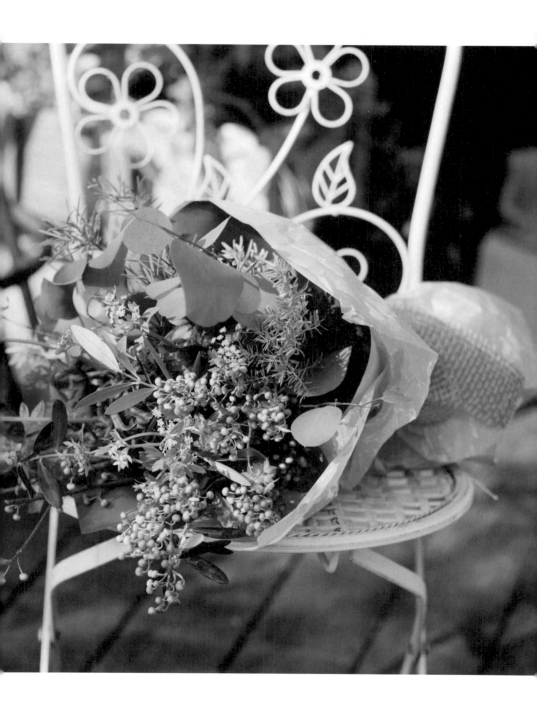

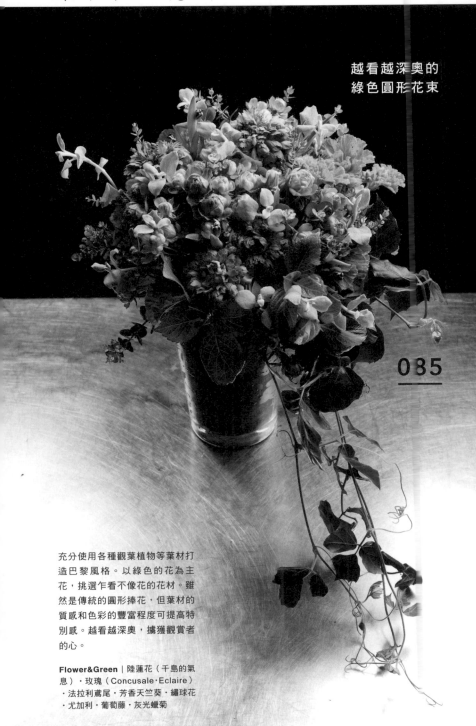

越看越深奧的
綠色圓形花束

085

充分使用各種觀葉植物等葉材打
造巴黎風格。以綠色的花為主
花,挑選乍看不像花的花材。雖
然是傳統的圓形捧花,但葉材的
質感和色彩的豐富程度可提高特
別感。越看越深奧,攎獲觀賞者
的心。

Flower&Green | 陸蓮花(千島的氣
息)・玫瑰(Concusale・Eclaire)
・法拉利鳶尾・芳香天竺葵・繡球花
・尤加利・葡萄藤・灰光蠟菊

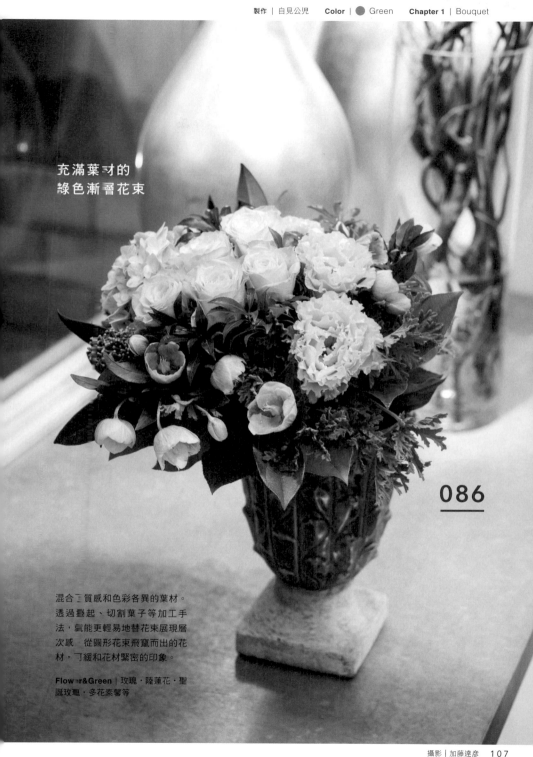

充滿葉材的
綠色漸層花束

086

混合了質感和色彩各異的葉材。
透過疊起、切割葉子等加工手
法，就能更輕易地替花束展現層
次感。從圓形花束飛竄而出的花
材，可緩和花材緊密的印象。

Flower&Green｜玫瑰·陸蓮花·聖
誕玫瑰·多花素馨等

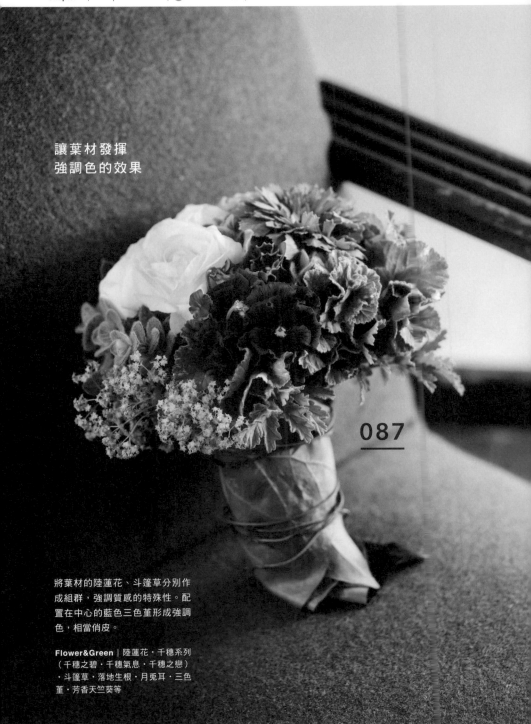

讓葉材發揮
強調色的效果

087

將葉材的陸蓮花、斗篷草分別作
成組群，強調質感的特殊性。配
置在中心的藍色三色堇形成強調
色，相當俏皮。

Flower&Green | 陸蓮花・千穗系列
（千穗之碧・千穗氣息・千穗之戀）
・斗篷草・落地生根・月兔耳・三色
堇・芳香天竺葵等

僅使用白銀色銀葉的花束。看似白雪的法絨花，搭配綻放細緻小花的白芨和白色蕾絲花，便能醞釀雪景般的印象。

Flower&Green│法絨花‧白色蕾絲花‧銀葉菊‧白芨‧袋鼠花‧金合歡‧蓮花‧銀果‧尤加利果

柔軟似雪般的花

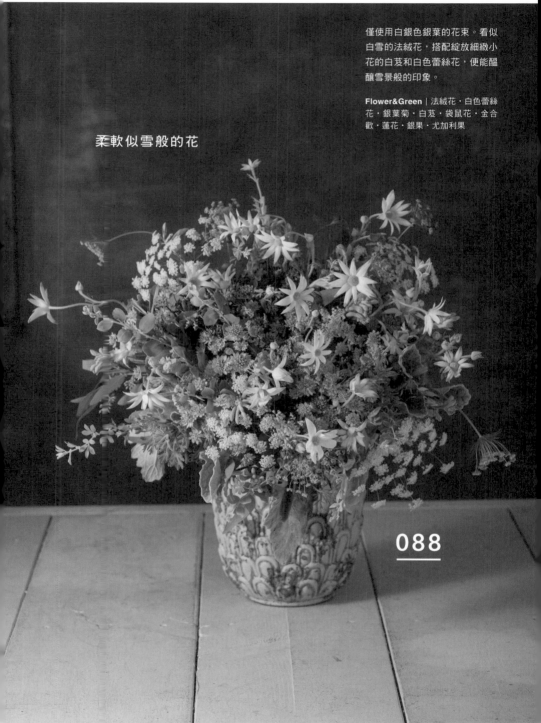

088

與陸蓮花原產地相同的地中海植
物，搭配很有冬天氛圍的銀葉。
使用原產地相同的植物，就可以
打造出花草最原始的天然風貌。

Flower&Green │ 陸蓮花・尤加利
（加寧桉・多花桉）・四季蒾・銀梅
花・銀葉菊

冬天的固定班底
陸蓮花

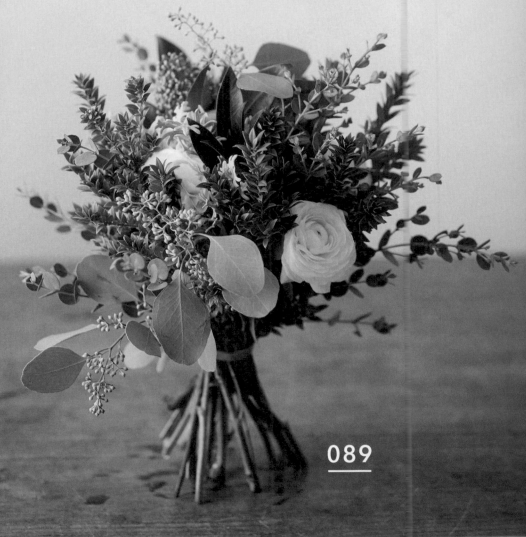

089

散發殘冬感覺的銀葉羊耳
石蠶，從佯達春天到來
的陸蓮花和鬱金香探出頭
來，充滿了當皮感。

Flower&Green｜陸蓮花
〈Silente〉‧玫瑰〈Haute
Couture〉‧蘋果天竺葵‧鬱
金香‧羊耳石蠶‧尤加利

090

增添玩心

展現野趣盎然的
花魅力

以植物的野生之美為主題。
為活用香氣、輪廓等花材的
魅力，所以自然率性的集結
成束。

Flower&Green | 玫瑰（Green
Ice・其他1種）・蕾絲花・白芨
・真珠合歡等

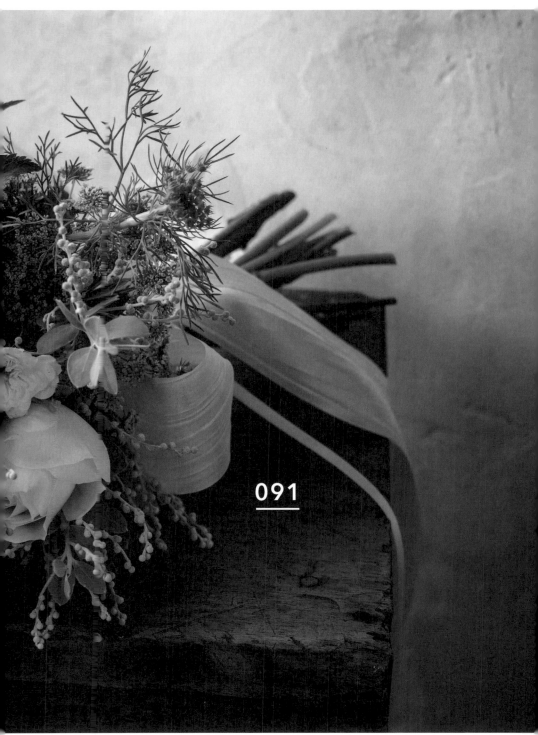

091

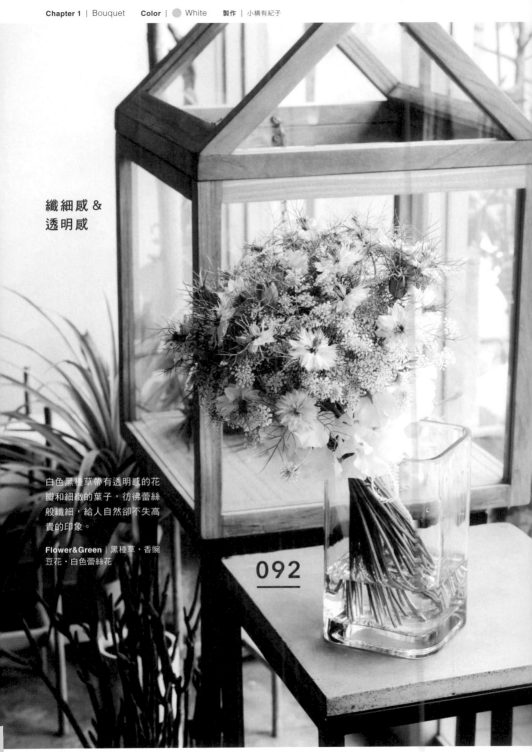

**纖細感 &
透明感**

白色黑種草帶有透明感的花
瓣和細緻的葉子，彷彿蕾絲
般纖細，給人自然卻不失高
貴的印象。

Flower&Green | 黑種草・香豌
豆花・白色蕾絲花

092

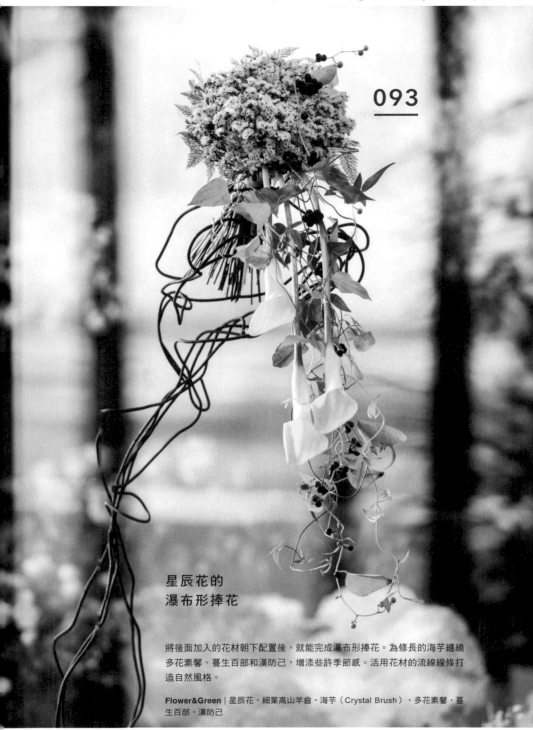

093

星辰花的
瀑布形捧花

將後面加入的花材朝下配置後，就能完成瀑布形捧花。為修長的海芋纏繞
多花素馨、蔓生百部和漢防己，增添些許季節感。活用花材的流線線條打
造自然風格。

Flower&Green ｜ 星辰花・細葉高山羊齒・海芋（Crystal Brush）・多花素馨・蔓
生百部・漢防己

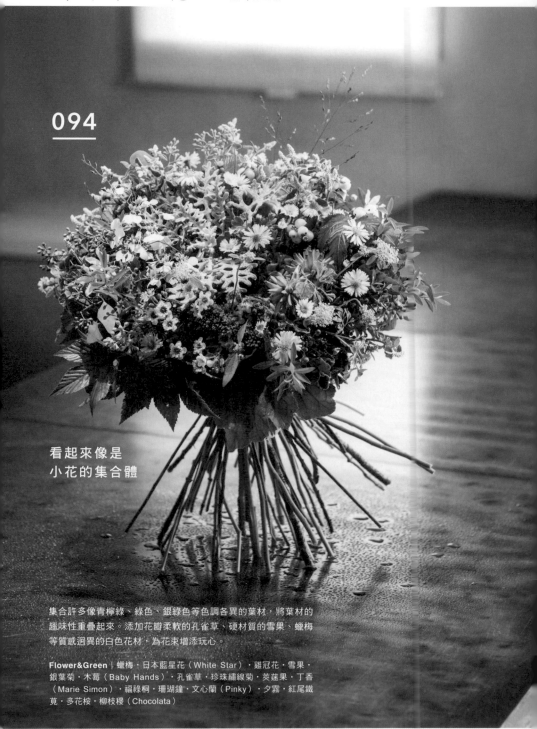

094

看起來像是
小花的集合體

集合許多像青檸綠、綠色、銀綠色等色調各異的葉材，將葉材的
趣味性重疊起來。添加花瓣柔軟的孔雀草、硬材質的雪果、蠟梅
等質感迥異的白色花材，為花束增添玩心。

Flower&Green | 蠟梅・日本藍星花（White Star）・雞冠花・雪果・
銀葉菊・木莓（Baby Hands）・孔雀草・珍珠繡線菊・莢蒾果・丁香
（Marie Simon）・福祿桐・珊瑚鐘・文心蘭（Pinky）・夕霧・紅尾鐵
莧・多花桉・柳枝稷（Chocolata）

散發從森林
採摘鈴蘭香的
新娘捧花（**Bouquet de mariée**）

主花為鈴蘭和玫瑰。想像從森林中採摘初夏小花，製作給新娘的圓形花束（Bouquet Rond）。將鈴蘭連根使用，玫瑰（Green Ice）的姿態彷彿像在野外自然綻放，所以也很適合鈴蘭。以緊密配置來詮釋華麗感。

Flower&Green｜鈴蘭・玫瑰（Green Ice）・勿忘我・爆竹百合・薄荷

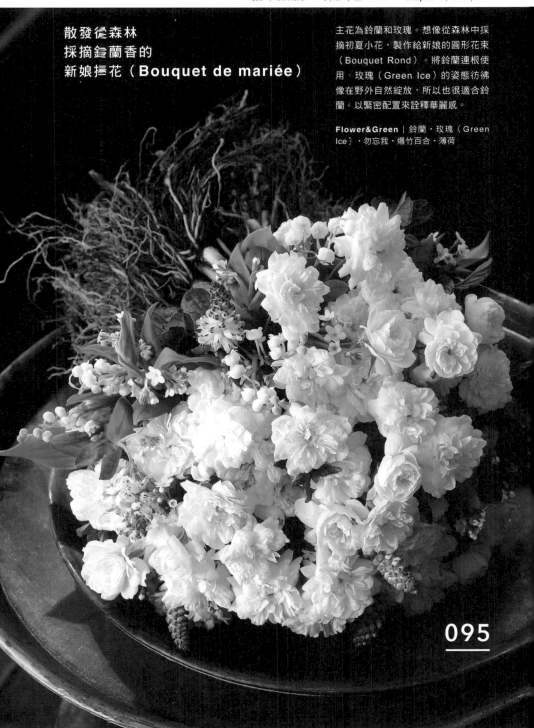

095

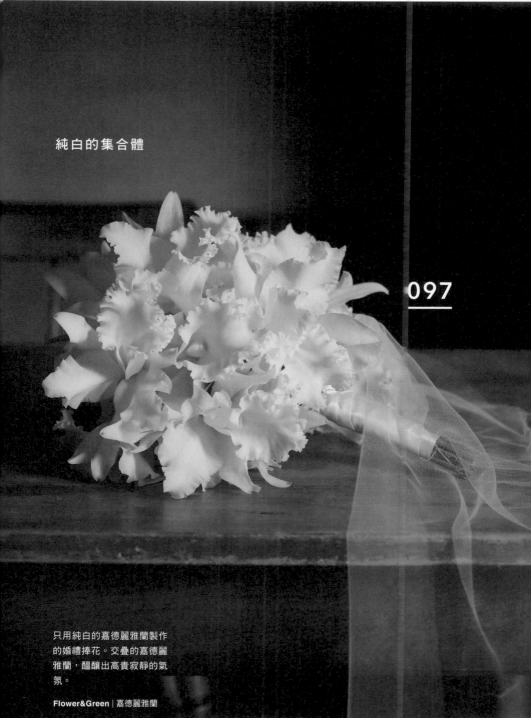

純白的集合體

097

只用純白的嘉德麗雅蘭製作
的婚禮捧花。交疊的嘉德麗
雅蘭，醞釀出高貴寂靜的氣
氛。

Flower&Green | 嘉德麗雅蘭

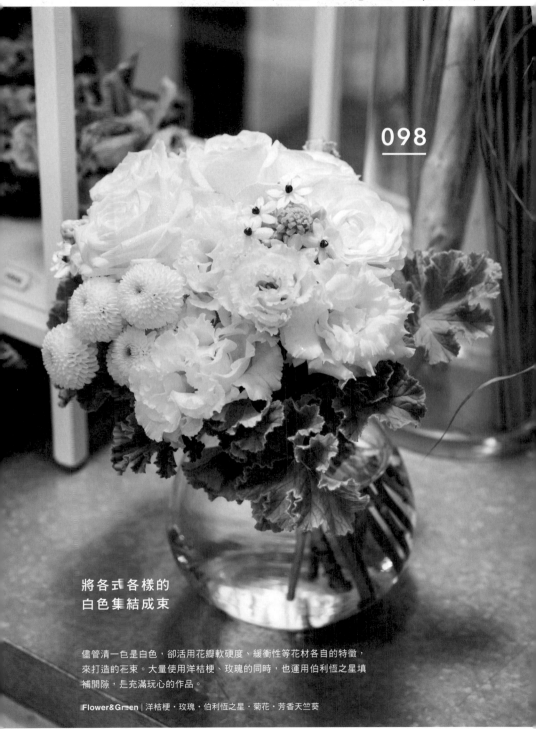

098

將各式各樣的
白色集結成束

儘管清一色是白色，卻活用花瓣軟硬度、緩衝性等花材各自的特徵，
來打造的花束。大量使用洋桔梗、玫瑰的同時，也運用伯利恆之星填
補間隙，是充滿玩心的作品。

Flower&Green ｜ 洋桔梗・玫瑰・伯利恆之星・菊花・芳香天竺葵

純潔莊嚴的
六月新娘捧花

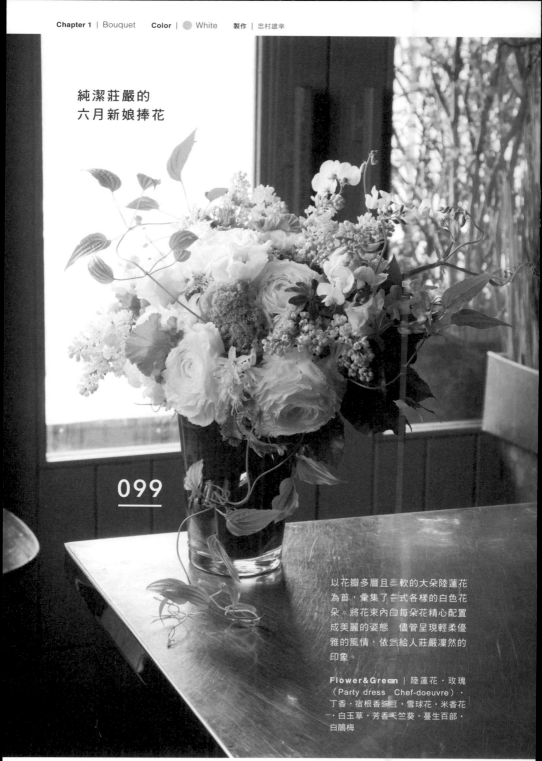

099

以花瓣多層且柔軟的大朵陸蓮花
為首，彙集了各式各樣的白色花
朵。將花束內白每朵花精心配置
成美麗的姿態，儘管呈現輕柔優
雅的風情，依舊給人莊嚴凜然的
印象。

Flower&Green | 陸蓮花・玫瑰
（Party dress　Chef-doeuvre）・
丁香・宿根香豌豆・雪球花・米香花
・白玉草・芳香天竺葵・蔓生百部・
白鵑梅

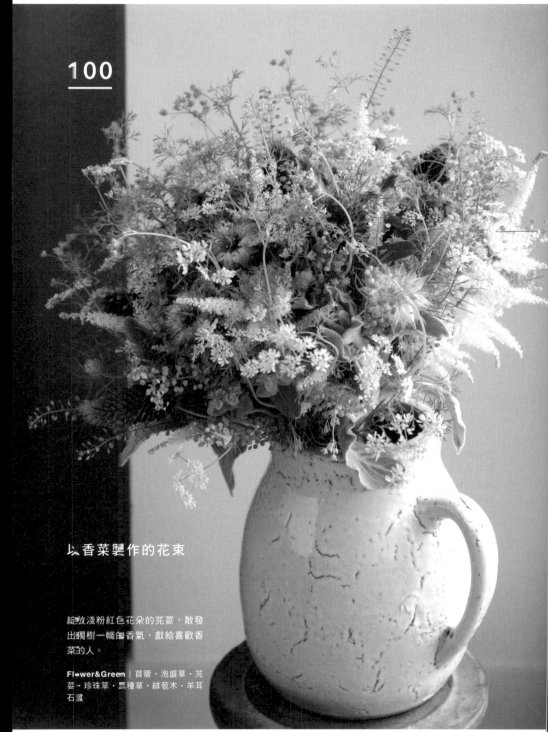

100

以香菜製作的花束

綻放淺粉紅色花朵的芫荽，散發
出獨樹一幟的香氣，獻給喜歡香
菜的人。

Flower&Green｜苜蓿・泡盛草・芫
荽・珍珠草・曇種草・緋苞木・羊耳
石蠶

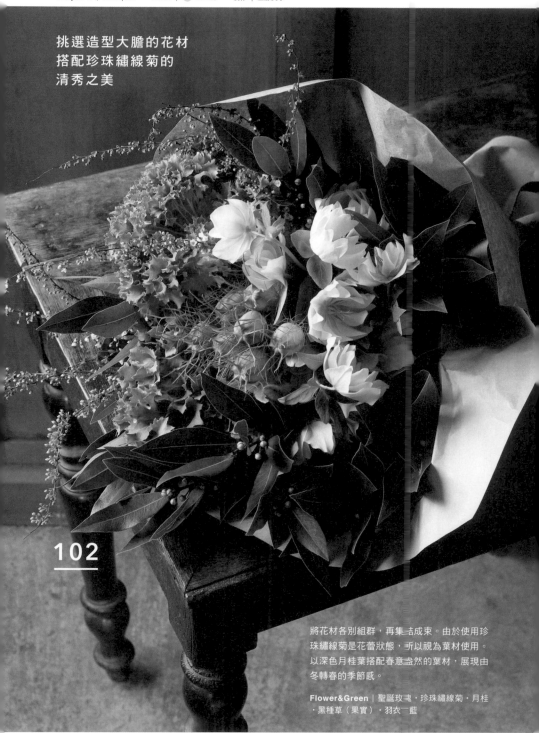

挑選造型大膽的花材
搭配珍珠繡線菊的
清秀之美

102

將花材各別組群，再集合成束。由於使用珍
珠繡線菊是花蕾狀態，所以視為葉材使用。
以深色月桂葉搭配春意盎然的葉材，展現由
冬轉春的季節感。

Flower&Green | 聖誕玫瑰・珍珠繡線菊・月桂
・黑種草（果實）・羽衣一藍

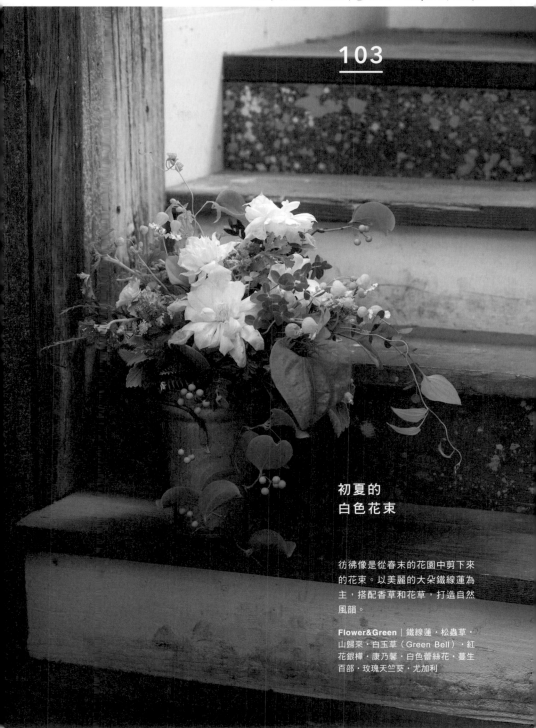

103

初夏的
白色花束

彷彿像是從春末的花園中剪下來
的花束。以美麗的大朵鐵線蓮為
主，搭配香草和花草，打造自然
風韻。

Flower&Green｜鐵線蓮・松蟲草・
山歸來・白玉草（Green Bell）・紅
花銀樺・康乃馨・白色蕾絲花・蔓生
百部・玫瑰天竺葵・尤加利

104

不管是花材還是形狀
都極具個性！

集結了就算作成乾燥花，也不改其銀色
韻味的花材，可以擺在無水場所欣賞。
獨特的形狀和質感相當引人注目。

Flower&Green | 雪果・垂雞冠（Earming
Desert）・薄雪火絨草

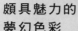

頗具魅力的
夢幻色彩

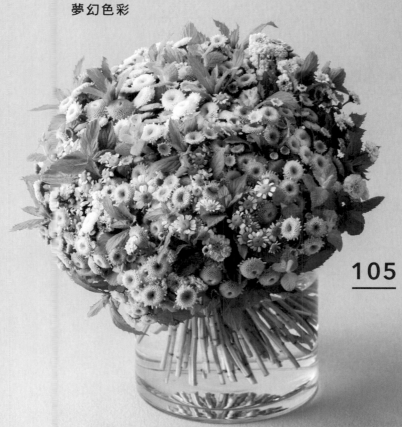

105

以Wild plants吉村所培育的法國
小菊為主角的圓形花束,雖然是
粉彩的組合卻格外俏皮!

Flower&Green | 法國小菊(草莓牛
奶・Single Vegmo・Milk Crown・
Milky Blue)・薄荷

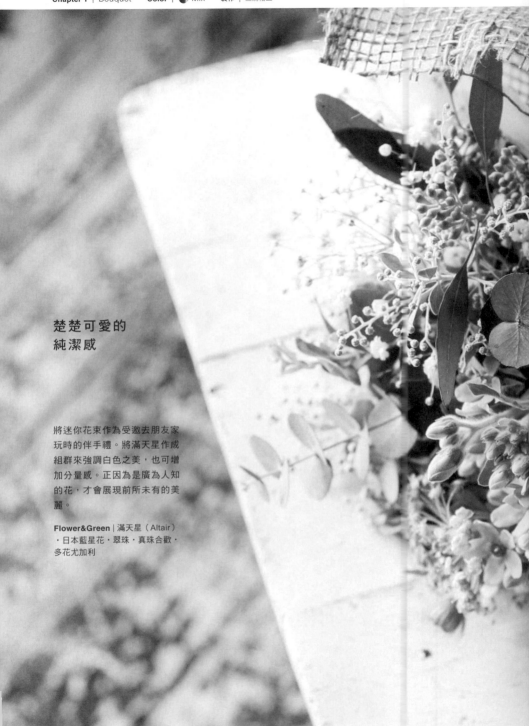

楚楚可愛的
純潔感

將迷你花束作為受邀去朋友家
玩時的伴手禮。將滿天星作成
組群來強調白色之美，也可增
加分量感。正因為是廣為人知
的花，才會展現前所未有的美
麗。

Flower&Green | 滿天星（Altair）
・日本藍星花・翠珠・真珠合歡・
多花尤加利

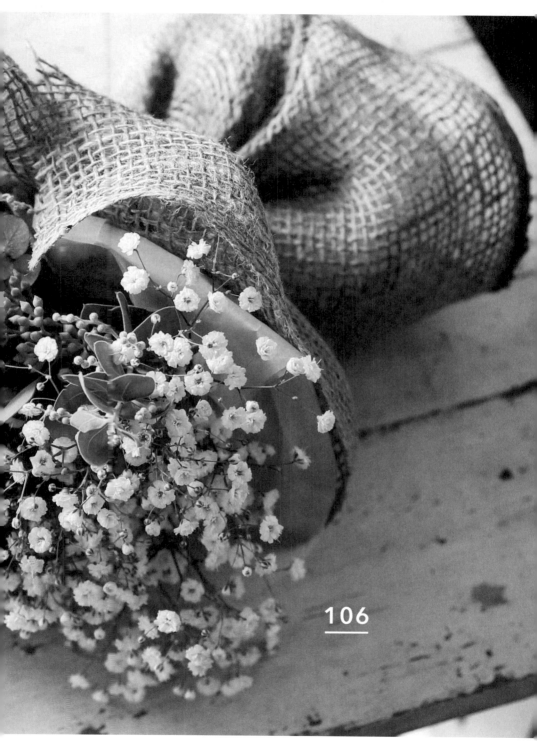

106

107

將療癒的時光
連同調色盤般的花束一併贈送

熱鬧到彷彿用盡所有春天顏料描
繪般，是緊密聚集的奢華花束。
秉持著將花束擺放三天欣賞，之
後可以解開花束，由受贈者自由
搭配組合的想法來製作。贈送美
麗之餘，也給了對方面對花草的
療癒時光。

Flower&Green | 白頭翁（Bolt）・陸
蓮花（Morocco Series・Girondins・
Pomerol）・鬱金香（Capeland Gift・
Queen of Night）・垂筒花・爆竹百合
・勿忘我（Nano Blue）・丁香・玫瑰
（Shell Vase・Chance Crema・
Concusale）・矢車菊・銀葉菊・雪
球花・紙花蔥・蠟梅・葡萄風信子・
菊花（Sei Green Needle）・非洲菊
（Van Gogh・Titan・Micro Series）・
・鐵線蓮・石竹等

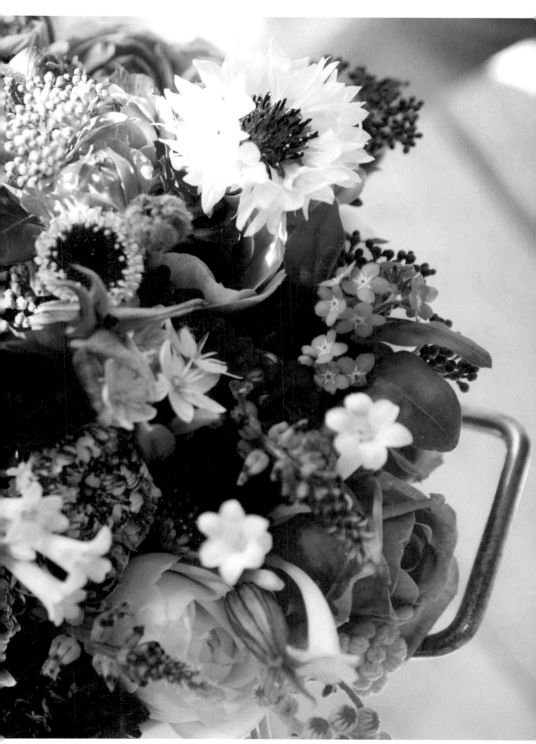

羽衣甘藍的質感
讓人忍不住想摸！
優雅的春天花束

利用羽衣甘藍充滿皺褶的俏皮質
感，製作很有個性的春天花束。
從上方欣賞又別有一番風味。花
束內側的美麗葉牡丹，只當新年
花材實在太浪費。成功替花束打
造出引人入勝的魅力。

Flower&Green | 白頭翁（St.
Brigid）・羽衣甘藍（Dressy Afros
・Kale Afros）・葉牡丹（Elegance
・豔）・矢車菊（Magic Silver）・
白玉草（Green Bell）・黃花新月

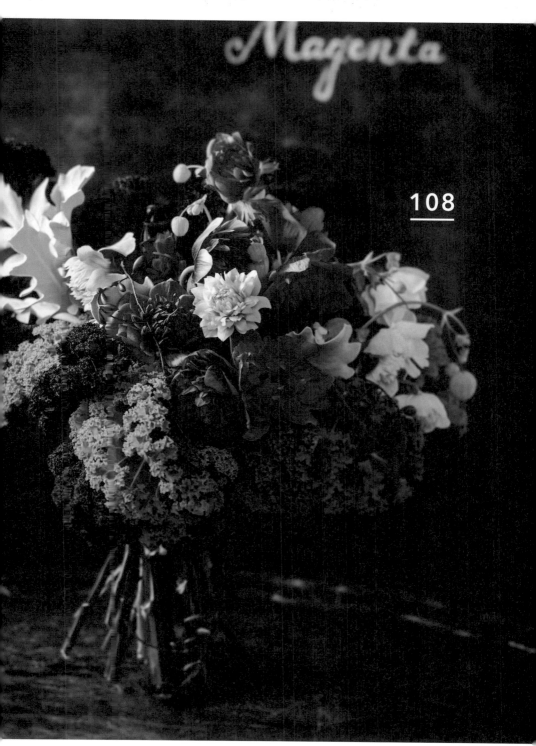

108

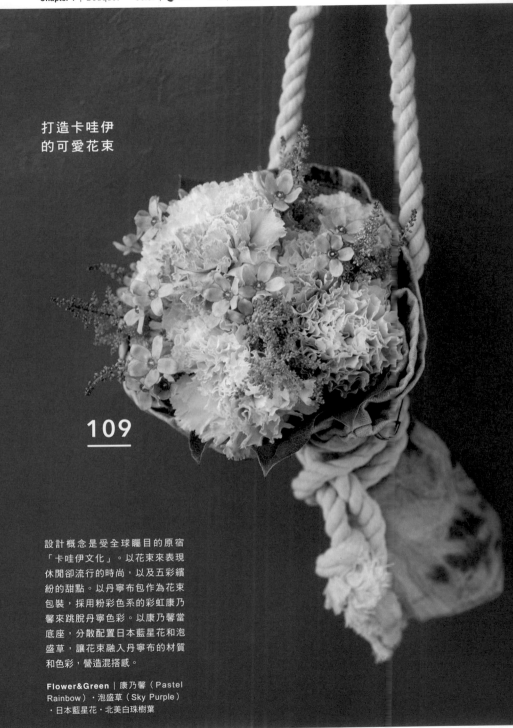

打造卡哇伊
的可愛花束

109

設計概念是受全球矚目的原宿
「卡哇伊文化」。以花束來表現
休閒卻流行的時尚，以及五彩繽
紛的甜點。以丹寧布包作為花束
包裝，採用粉彩色系的彩虹康乃
馨來跳脫丹寧色彩。以康乃馨當
底座，分散配置日本藍星花和泡
盛草，讓花束融入丹寧布的材質
和色彩，營造混搭感。

Flower&Green ｜ 康乃馨（Pastel
Rainbow）・泡盛草（Sky Purple）
・日本藍星花・北美白珠樹葉

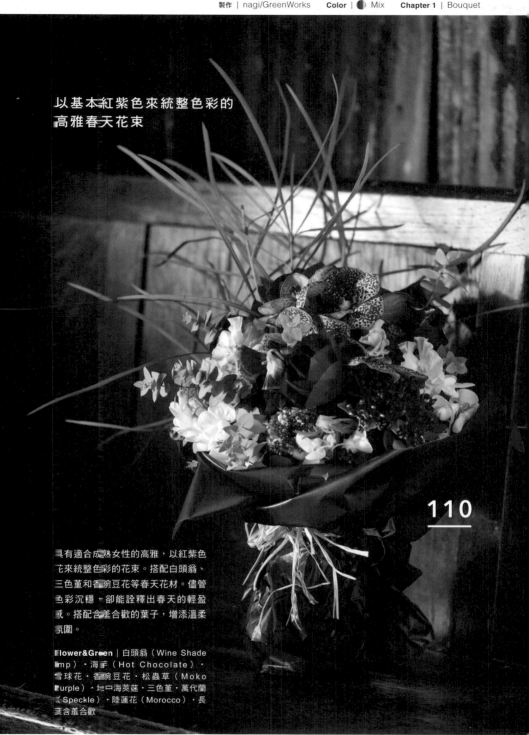

以基本紅紫色來統整色彩的
高雅春天花束

110

具有適合成熟女性的高雅，以紅紫色
花來統整色彩的花束。搭配白頭翁、
三色菫和香豌豆花等春天花材。儘管
色彩沉穩，卻能詮釋出春天的輕盈
感。搭配含羞合歡的葉子，增添溫柔
氛圍。

Flower&Green｜白頭翁（Wine Shade
Imp）・海芋（Hot Chocolate）・
雪球花・香豌豆花・松蟲草（Moko
Purple）・地中海莢蒾・三色菫・萬代蘭
（Speckle）・陸蓮花（Morocco）・長
莖含羞合歡

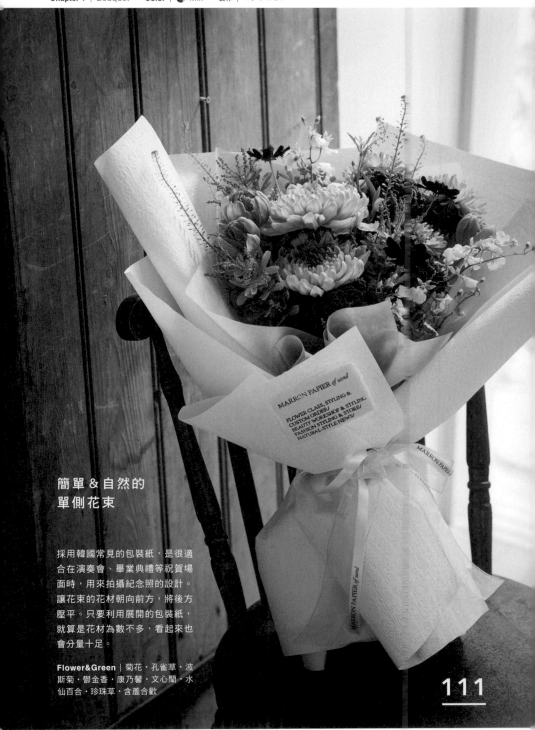

簡單 & 自然的
單側花束

採用韓國常見的包裝紙,是很適
合在演奏會、畢業典禮等祝賀場
面時,用來拍攝紀念照的設計。
讓花束的花材朝向前方,將後方
壓平。只要利用展開的包裝紙,
就算是花材為數不多,看起來也
會分量十足。

Flower&Green | 菊花・孔雀草・波
斯菊・鬱金香・康乃馨・文心蘭・水
仙百合・珍珠草・含羞合歡

111

在風和日麗的天氣，讓人想盡情
沐浴在陽光下。五彩繽紛的優雅
圓形花束，光是擺在身旁，就會
產生這種心情。大量使用洋溢花
園玫瑰風情的玫瑰，搭配的花材
也是鮮豔的蘆莖樹蘭。是能盡情
享受玫瑰的芳香和華麗感的花
束。

Flower&Green｜玫瑰（Darcey
Bussell・Sweet Juliet・風花）・蘆
莖樹蘭（White Castle・Orange Ball
・Violet Queen・Pink Queen）

玫瑰＆蘭花的
爭相競演

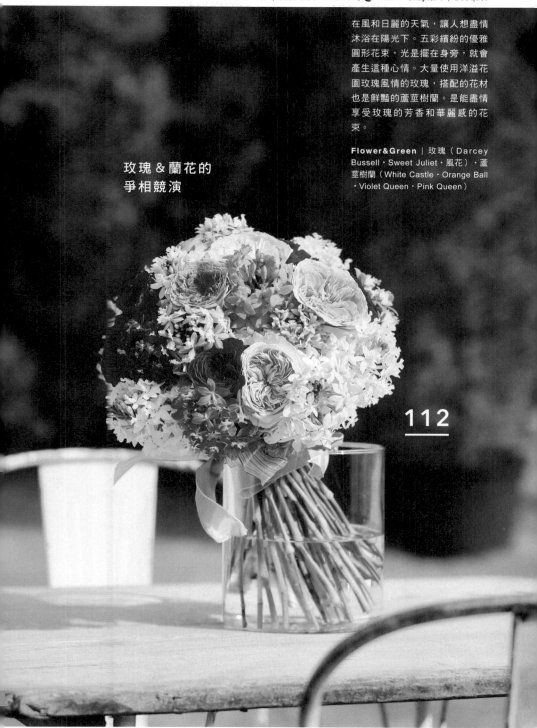

112

以3種玫瑰搭配季節花草。曖昧色
的玫瑰（Rhapsody+），無論搭
配粉紅色、紫色還是珊瑚紅等都
很適合，開花速度緩慢也是一大
優點。為求展現恰到好處的放鬆
感，以及植物的伸展之美，所以
鬆散地集結成束。

Flower&Green | 玫瑰（Rhapsody+
・Bel Canto・Julia）・丁香・蕾絲
花（Green Mist）・鐵線蓮（White
Jewel）・金翠花・木莓・羽裂菱
葉藤・迷迭香・松蟲草（Pretty
Purple）

以曖昧色打造
恰到好處的放鬆感

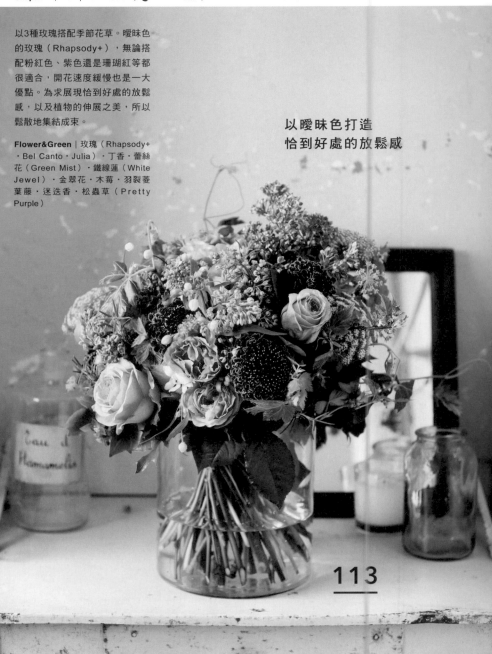

113

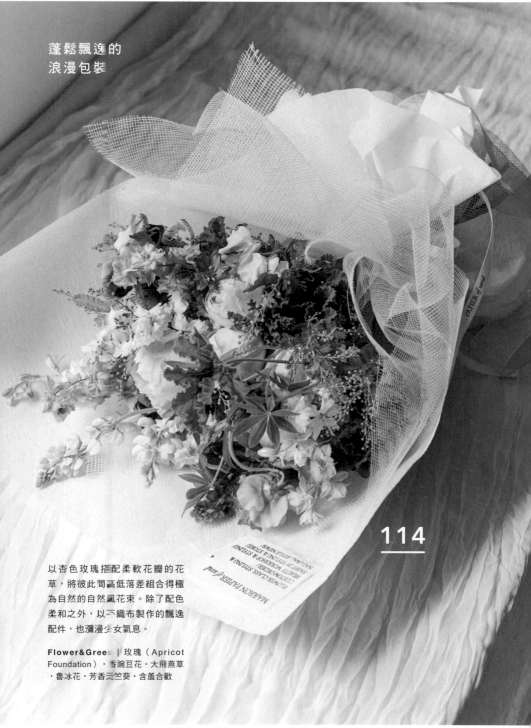

蓬鬆飄逸的
浪漫包裝

114

以杏色玫瑰搭配柔軟花瓣的花
草，將彼此間高低落差組合得極
為自然的自然風花束。除了配色
柔和之外，以薄織布製作的飄逸
配件，也瀰漫少女氣息。

Flower&Green｜玫瑰（Apricot
Foundation）・香豌豆花・大飛燕草
・魯冰花・芳香天竺葵・含羞合歡

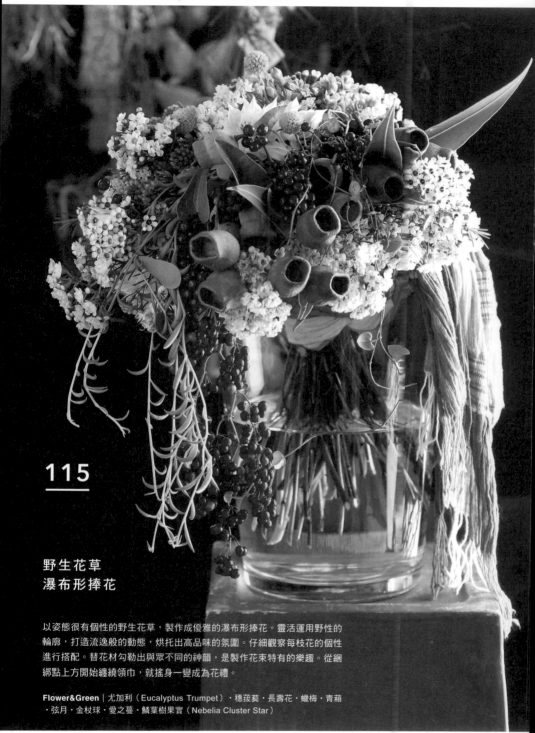

115

野生花草
瀑布形捧花

以姿態很有個性的野生花草，製作成優雅的瀑布形捧花。靈活運用野性的
輪廓，打造流逸般的動態，烘托出高品味的氛圍。仔細觀察每枝花的個性
進行搭配。替花材勾勒出與眾不同的神韻，是製作花束特有的樂趣。從綑
綁點上方開始纏繞領巾，就搖身一變成為花禮。

Flower&Green | 尤加利（Eucalyptus Trumpet）・穗菝葜・長壽花・蠟梅・青箱
・弦月・金杖球・愛之蔓・鱗葉樹果實（Nebelia Cluster Star）

想像在妻子和夥伴生日、夫妻紀念日等特殊日
子，滿懷愛意和謝意贈送的華麗花束。以色彩
和花姿柔和且色調曖昧的玫瑰，搭配許多葉
材，營造彷彿盛開在庭院的氛圍。

Flower&Green ｜玫瑰（Cheer Girl · Femme Fatale）
· 陸蓮花3種 · 金合歡 · 紅葉木藜蘆 · 圓葉桉 · 福祿
桐

116

獻給喜歡玫瑰
的夥伴

以小花搭配很有花草氛圍的素材，再使用蔓性葉材製作垂墜感，是適合花園婚禮的新娘捧花。使用捧花腳架，組合成瀑布形花束。在白綠色為基調的色彩中，加入鮭魚粉紅色的玫瑰，增添高格調華麗感。秉持展現花材和蔓材動態的想法集結成束，營造自然印象。

Flower&Green | 玫瑰（Green Ice・Cotton Cup・Cliche・Akari）　松蟲草・雪球花・聖誕玫瑰2種・白玉草（Green Bell）・豆科花卉・花蔥・珍珠草・斑葉天竺葵・百香果・多花素馨・葡萄藤

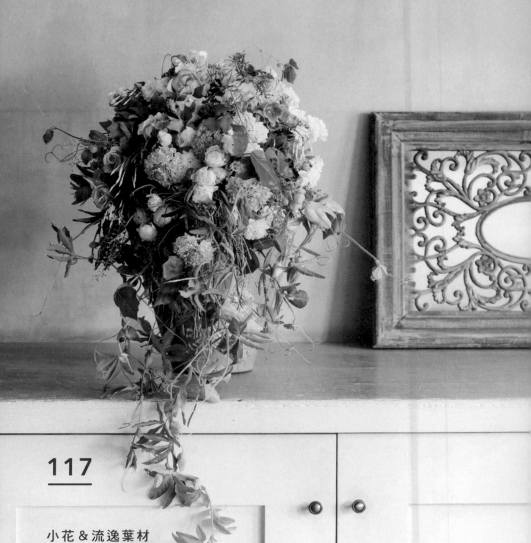

117

小花＆流逸葉材
打造瀑布形花束

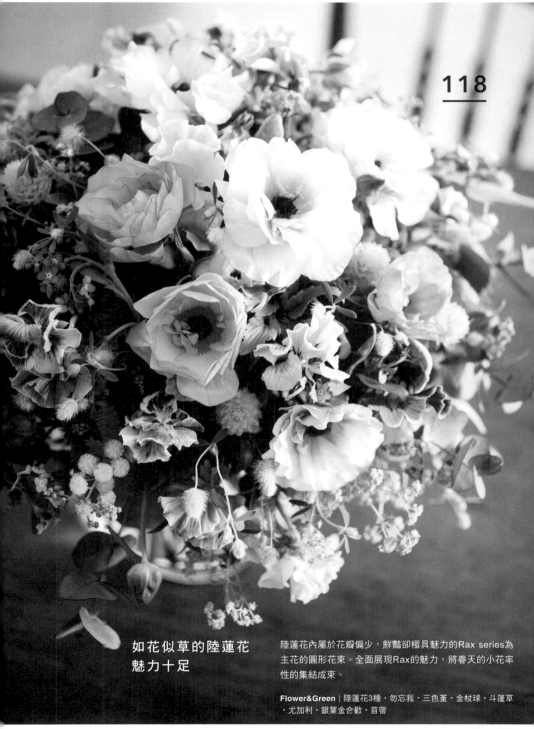

118

如花似草的陸蓮花 魅力十足

陸蓮花內屬於花瓣偏少，鮮豔卻極具魅力的Rax series為主花的圓形花束。全面展現Rax的魅力，將春天的小花率性的集結成束。

Flower&Green｜陸蓮花3種・勿忘我・三色堇・金杖球・斗篷草・尤加利・銀葉金合歡・苜蓿

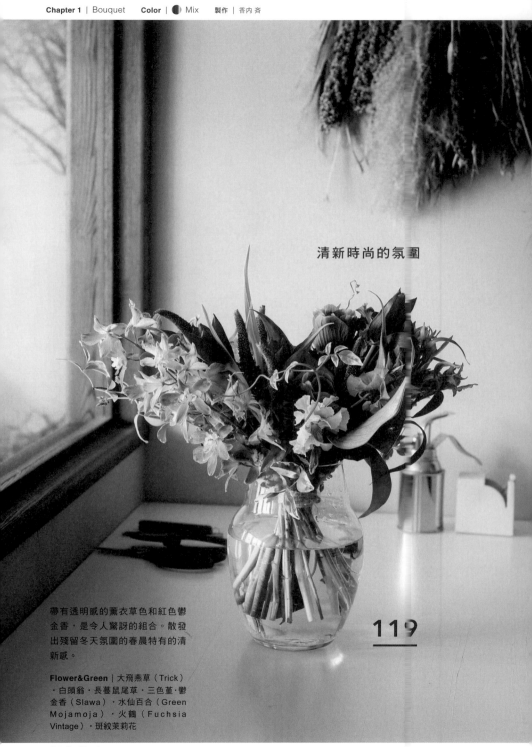

清新時尚的氛圍

119

帶有透明感的薰衣草色和紅色鬱
金香，是令人驚訝的組合。散發
出殘留冬天氛圍的春晨特有的清
新感。

Flower&Green | 大飛燕草（Trick）
・白頭翁・長蔓鼠尾草・三色菫・鬱
金香（Slawa）・水仙百合（Green
Mojamoja）・火鶴（Fuchsia
Vintage）・斑紋茉莉花

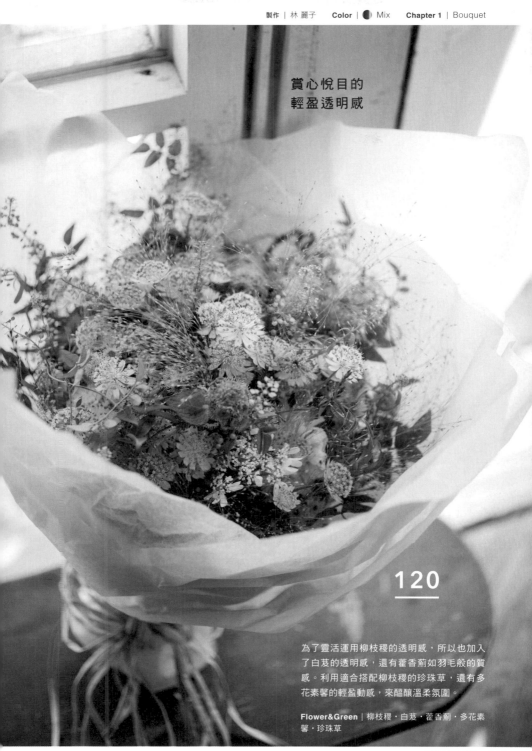

賞心悅目的
輕盈透明感

120

為了靈活運用柳枝稷的透明感，所以也加入
了白芨的透明感，還有藿香薊如羽毛般的質
感。利用適合搭配柳枝稷的珍珠草，還有多
花素馨的輕盈動感，來醞釀溫柔氛圍。

Flower&Green | 柳枝稷・白芨・藿香薊・多花素
馨・珍珠草

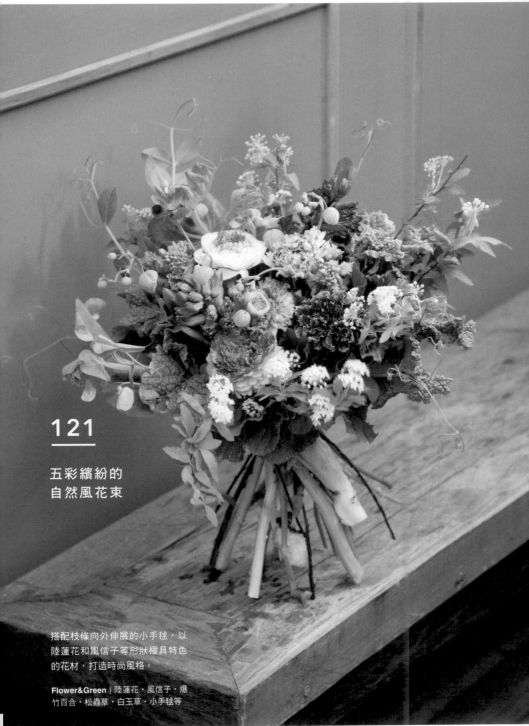

121

五彩繽紛的
自然風花束

搭配枝條向外伸展的小手毬，以
陸蓮花和風信子等形狀極具特色
的花材，打造時尚風格。

Flower&Green | 陸蓮花・風信子・爆
竹百合・松蟲草・白玉草・小手毬等

122

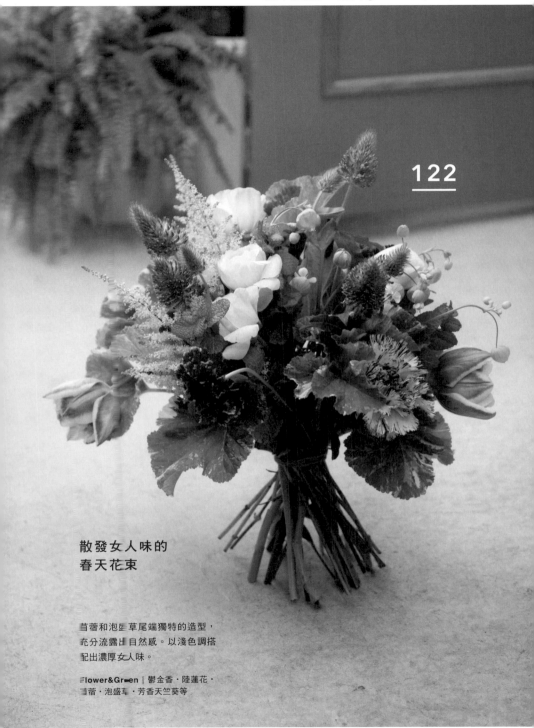

散發女人味的
春天花束

昔蓿和泡盛草尾端獨特的造型，
充分流露出自然感。以淺色調搭
配出濃厚女人味。

Flower&Green｜鬱金香・陸蓮花・
昔蓿・泡盛草・芳香天竺葵等

五彩繽紛且雅致的花束，也很適合贈送給男性。以黑色的紅褐色
袋鼠花作為發想的源頭，依序挑選適合該花色的花材。罕見的南
非野花Mimetes Hirtus，只要搭配同為原生花草系的葉材就能輕
鬆使用。

Flower&Green | 袋鼠花・Mimetes Hirtus・針墊花・艾莉佳・畫眉草・
帝王花・紫薊・紅花銀樺（Spider Man・Ivanhoe）・尤加利葉

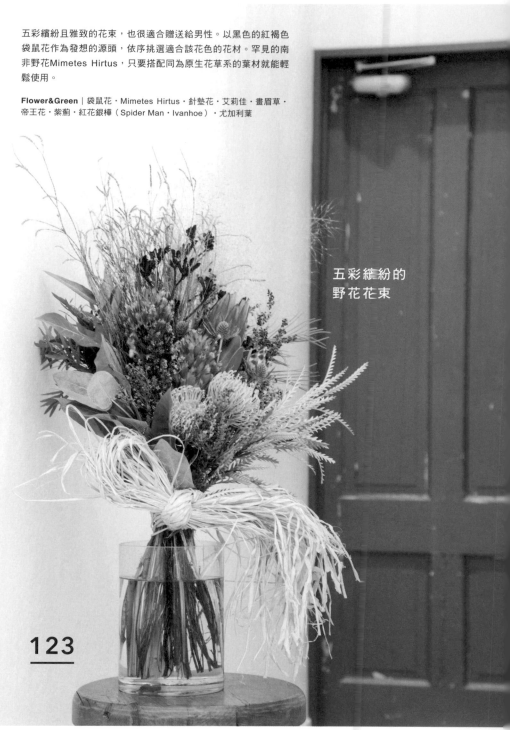

五彩繽紛的
野花花束

123

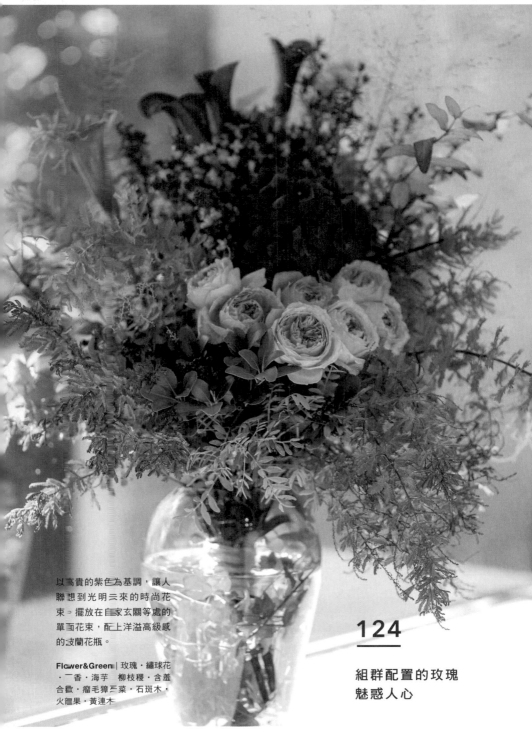

以高貴的紫色為基調，讓人
聯想到光明三來的時尚花
束。擺放在自家玄關等處的
單面花束，配上洋溢高級感
的支蘭花瓶。

Flower&Green | 玫瑰・繡球花
・二香・海芋・柳枝稷・含羞
合歡・瘤毛獐牙菜・石斑木・
火龍果・黃連木

124

組群配置的玫瑰
魅惑人心

贈送給成熟女性
色調沉穩卻繽紛的花束

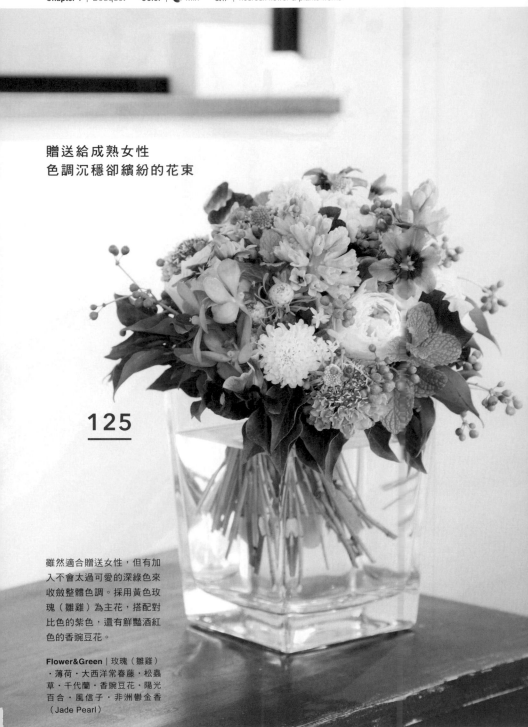

125

雖然適合贈送女性，但有加
入不會太過可愛的深綠色來
收斂整體色調。採用黃色玫
瑰（雛雞）為主花，搭配對
比色的紫色，還有鮮豔酒紅
色的香豌豆花。

Flower&Green | 玫瑰（雛雞）
・薄荷・大西洋常春藤・松蟲
草・千代蘭・香豌豆花・陽光
百合・風信子・非洲鬱金香
（Jade Pearl）

想展現舒適清爽的春天氣息。混搭多
色花草,再以尤加利與山茱萸的枝
條,全釋輕盈與動感。

Flower&Green | 金合歡・風信子・鬱金香
・黑種草・水仙・松蟲草・山茱萸・尤加
利2種・軟毛白花蔓・勿忘我・紫羅蘭・鼠
尾草

宛如一陣
清爽的春風

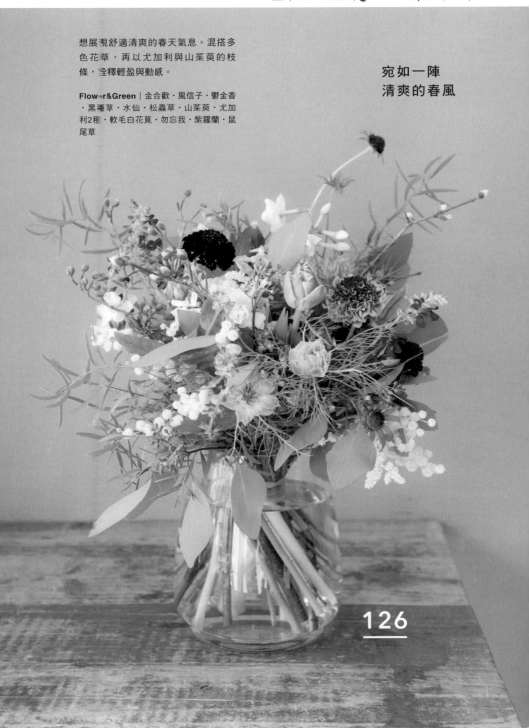

126

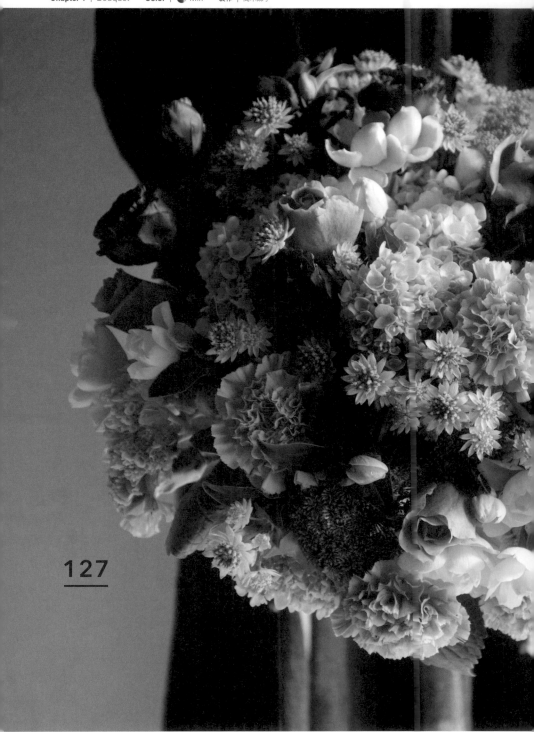

127

高雅的配色 &
賞心悅目的色調

以淺駝色康乃馨、玫瑰繡球花
為中心，以微妙的相似色調和
葉材統整色調的花束。

Flower&Green │四季蓮・洋桔梗
・玫瑰・葡萄藤・多花尤加利・松
蟲草

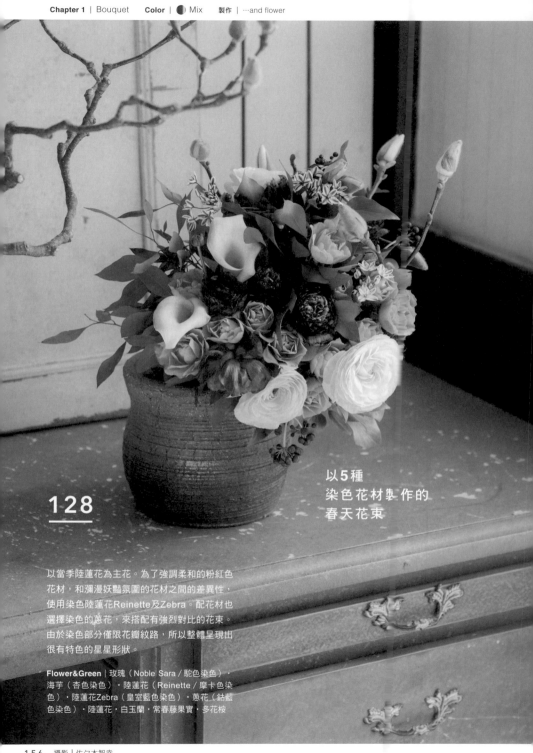

128

以5種
染色花材製作的
春天花束

以當季陸蓮花為主花。為了強調柔和的粉紅色
花材，和瀰漫妖豔氛圍的花材之間的差異性，
使用染色陸蓮花Reinette及Zebra。配花材也
選擇染色的蔥花，來搭配有強烈對比的花束。
由於染色部分僅限花瓣紋路，所以整體呈現出
很有特色的星星形狀。

Flower&Green | 玫瑰（Noble Sara／駝色染色）・
海芋（杏色染色）・陸蓮花（Reinette／摩卡色染
色）・陸蓮花Zebra（皇室藍色染色）・蔥花（鈷藍
色染色）・陸蓮花・白玉蘭・常春藤果實・多花桉

活用日本藍星花牛奶色質感的婚禮捧花。以白濁色混雜藍色的花瓣，搭配不具透明感的花材。將日本藍星花和藍色繡球花連接起來，再搭配白頭翁等同色系花材。

Flower&Green｜日本藍星花（Blue Star・Angel Blue）・松蟲草・白頭翁・繡球花

活用日本藍星花的
牛奶色質感

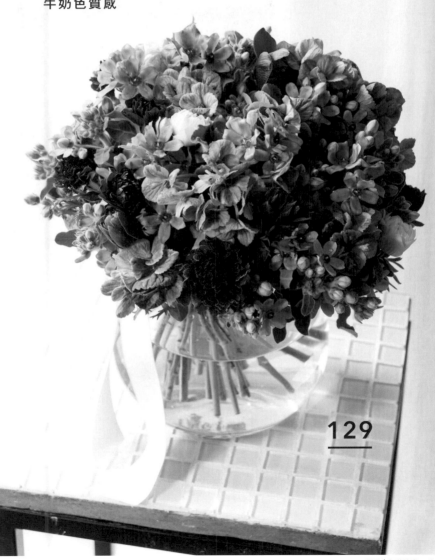

129

以瀰漫溫柔氣息的玫瑰搭配許多小花。由
於泛粉紅色的尤加利新芽很像花朵，因此
當作小花來使用。玫瑰（Fair Bianca）和
尤加利的色彩連接起來，進一步突顯了葉
材。

Flower&Green │ 加寧桉・玫瑰（Fair Bianca・
Wedding Dress）・白玉草・聖誕玫瑰・苦馬
豆花（Galegifolia）・鬱金香・紅蘿蔔花・水
仙百合（Extreme）

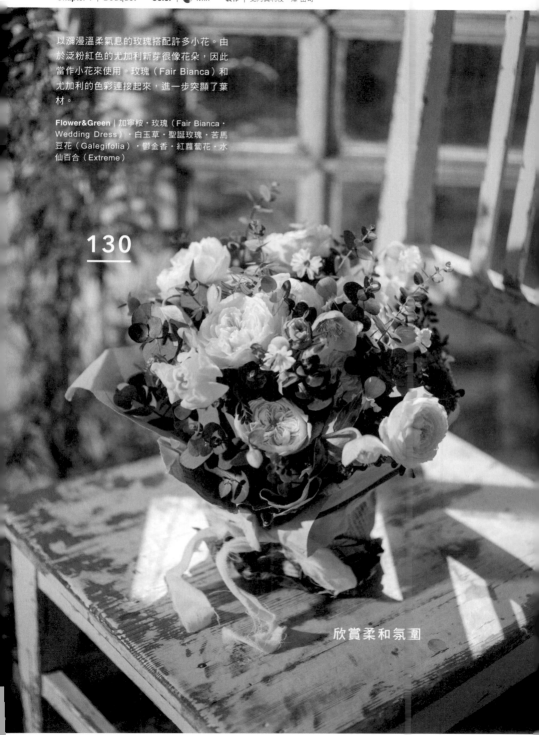

130

欣賞柔和氛圍

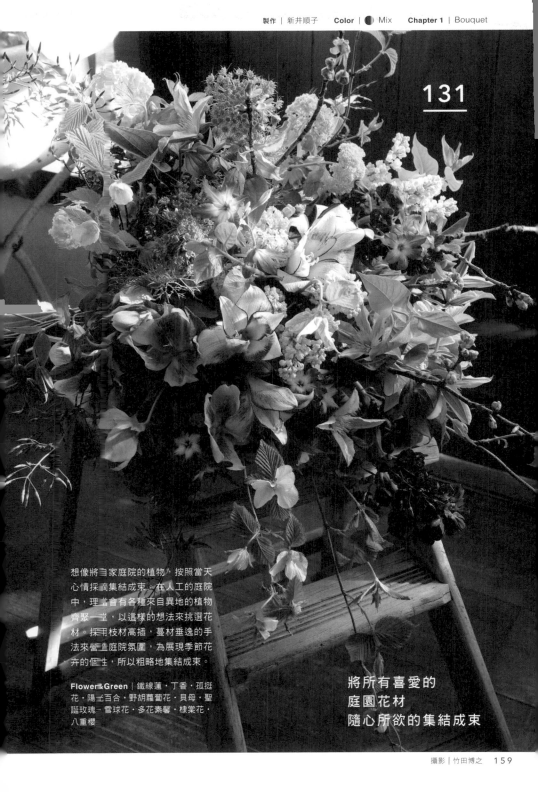

131

想像將自家庭院的植物，按照當天心情採摘集結成束。在人工的庭院中，理當會有各種來自異地的植物齊聚一堂，以這樣的想法來挑選花材。採用枝材高插，蔓材垂逸的手法來營造庭院氛圍，為展現季節花卉的個性，所以粗略地集結成束。

Flower&Green｜鐵線蓮・丁香・孤挺花・陽光百合・野胡蘿蔔花・貝母・聖誕玫瑰・雪球花・多花素馨・棣棠花・八重櫻

將所有喜愛的
庭園花材
隨心所欲的集結成束

從淺粉紅色到深紫色的漸層色彩，是相當美麗的花束。瑞香的濃郁葉色也突顯了花的存在。鬱金香會隨著時間經過逐漸轉紅，也是一大看點。

Flower&Green | 聖誕玫瑰・瑞香・苜蓿（Dolphin）・鬱金香（Jan Reus）・三色菫（Mule）・藍莓果・陸蓮花（Erfoud）

132

春天的漸層色
集結成束

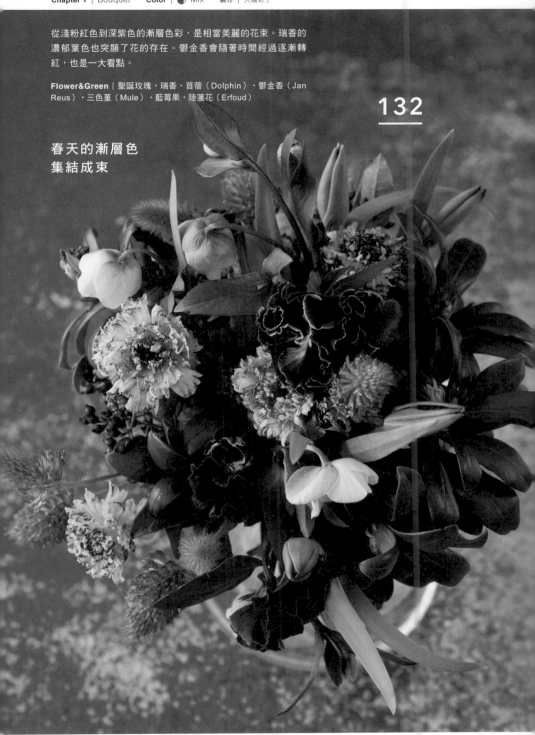

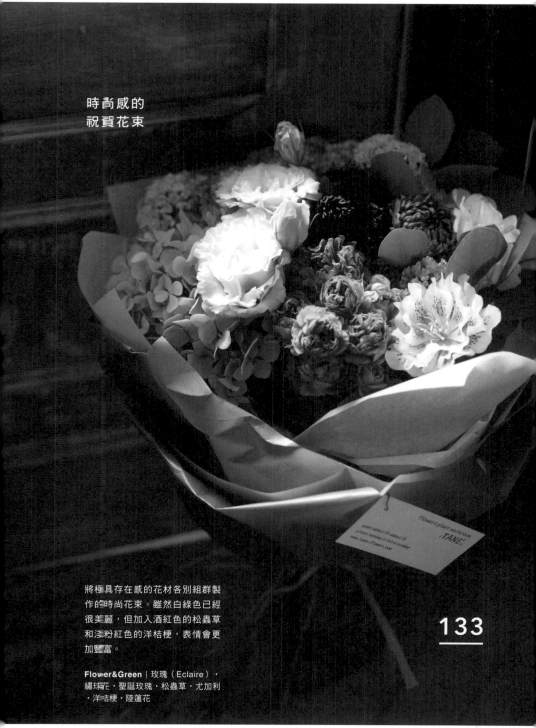

時尚感的
祝賀花束

133

將極具存在感的花材各別組群製
作的時尚花束。雖然白綠色已經
很美麗，但加入酒紅色的松蟲草
和淺粉紅色的洋桔梗，表情會更
加豐富。

Flower&Green｜玫瑰（Eclaire）・
繡球花・聖誕玫瑰・松蟲草・尤加利
・洋吉梗・陸蓮花

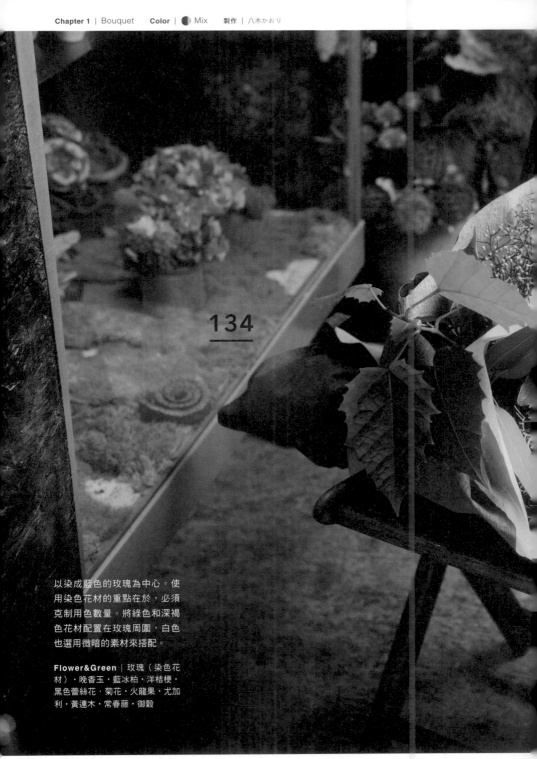

134

以染成藍色的玫瑰為中心。使
用染色花材的重點在於，必須
克制用色數量。將綠色和深褐
色花材配置在玫瑰周圍，白色
也選用微暗的素材來搭配。

Flower&Green | 玫瑰（染色花
材）・晚香玉・藍冰柏・洋桔梗・
黑色蕾絲花・菊花・火龍果・尤加
利・黃連木・常春藤・御穀

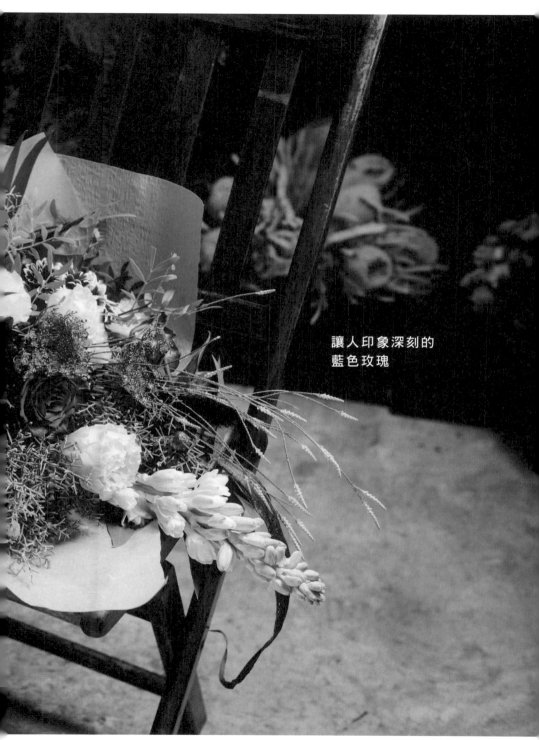

讓人印象深刻的
藍色玫瑰

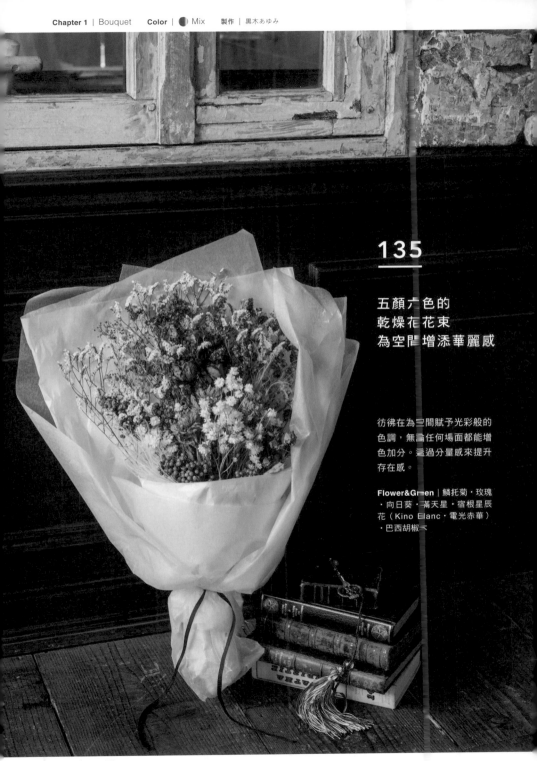

135

五顏六色的
乾燥花花束
為空間增添華麗感

彷彿在為空間賦予光彩般的
色調，無論任何場面都能增
色加分。透過分量感來提升
存在感。

Flower&Green | 鱗托菊・玫瑰
・向日葵・滿天星・宿根星辰
花（Kino Blanc・電光赤華）
・巴西胡椒木

以暗色調花材統一花束，希望製作同樣吸引男性目光，會想擺在自家裝飾的酷炫感。皇室藍色非洲菊和黑色系等葉材相輔相成。

Flower&Green ｜ 非洲菊（Black Magic・Blue）・康乃馨（Otona Rainbow）・香豌豆花（Indigo）・柳枝稷・藿香薊・多花素馨・尤加利（圓葉桉・加寧桉）・陸蓮花・羽葉蔓綠絨・紅葉木藜蘆・泡盛草・大綠果・文心蘭（Wild Cat）

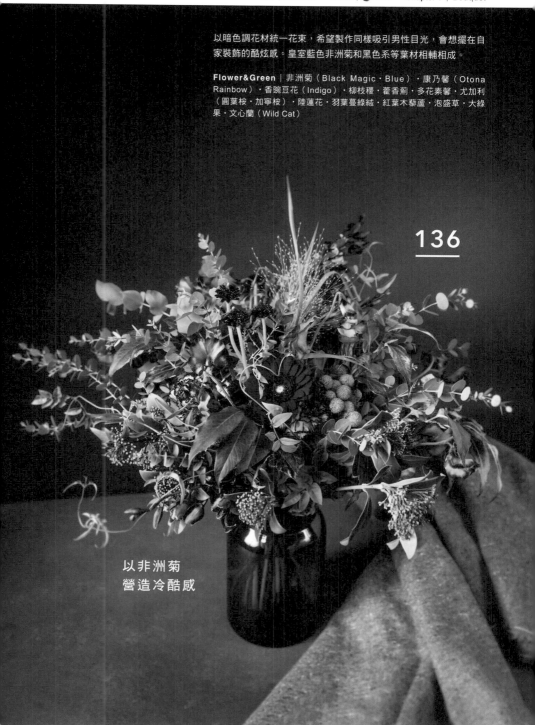

136

以非洲菊
營造冷酷感

將散發明亮鮮嫩印象的各色小花，協調地
集結成束。花束上方冒出三的苜蓿，將泡
盛草的線條襯托的更加自然。

Flower&Green | 法國小菊（Blue Wonder）・
泡盛草（Ible）・三色堇（FlamencoWhite2Lilac
・Carmen）・松蟲草（Nana Wine）・苜蓿
（花兔）・垂筒花・留蘭香・金合歡

137

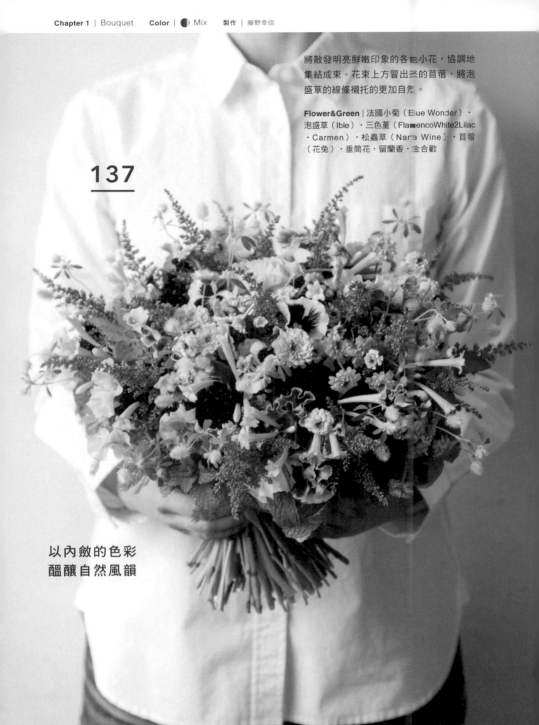

以內斂的色彩
醞釀自然風韻

洋溢復古感的藍色，與春意盎然的黃色
相映成趣。花束散發的雅致感，很適合
作為金合歡日（3月8日）的花禮。主花
是暗色系復古色調的藍色香豌豆花，佐
以黃色和紅色等藍色的互補色，讓香豌
豆花、金合歡、白頭翁的色彩很引人注
目。

Flower&Green｜香豌豆花（Ash Blue）·
泡盛草（Gray）·貝母·金合歡

賞心悅目的
復古色調

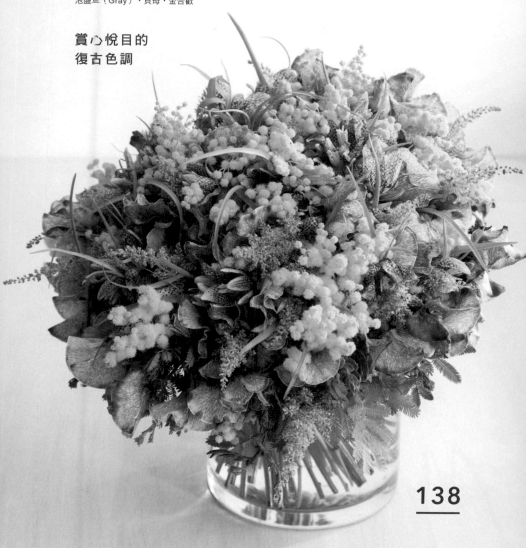

138

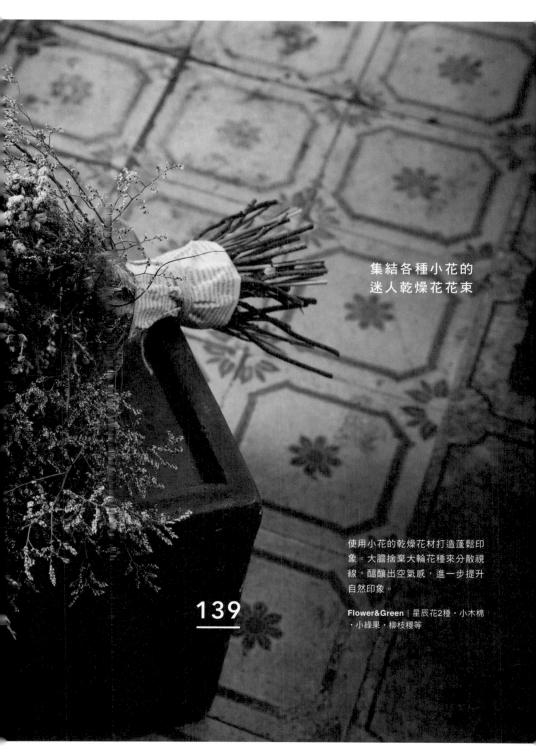

集結各種小花的
迷人乾燥花花束

使用小花的乾燥花材打造蓬鬆印
象。大膽捨棄大輪花種來分散視
線，醞釀出空氣感，進一步提升
自然印象。

Flower&Green｜星辰花2種・小木棉
・小綠果・柳枝稷等

139

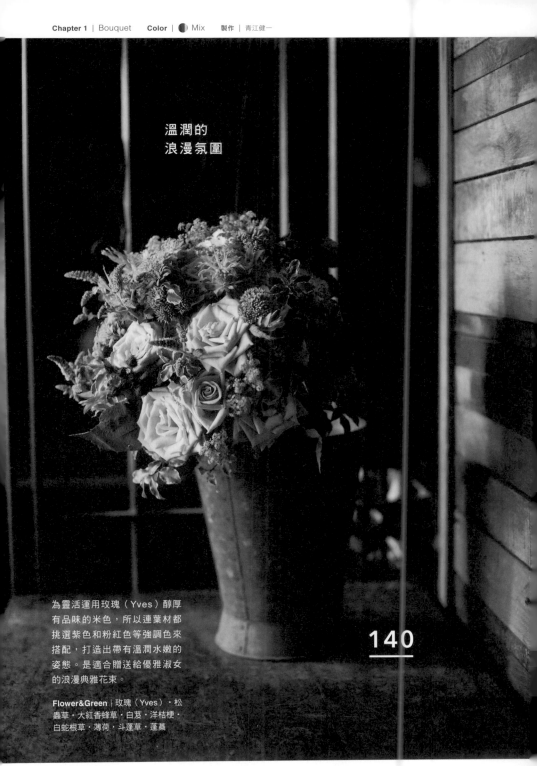

溫潤的
浪漫氛圍

為靈活運用玫瑰（Yves）醇厚
有品味的米色，所以連葉材都
挑選紫色和粉紅色等強調色來
搭配，打造出帶有溫潤水嫩的
姿態。是適合贈送給優雅淑女
的浪漫典雅花束。

Flower&Green | 玫瑰（Yves）・松
蟲草・大紅香蜂草・白芨・洋桔梗・
白蛇根草・薄荷・斗蓬草・蓬藁

140

以田園風花束
描繪巴黎風情

141

以樸素可愛為主題，並以曖昧
色統整色調。不是將花材緊密
集結在一起，而是讓小花交
織，挪出留白空間，營造柔軟
蓬鬆的印象。

Flower&Green｜玫瑰（Tomorrow
beauty・Desert）・大飛燕草・晚
香玉・泡盛草・白芨（Rome）・
蠟菊・柳枝稷・含羞合歡

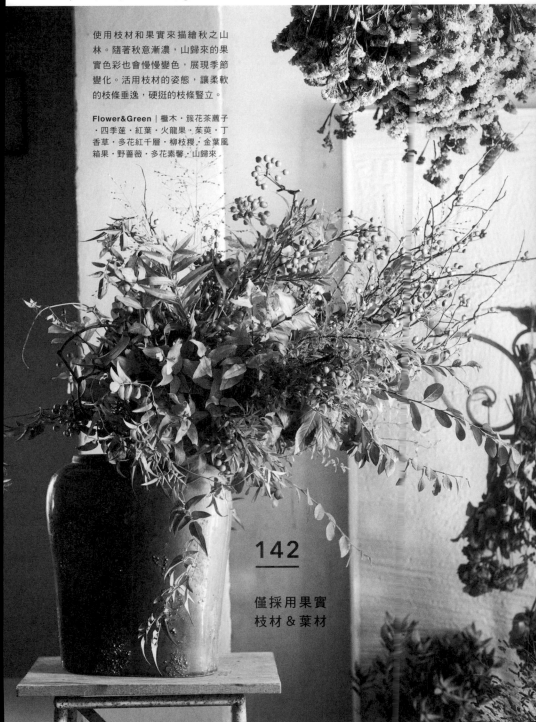

使用枝材和果實來描繪秋之山林。隨著秋意漸濃，山歸來的果實色彩也會慢慢變色，展現季節變化。活用枝材的姿態，讓柔軟的枝條垂逸，硬挺的枝條豎立。

Flower&Green | 櫸木・簇花茶藨子・四季蓮・紅葉・火龍果・茱萸・丁香草・多花紅千層・柳枝稷・金葉風箱果・野薔薇・多花素馨・山歸來

142

僅採用果實
枝材＆葉材

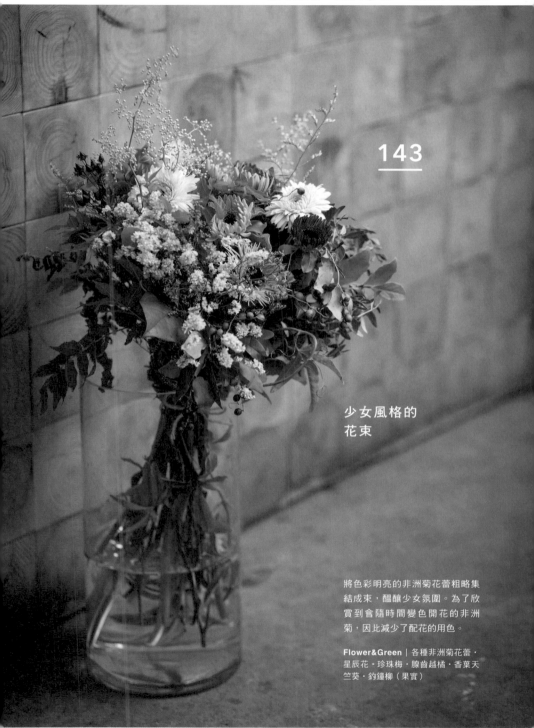

143

少女風格的
花束

將色彩明亮的非洲菊花蕾粗略集
結成束，醞釀少女氛圍。為了欣
賞到會隨時間變色開花的非洲
菊，因比減少了配花的用色。

Flower&Green｜各種非洲菊花蕾・
星辰花・珍珠梅・腺齒越橘・香葉天
竺葵・釣鐘柳（果實）

以鮮豔粉紅色的陸蓮花為中心，
搭配暗色調的粉紅色和紫色，打
造成熟華麗感。白頭翁和千日紅
等小花穿插在大朵陸蓮花和菊花
的縫隙之間，構成密集的花面。

Flower&Green | 陸蓮花・白頭翁・
孔雀草・菊花・千日紅・香豌豆花・
芳香天竺葵・福祿桐・四季蓮

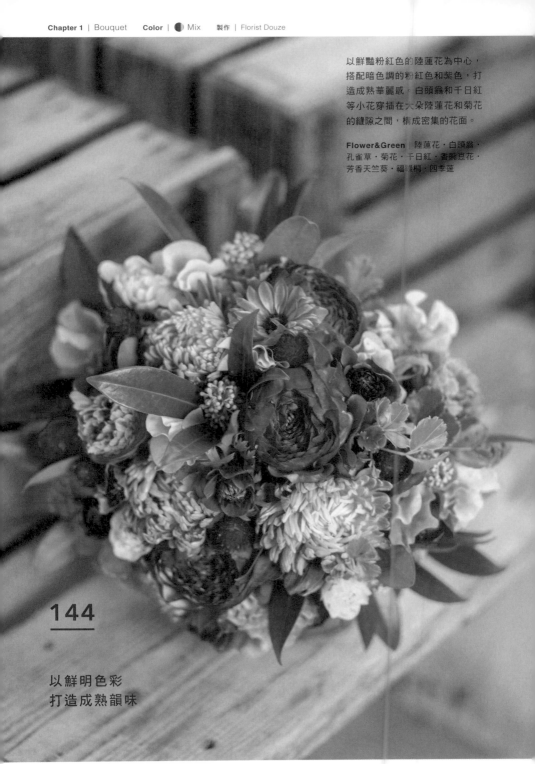

144

以鮮明色彩
打造成熟韻味

曖昧色的
自然系花束

145

以高雅的紫色，搭配暗粉紅色洋桔梗、藍色繡球花的自然系花束。製作花束時，為了使花材蘊含自然感，所以並不拘泥於形狀，而是順其自然地集結成束。由於搭配大量葉材，儘管是成熟色彩，也能點綴出開朗印象。

Flower&Green｜洋桔梗（Wave Classical）・風信子・白頭翁（Monna Lisa）・長萼鼠尾草・繡球花・雪球花・多花桉・黃連木

Chapter
2
ARRANGEMENT

第 2 章
盆花設計

ARRANGEMENT

從感謝之情到祝賀之意，
從滿溢的愛到平靜的愛。
花藝師為各式各樣的情感賦予形式，
讓花藝作品得以展現無形的情感，
也許它就是最適合表達情感的禮物了！

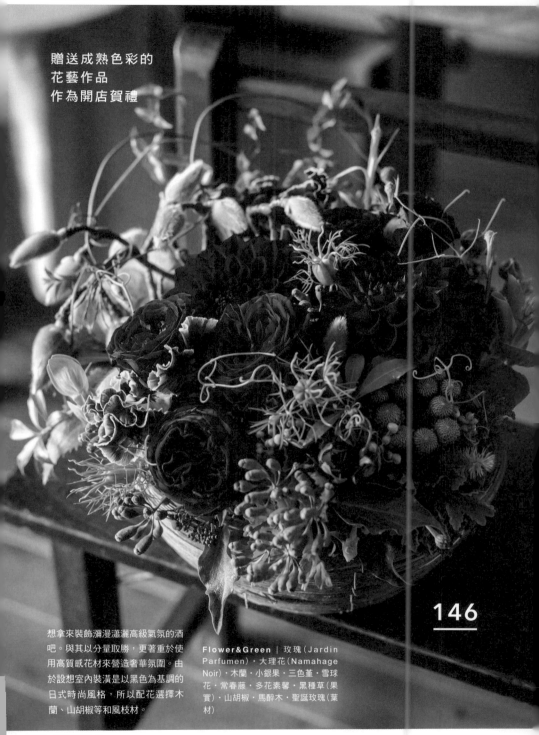

贈送成熟色彩的
花藝作品
作為開店賀禮

146

想拿來裝飾瀰漫瀟灑灑高級氣氛的酒吧。與其以分量取勝,更著重於使用高質感花材來營造奢華氛圍。由於設想室內裝潢是以黑色為基調的日式時尚風格,所以配花選擇木蘭、山胡椒等和風枝材。

Flower&Green | 玫瑰(Jardin Parfumen)・大理花(Namahage Noir)、木蘭・小銀果・三色堇・雪球花・常春藤・多花素馨・黑種草(果實)・山胡椒・馬醉木・聖誕玫瑰(葉材)

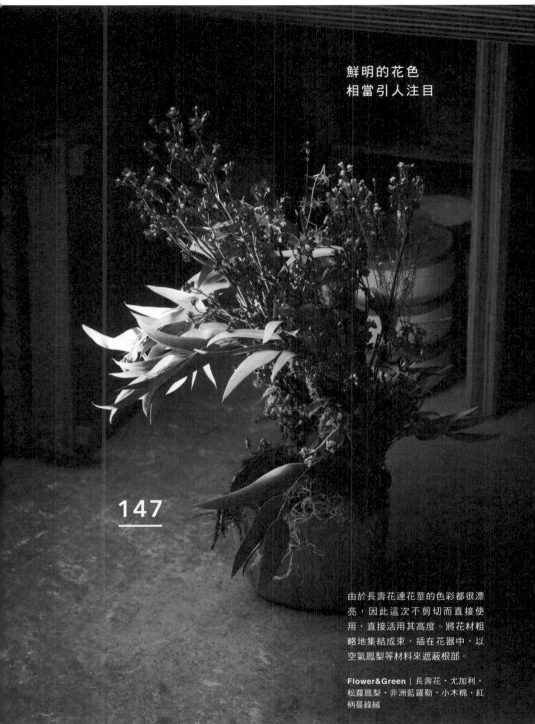

鮮明的花色
相當引人注目

147

由於長壽花連花莖的色彩都很漂
亮，因此這次不剪切而直接使
用，直接活用其高度。將花材粗
略地集結成束，插在花器中，以
空氣鳳梨等材料來遮蔽根部。

Flower&Green | 長壽花・尤加利・
松蘿鳳梨・非洲藍羅勒・小木棉・紅
柄蔓綠絨

隨著秋意漸濃，視線也會轉往溫
暖濃郁的色彩，以水果跟花朵營
造出溫暖氛圍。由於李子沒有光
澤，所以加入藍色系花材，避免
整體色調太過暗沉。

Flower&Green | 大理花（Polish Kids
・Festa rose）・白芨・普羅蒂亞娜
娜・繡球花・紫葉風箱果・蝴蝶蘭

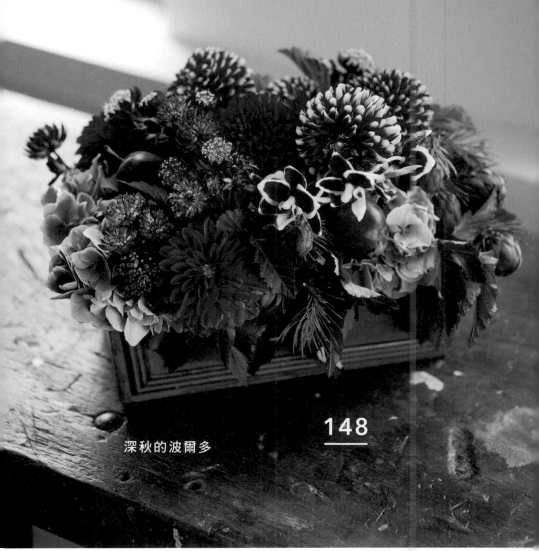

148

深秋的波爾多

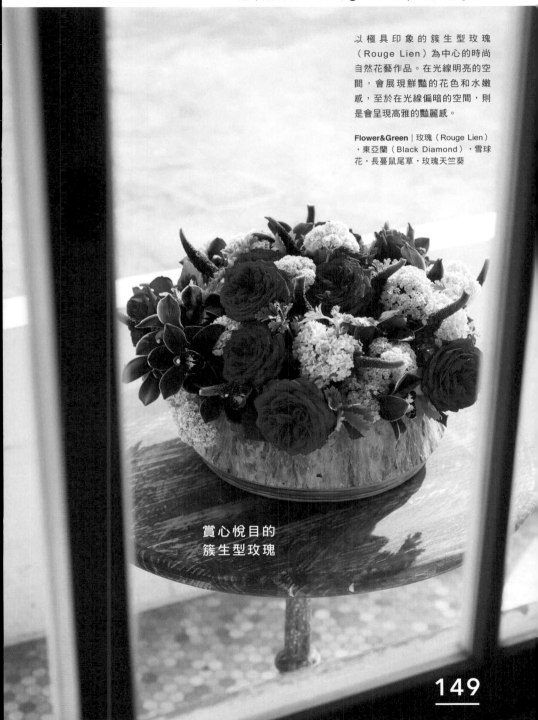

以極具印象的簇生型玫瑰（Rouge Lien）為中心的時尚自然花藝作品。在光線明亮的空間，會展現鮮豔的花色和水嫩感，至於在光線偏暗的空間，則是會呈現高雅的豔麗感。

Flower&Green｜玫瑰（Rouge Lien）・東亞蘭（Black Diamond）・雪球花・長蔓鼠尾草・玫瑰天竺葵

賞心悅目的
簇生型玫瑰

149

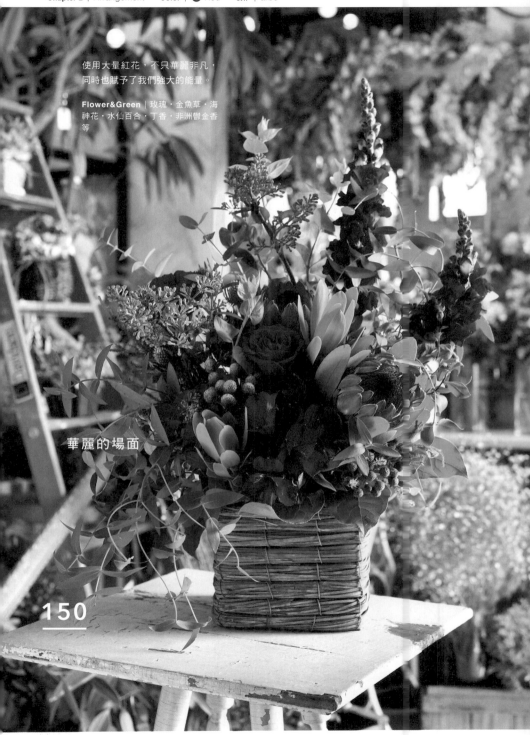

使用大量紅花，不只華麗非凡，
同時也賦予了我們強大的能量。

Flower&Green ｜ 玫瑰・金魚草・海
神花・水仙百合・丁香・非洲鬱金香
等

華麗的場面

150

雅致的
生日花禮

151

配合「成熟雅致」的要求製作，
是送給歲數為4字頭女性的生日花
禮。為了搭配豔麗的大理花，就
連玫瑰都刻意挑選暗色調，但這
樣會導致整體色調太過暗沉，因
此又添加白色和綠色等春意盎然
的亮色，來襯托主花的花色。

Flower&Green | 大理花（黑蝶）·
玫瑰（The Nature）·伯利恆之星·
洋桔梗·銀果·尤加利

搭配同色調的花材，並於周圍使
用豐富葉材。為了避免整體形象
太過可愛故使用深色花材，也有
留意避免太過暗沉。偏大的大理
花也相當吸睛。

Flower&Green | 大理花・玫瑰
（Olivia）・康乃馨（Viper wine）・
小銀果・雪球花・尤加利・北美白珠
樹葉

以鮮紅色大理花
點綴絢爛華麗

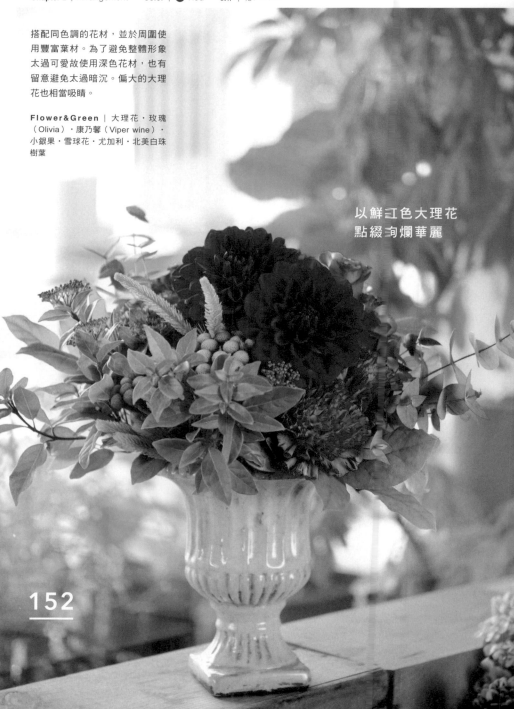

152

熱帶風格的
熱鬧歡騰

以直線形花材來強調2種鳳梨的尖
刺表面，是非常適合夏天，充滿
南洋風情的花藝作品。

Flower&Green | 珊瑚鳳梨・小鳳梨
・石斛蘭（Jack Hawaii）・棍棒椰
子・火鶴（Tropical Red）・薄葉海
桐花・香龍血樹紅光・黃椰子・粗毛
鱗蓋蕨・紅火球帝王花・藍桉

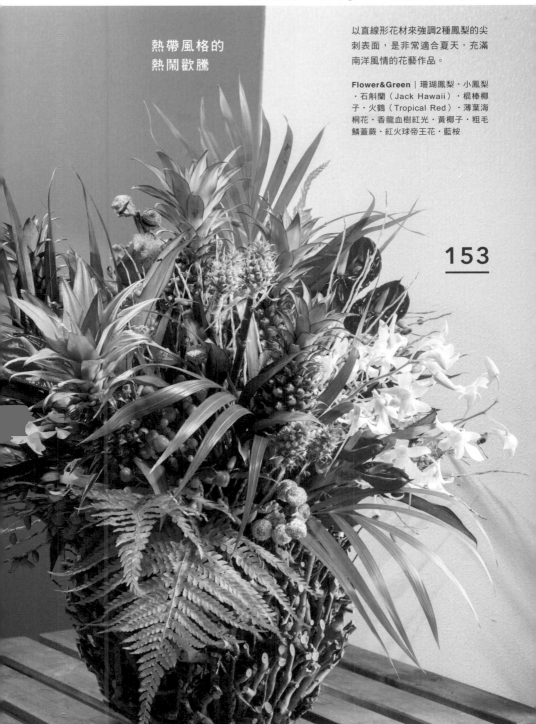

153

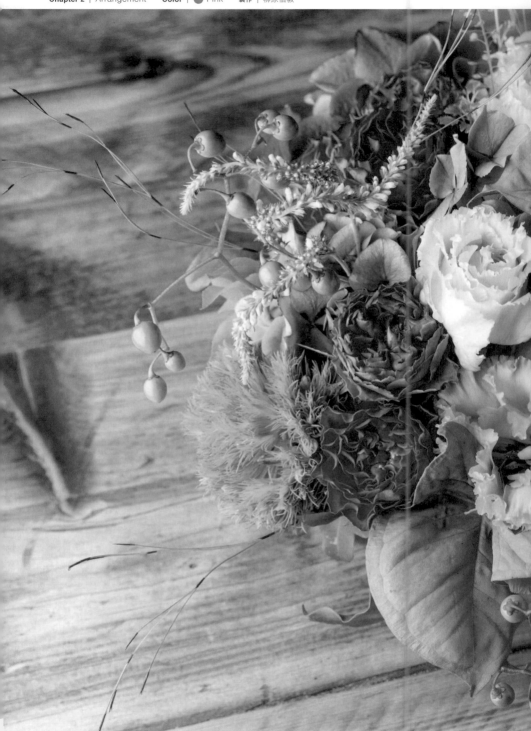

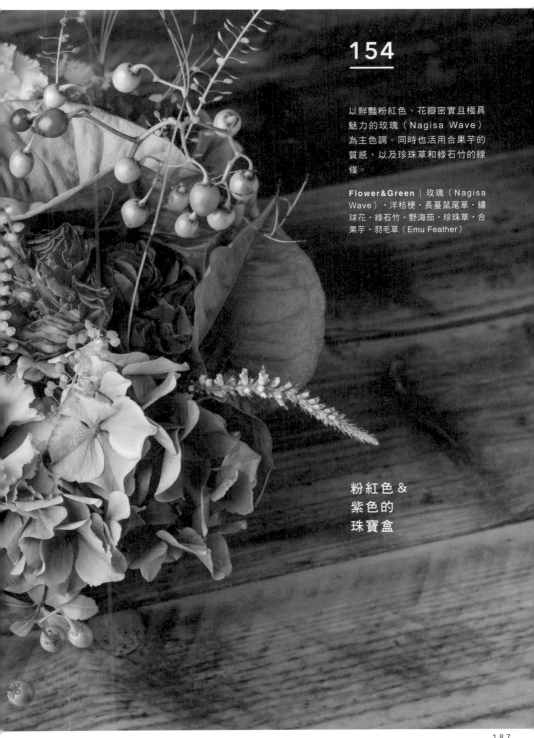

154

以鮮豔粉紅色、花瓣密實且極具
魅力的玫瑰（Nagisa Wave）
為主色調。同時也活用合果芋的
質感，以及珍珠草和綠石竹的線
條。

Flower&Green ｜玫瑰（Nagisa
Wave）・洋桔梗・長蔓鼠尾草・繡
球花・綠石竹・野海茄・珍珠草・合
果芋・羽毛草（Emu Feather）

粉紅色&
紫色的
珠寶盒

珊瑚紅＆
紫色的
漸層色彩

使用硬挺花瓣的玫瑰Memory
Lane，和柔軟花瓣的玫瑰
KIZUNA來製作。設計意象是高
貴淺紫色和迷人珊瑚紅色，兩種
柔和的花色組成的漸層色彩，
與漆著法國傳統色摩洛哥紅色
（Goumier）的牆面堪稱絕配。
常見的行道樹大花六道木也被納
入花材之中。

Flower&Green | 玫瑰（Memory Lane
·KIZUNA）·繡球花·大花六道木·
野櫻莓·木瓜花（枝材）·小盼草

155

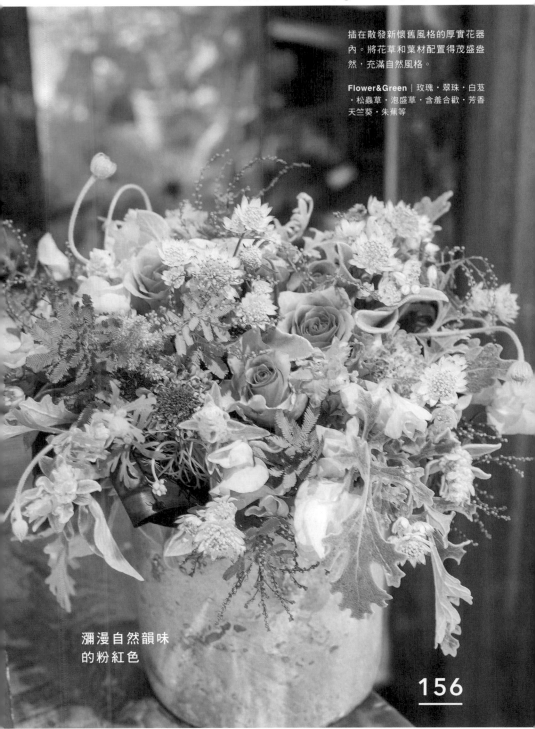

插在散發新懷舊風格的厚實花器內。將花草和葉材配置得茂盛盎然，充滿自然風格。

Flower&Green | 玫瑰・翠珠・白芨・松蟲草・泡盛草・含羞合歡・芳香天竺葵・朱蕉等

溮漫自然韻味
的粉紅色

156

在帶有透明感的粉紅色內加入暗
紅色的四季蓮，醞釀出沉穩氛圍
的花藝作品。用來填補間隙的果
實，展露的風情也是一大焦點。

Flower&Green | 玫瑰・洋桔梗・四季
蓮・大西洋常春藤・多花尤加利等

157

沐浴在
和煦的光線之下

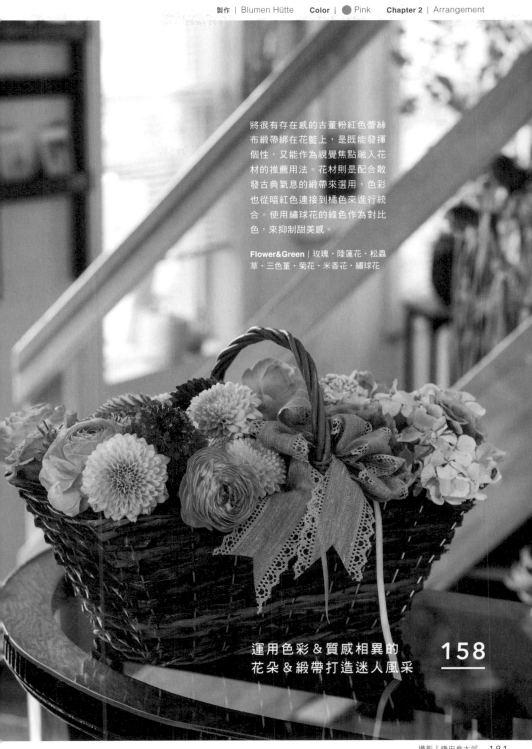

將很有存在感的古董粉紅色蕾絲
布緞帶綁在花籃上,是既能發揮
個性,又能作為視覺焦點融入花
材的推薦用法。花材則是配合散
發古典氣息的緞帶來選用,色彩
也從暗紅色連接到橘色來進行統
合。使用繡球花的綠色作為對比
色,來抑制甜美感。

Flower&Green | 玫瑰・陸蓮花・松蟲
草・三色堇・菊花・米香花・繡球花

運用色彩&質感相異的
花朵&緞帶打造迷人風采

158

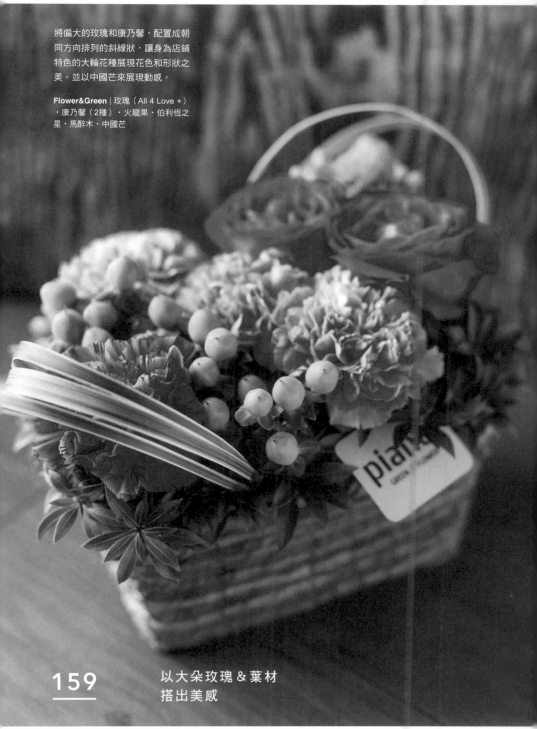

將偏大的玫瑰和康乃馨，配置成朝
同方向排列的斜線狀，讓身為店鋪
特色的大輪花種展現花色和形狀之
美。並以中國芒來展現動感。

Flower&Green | 玫瑰（All 4 Love +）
‧康乃馨（2種）‧火龍果‧伯利恆之
星‧馬醉木‧中國芒

159

以大朵玫瑰＆葉材
搭出美感

160

以自然卻富有個性和力道的手工花器，搭配率性大方的自然系花藝作品。搭配濃郁色調的深色玫瑰，讓彼此相互映襯。

Flower&Green ｜ 玫瑰（Art Leak・Rouge de Parfum）・・醉魚草・野櫻莓・紫錐花・雙輪瓜

打造與花器
相互映襯的存在

海芋的花莖描繪出和緩的弧度，
採用花材間互不干擾曲線之美的
設計。配花選擇存在感與海芋相
比也不惟多讓的仙履蘭。色調和
豔麗的質感很適合搭配海芋。

Flower&Green ｜ 海芋（Captain
Promise・Garnet Glow）・仙履蘭
（Robin Hood）・馬賽克竹芋・蔓綠
絨（Red Duchess）

曲線的組合

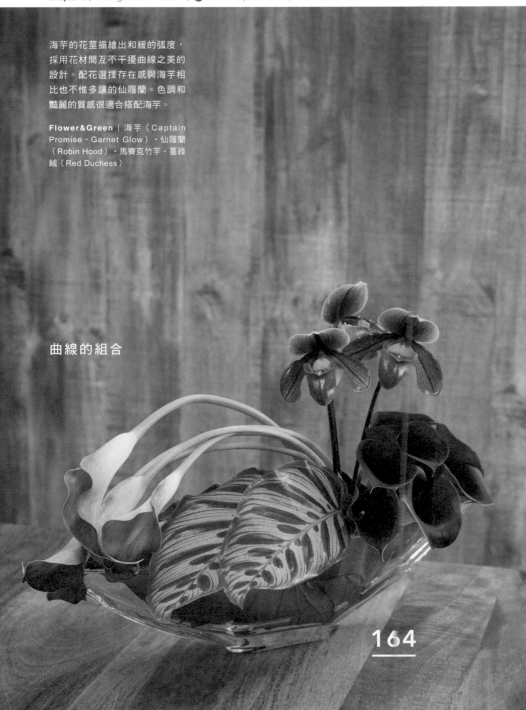

164

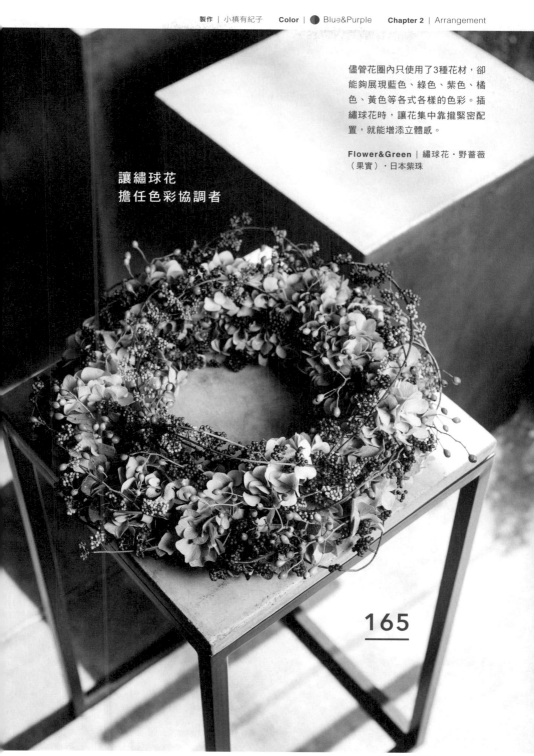

儘管花圈內只使用了3種花材，卻
能夠展現藍色、綠色、紫色、橘
色、黃色等各式各樣的色彩。插
繡球花時，讓花集中靠攏緊密配
置，就能增添立體感。

Flower&Green ｜ 繡球花・野薔薇
（果實）・日本紫珠

讓繡球花
擔任色彩協調者

165

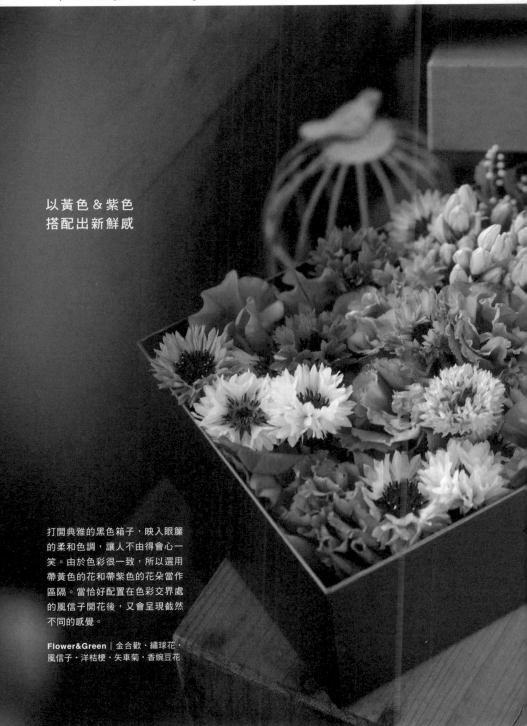

以黃色＆紫色
搭配出新鮮感

打開典雅的黑色箱子，映入眼簾
的柔和色調，讓人不由得會心一
笑。由於色彩很一致，所以選用
帶黃色的花和帶紫色的花朵當作
區隔。當恰好配置在色彩交界處
的風信子開花後，又會呈現截然
不同的感覺。

Flower&Green | 金合歡・繡球花・
風信子・洋桔梗・矢車菊・香豌豆花

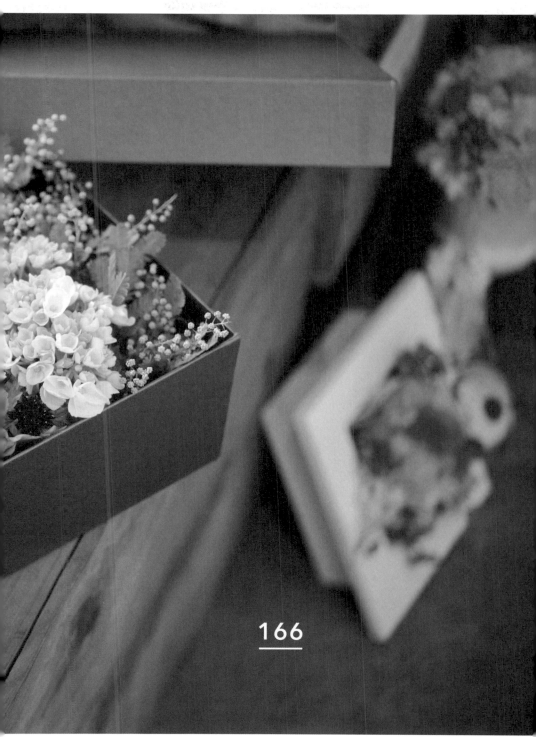

166

167

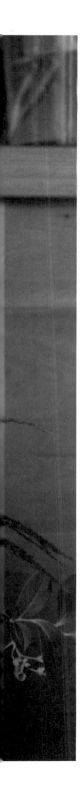

初夏的
薰衣草色

活用芳香天竺葵向外伸展的莖和
葉，彷彿採擷自花園一隅般，生
機盎然的花藝作品。

Flower&Green｜鐵線蓮・白玉草・
松蟲草・球吉利（Gilia Reptantha）
・小銀果・魯冰花・蔥花・藍莓・柳
枝稷・蘆筍草・芳香天竺葵

以切開的石榴來表現闇黑感，使用帶黑的花材，以染黑的綠石竹鋪滿基座。

Flower&Green | 袋鼠花・黑色蕾絲花・松蟲草（Stern Kugel）・澳洲毛・果・綠石竹（乾燥花材）・石榴・薯根

170

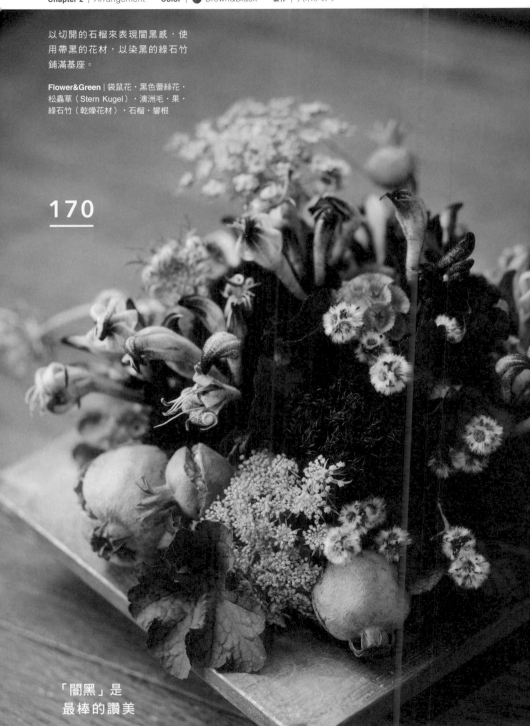

「闇黑」是
最棒的讚美

將早春的枝材，和沉穩色調的東
亞蘭插在花器內，由於花材和枝
幹皆屬同色系，讓流露華麗氣息
的東亞蘭增添了自然韻味。

Flower&Green｜三角葉合歡樹・東
亞蘭（花鶏・Mona Lisa・Milk Tea・
Orange Pekoe・Majolica）・白玉蘭

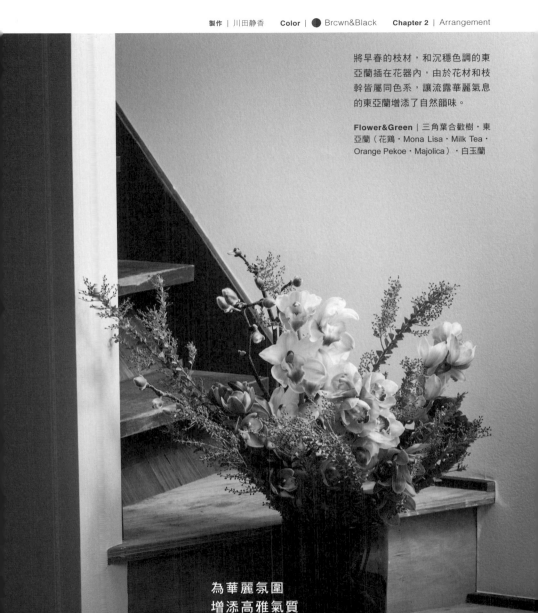

為華麗氛圍
增添高雅氣質

171

提到山陰的秋天，不免讓人聯想
到接受豐饒大自然滿滿恩賜的果
實。徹底運用出雲市農家栽種的
栗子碩大飽滿的果實・枝條・葉
子。利用亮褐色・橘色和紅色來
詮釋濃濃秋意。

Flower&Green | 大理花（Namahage
Noir）・針墊花・洋玉蘭（葉材）・
繡球花・小木棉・紅賓果・辣椒・銀
葉菊・多花尤加利・千兩・菊花・合
歡樹（長葉合歡樹・三角葉合歡樹）
・栗子・玫瑰（果實）・藍莓果

以果實營造美麗的
秋天漸層色

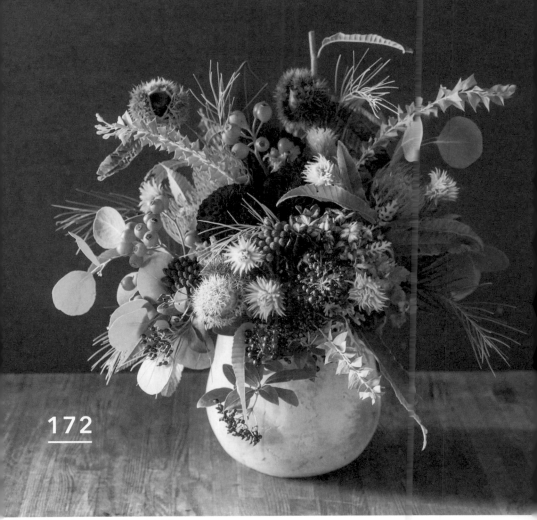

172

以色彩搭配與素材質感來展現冬天，設計主題為冬天的溫度。讓人聯想到聖誕節，及橫跨歲末年終的家族團聚時光。

Flower&Green｜銀果・棉花（果實）・陽光陀螺・射干（果實）・石斑木（果實）等

將愛訴諸於花束
贈送珍愛之人

173

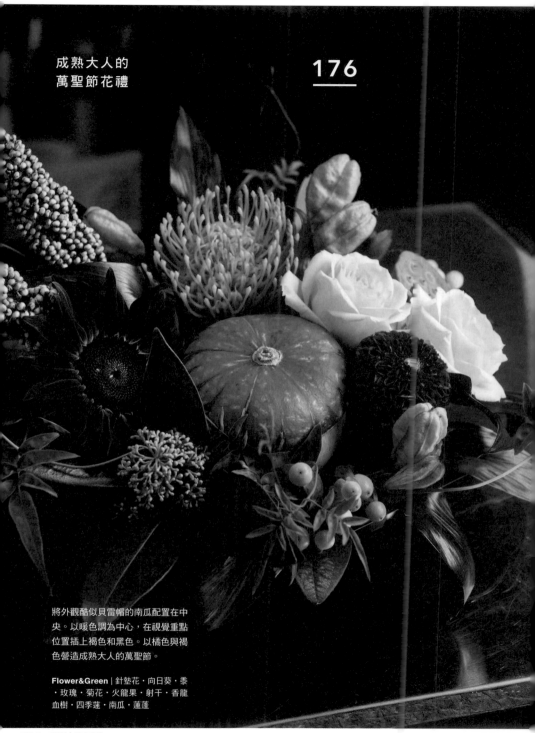

成熟大人的
萬聖節花禮

176

將外觀酷似貝雷帽的南瓜配置在中
央。以暖色調為中心，在視覺重點
位置插上褐色和黑色。以橘色與褐
色營造成熟大人的萬聖節。

Flower&Green | 針墊花・向日葵・黍
・玫瑰・菊花・火龍果・射干・香龍
血樹・四季蓮・南瓜・蓮蓬

177

將豐碩的秋天果實
放入籃子

葡萄擁有強烈的存在感。以鐵
絲捆住葡萄的細枝條，保持完
整形狀放入花籃內，配置成
從花朵縫隙間隱約露出來的模
樣。葡萄帶有深度的色調和粒
粒分明的可愛果實，搭配花材
後顯得格外吸睛。

Flower&Green | 玫瑰（Splash
Eye）・百日草・艾莉佳・鐵線蓮
（Inspiration）・葡萄藤・波士頓腎
蕨・葡萄

獻上秋天的愉悅

以小花塞滿整個花□。仔細觀察會發現，除了以黃□和綠色為基調，還添加了粉紅□、藍色、紫色等多種色彩。以三角西洋梨營造不平衡的高低落□，再插上小花。讓人聯想到花□之外是一片野餐光景的花藝作□。

Flower&Green | 水仙百合・澤蘭・景天・琉璃苣・鼠尾草－金光菊・福祿考・西洋梨

178

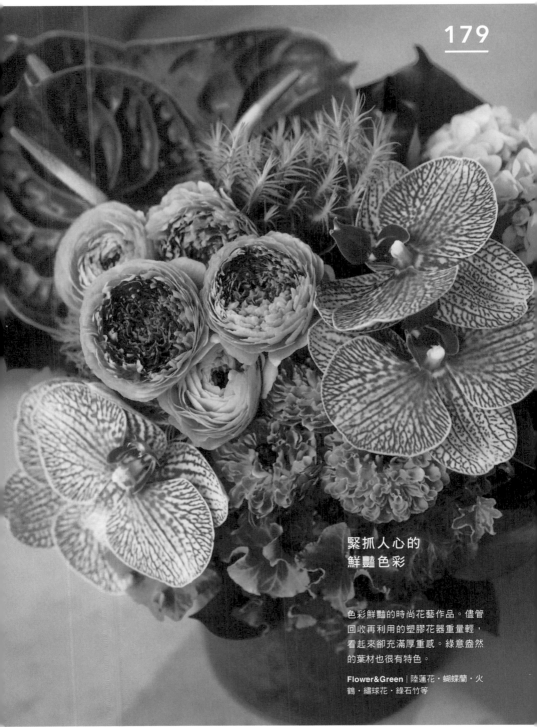

緊抓人心的
鮮豔色彩

色彩鮮豔的時尚花藝作品。儘管
回收再利用的塑膠花器重量輕，
看起來卻充滿厚重質感。綠意盎然
的葉材也很有特色。

Flower&Green | 陸蓮花・蝴蝶蘭・火
鶴・繡球花・綠石竹等

180

黄色、橘色、綠色的明亮色彩，
非常適合當作慶賀花禮。從玫瑰
之間飛竄出來的野薔薇果實相當
搶眼。

Flower&Green | 玫瑰（Catalina）
・非洲菊・雪球花・菊花・野薔薇
（果實）等

Congratulation

充滿活力的
維他命色彩

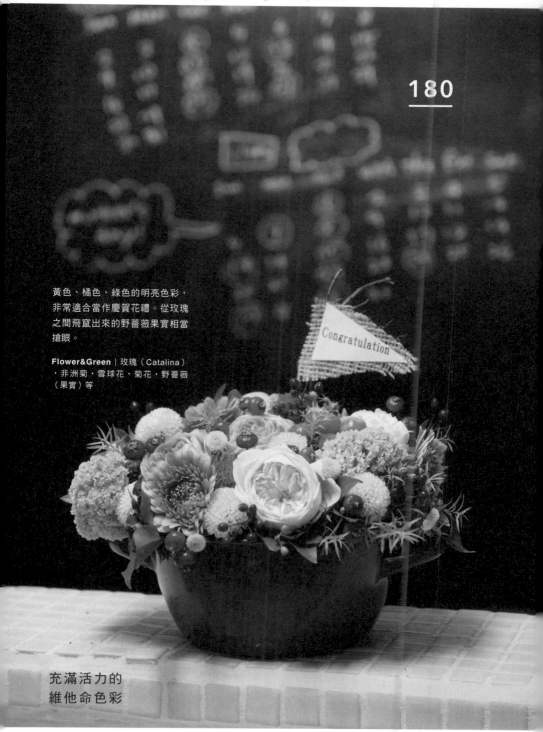

於小枝條打造的花圈上進行裝
飾，打造日本水仙盛開在懸崖上
的意象。以左右不對稱的設計營
造趣味性。

Flower&Green｜日本水仙・
陸蓮花（Meteora）・權杖木
（Paranomus）・麒麟草・真珠合歡

令人為之屏息的
透明感

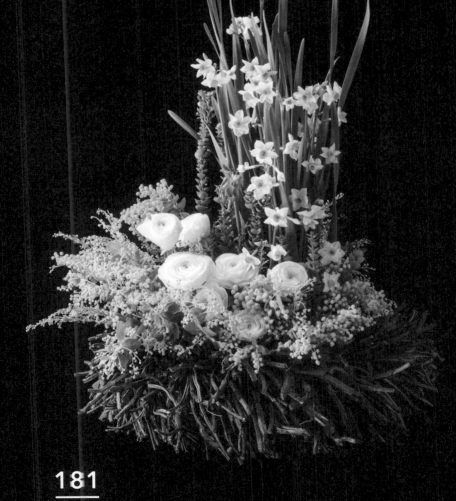

181

添加春天的代表性花材，想像春
天庭院製作的花藝作品。使用紅
色鬱金香、橘色玫瑰和五顏六色
的花材來詮釋繽紛感。讓花色隨
機交織，一邊思考像紅色、橘色
和黃色般強烈色彩的用量和面
積，一邊憑感覺來插花，統整為
可愛流行的印象。

Flower&Green │ 珍珠草・玫瑰
（Fossette）・白芨・香葉天竺葵・香
豌豆花・孔雀草・頭花蓼・香菫菜・
葡萄風信子・鬱金香（Red Princess）
・陸蓮花・金盞花・玫瑰（Eclaire）
・薄荷

五彩繽紛的
春天庭院

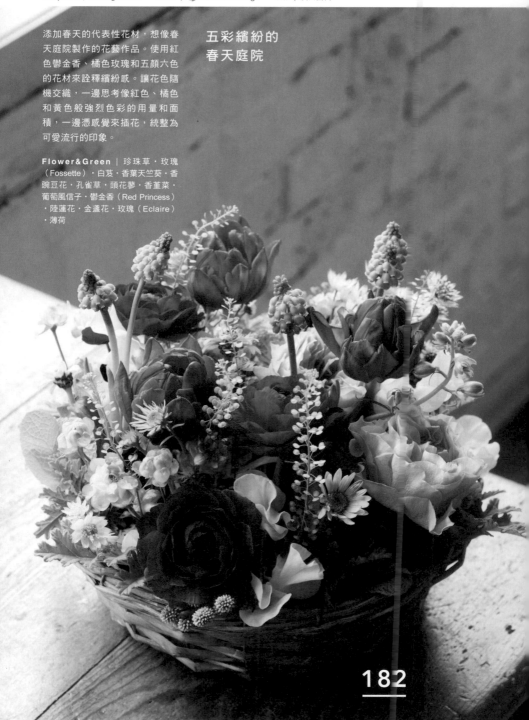

182

使用流露出日式風情的竹簍，想像鄉下庭院般的景致。即使用色繁複，卻不是使用強烈色調，所以很好組合。加入黑莓的紅色，來收斂整體視覺。

Flower&Green｜萬壽菊（Sovereign）
・貝殼花・夕霧草・長蔓鼠尾草2種
・宮燈百合・蔓生百部・黑莓

183

讓人思念起故鄉的庭院

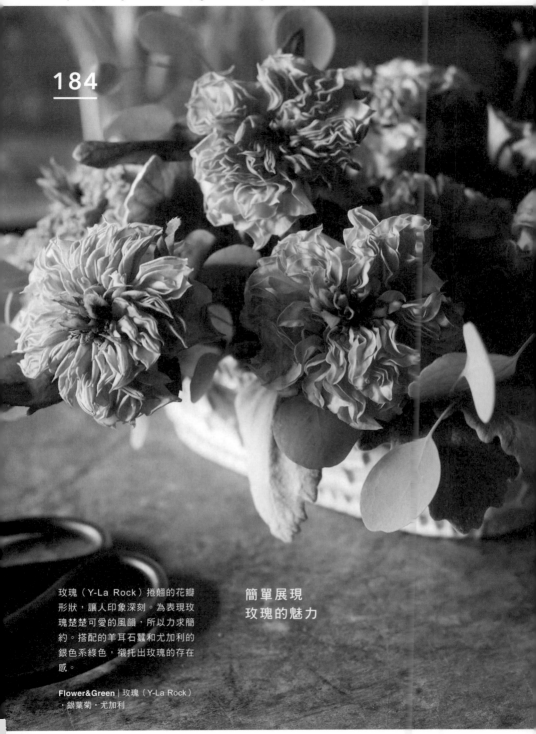

184

玫瑰（Y-La Rock）捲翹的花瓣
形狀，讓人印象深刻。為表現玫
瑰楚楚可愛的風韻，所以力求簡
約。搭配的羊耳石蠶和尤加利的
銀色系綠色，襯托出玫瑰的存在
感。

Flower&Green | 玫瑰（Y-La Rock）
・銀葉菊・尤加利

簡單展現
玫瑰的魅力

作品設計意象是花朵從四處叢生的綠葉縫隙探出頭的自然生長氛圍。特地挑選耐久花材，在夏天細細吟味新鮮、清爽的感覺。

Flower&Green｜鐵線蓮（Miss Sachiko）・松蟲草・小木棉・圓葉椒草・玫瑰（Concusale・The Nature）・澳洲茶樹・楓葉蚊子草・翠珠・狼尾草（Red Fox）

宛如自然界的植被

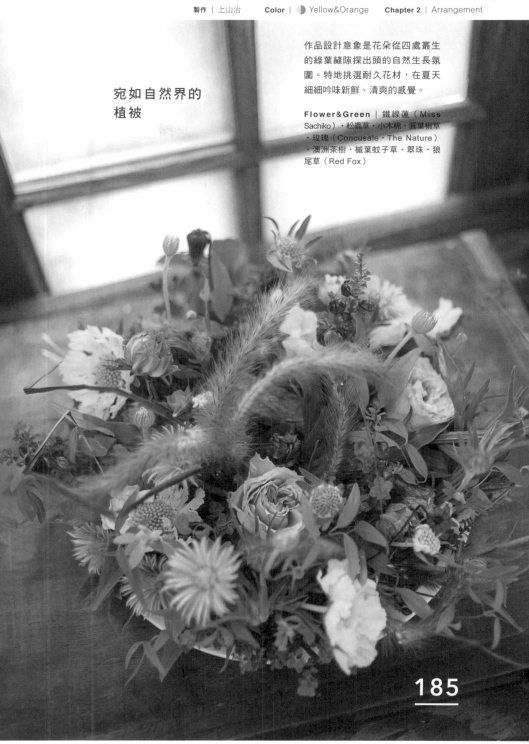

185

186

花色差異深具魅力

在馬口鐵的花器內，以略帶煙燻色和很有情調的陸蓮花作為主花。為突顯每朵陸蓮花的色彩，所以抑制了其他花材的色彩，來醞釀自然風情。

Flower&Green | 陸蓮花・鐵線蓮・白色蕾絲花・玫瑰（Salmon・Teddy bear）・雪球花・小莓果・多花素馨

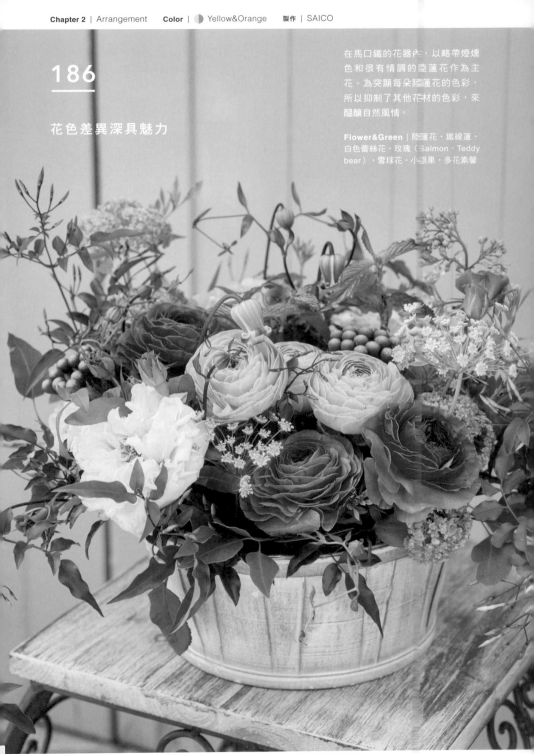

187

欣賞春天
輕盈的腳步

在各種偏亮色的黃花內，加入紅色、粉紅色的對比色花材。以柔和的黃色來展現春光明媚。

Flower&Green | 陸蓮花（Morocco・Chaouen・Gironde）・鬱金香（Mon Amour）・三色堇（Calmen）・香豌豆花（雅）・多肉植物・風信子・金合歡2種・玫瑰天竺葵

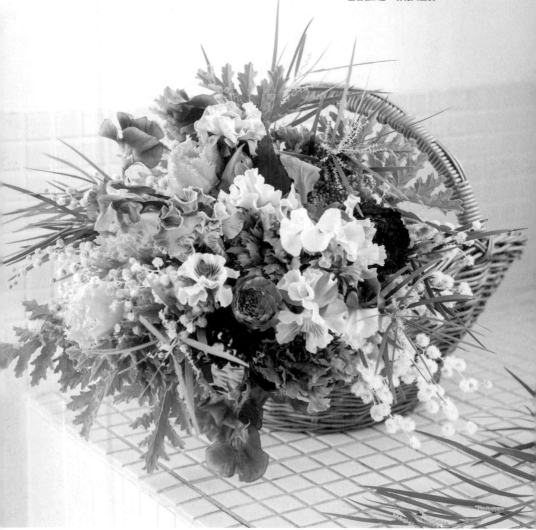

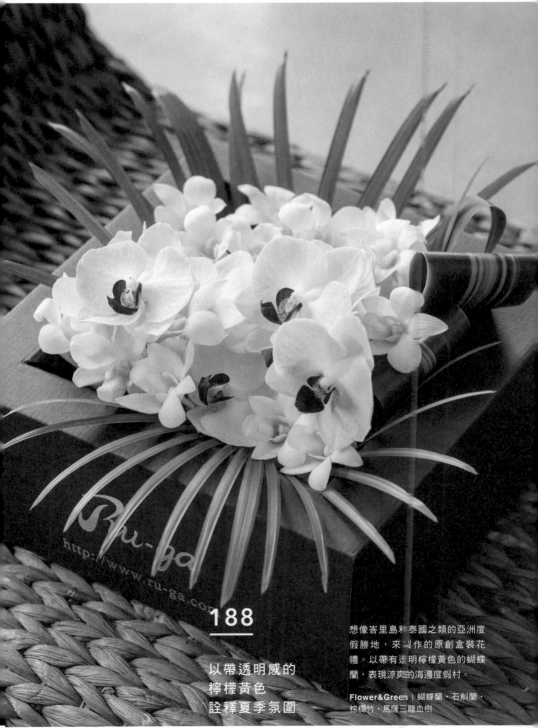

http://www.ru-ga.com

188

以帶透明感的
檸檬黃色
詮釋夏季氛圍

想像峇里島和泰國之類的亞洲度
假勝地,來製作的原創盒裝花
禮。以帶有透明檸檬黃色的蝴蝶
蘭,表現涼爽的海邊度假村。

Flower&Green | 蝴蝶蘭・石斛蘭・
棕櫚竹・馬薩三龍血樹

189

以鮮豔蘭花和葉材，打造時尚花藝作品。營造花材從深褐色紙盒飛竄而出的氣氛。很適合擺在店內入口處作為迎賓花，或是祝賀花禮等。

Flower&Green | 火鶴・落地生根・蝴蝶蘭・佛羅里達葛粉・蒲葵

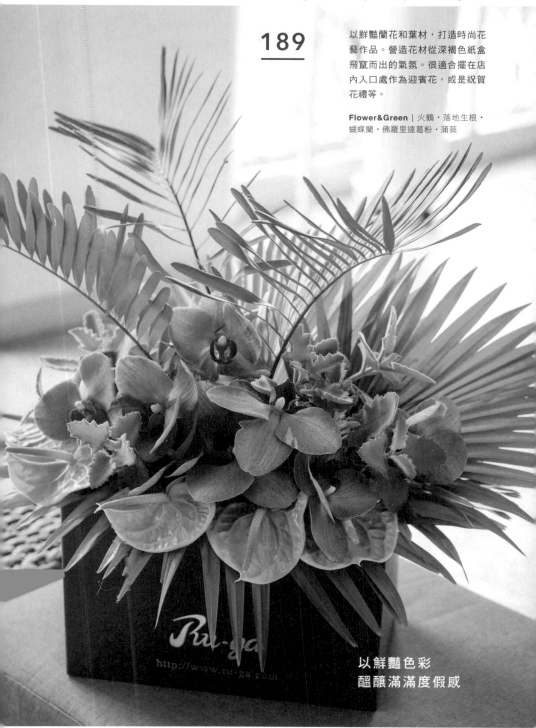

以鮮豔色彩
醞釀滿滿度假感

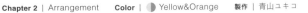

橘色貝母的存在感相當引人注
目。以容易作為線條葉材的山蘇
當基底，中央鋪滿八角金盤的果
實。減少用色，打造出都會感的
設計。

Flower&Green | 山蘇・貝母・八角
金盤（果實）

190

減少色彩
打造時尚感

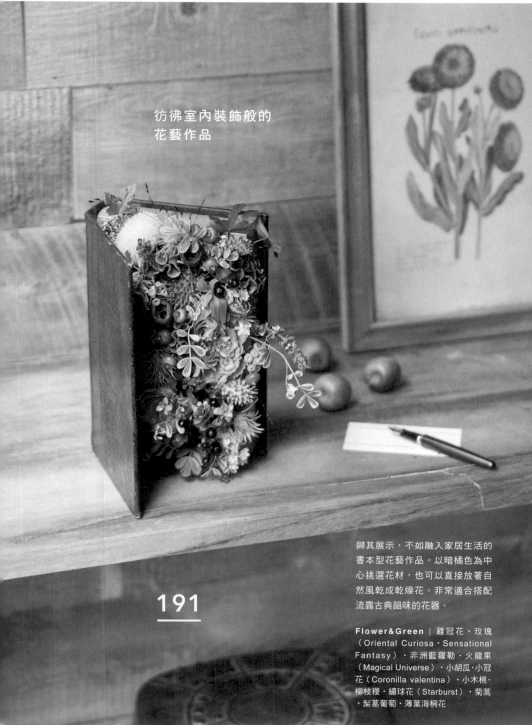

彷彿室內裝飾般的
花藝作品

191

與其展示，不如融入家居生活的
書本型花藝作品。以暗橘色為中
心挑選花材，也可以直接放著自
然風乾成乾燥花。非常適合搭配
流露古典韻味的花器。

Flower&Green｜雞冠花・玫瑰
（Oriental Curiosa・Sensational
Fantasy）・非洲藍羅勒・火龍果
（Magical Universe）・小胡瓜・小冠
花（Coronilla valentina）・小木棉・
柳枝稷・繡球花（Starburst）・菊蒿
・紫葛葡萄・薄葉海桐花

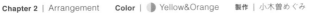

以柔和色彩的康乃馨搭配褐色，
營造成熟風韻的設計感。枝材和
常春藤藤蔓的律動態，醞釀出萬
般風情。

Flower&Green | 康乃馨·石斑木·
常春藤（Frill Brown）·番紅花等

符合「成熟優美」的
設計概念

192

193

以補色效果
打造摩登氣息

讓人聯想到紅酒，和充分沐浴在
陽光下的果實配色。將金雀花看
似沉重的垂逸花朵，當作填充花
材來使用。

Flower&Green｜斑葉海桐・金雀花
・松蟲草・陸蓮花・香豌豆花

婚禮迎賓花

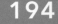

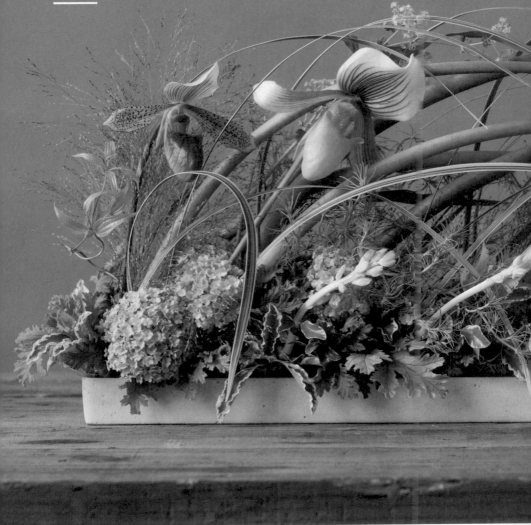

很多人應該都希望婚禮布置充滿
專屬自己的設計。由於想讓參加
春天的花園婚禮的賓客們都能賞
心悅目，所以選用讓人心情雀躍
的明亮色彩，來歡迎大家。

Flower&Green｜海芋‧拖鞋蘭‧風信
子‧中國芒‧柳枝稷‧雪球花‧斗蓬
草‧常春藤‧薄葉海桐花‧金絲雀三
葉草（Lotus Hirsutus Brimsutone）

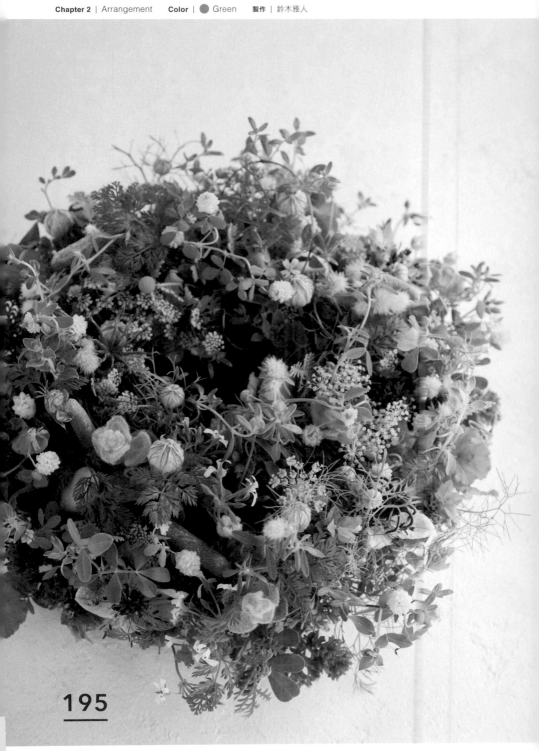

<u>195</u>

滿溢著香草的
自然系花圈

以綠色香草為中心，挑選形狀和質感都不
一樣的葉材，層層堆疊成為花圈。在素材
交疊呈現出的絕妙漸層內，加入薰衣草和
小胡蘿蔔的對比色，營造活潑氛圍。

Flower&Green｜白色蕾絲花・小冠花・銀葉菊
・芳香堆心菊・豌豆・苜蓿（夢螢・兔足三葉
草）・小胡蘿蔔・蘋果天竺葵・牛至・法國薰
衣草・黑種草・巖愛草・百里香・黑種草・香
芹・茴香

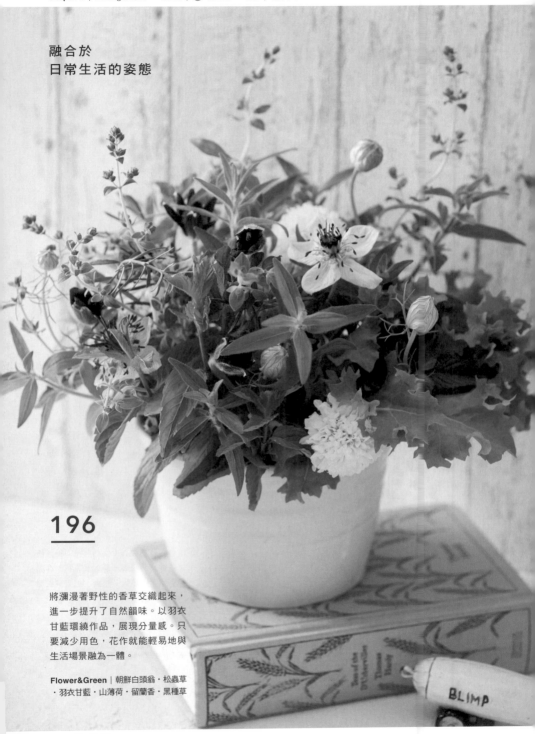

融合於
日常生活的姿態

196

將瀰漫著野性的香草交織起來，
進一步提升了自然韻味。以羽衣
甘藍環繞作品，展現分量感。只
要減少用色，花作就能輕易地與
生活場景融為一體。

Flower&Green │ 朝鮮白頭翁・松蟲草
・羽衣甘藍・山薄荷・留蘭香・黑種草

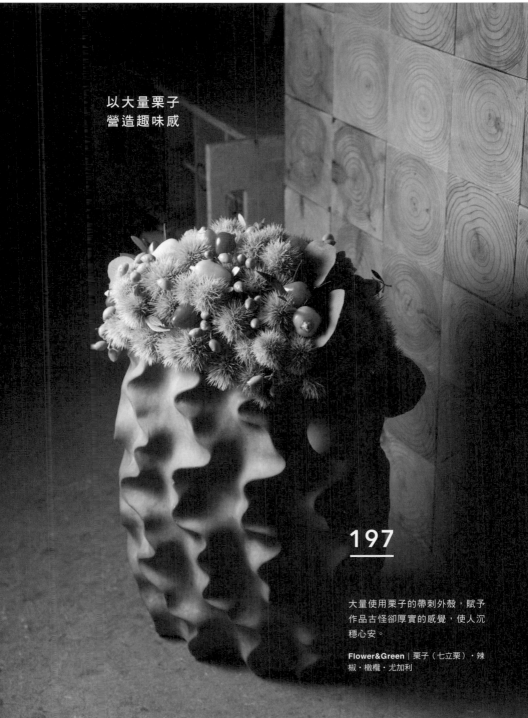

以大量栗子
營造趣味感

197

大量使用栗子的帶刺外殼，賦予
作品古怪卻厚實的感覺，使人沉
穩心安。

Flower&Green | 栗子（七立栗）．辣
椒．橄欖．尤加利

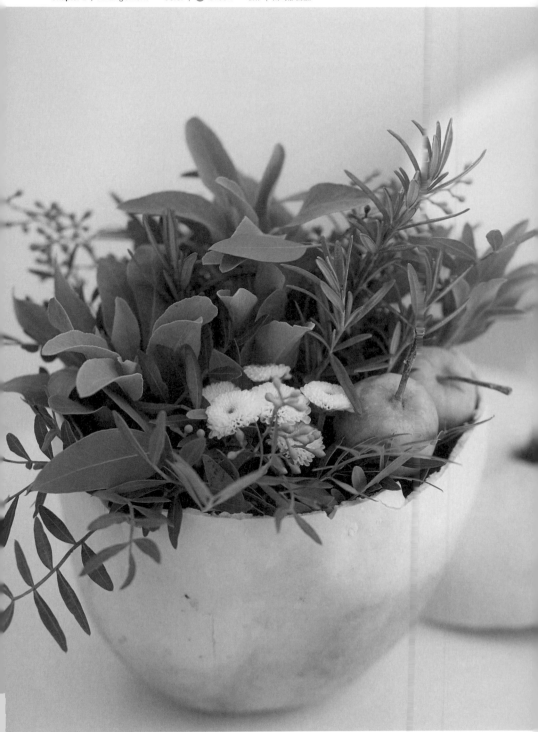

198

外型獨特的
葉材花作

以俗稱大蘋果的葫蘆科乾燥果實
當成花器來使用，乍看像是蘋果
的外型很可愛。除了白色小菊花
之外，其餘花材統一使用綠色。
質樸可愛的外觀和香氣，相當療
癒人心。

Flower&Green | 菊花・蘋果・鼠尾草
・迷迭香・多花尤加利・小胡瓜・黃連
木・大蘋果

天然+個性的
盒裝花禮

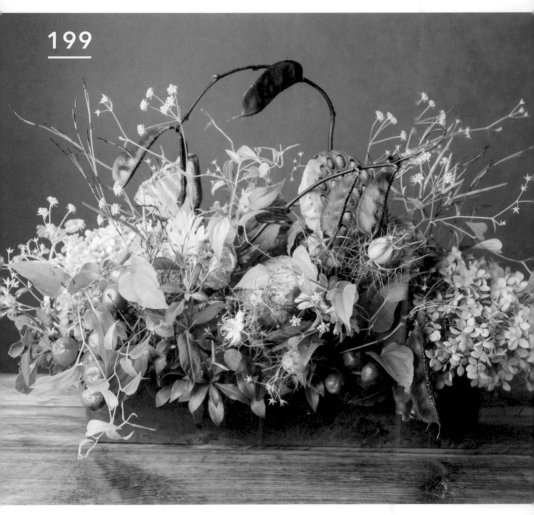

199

將彷彿置身在大自然般溫馨熱鬧的
氣氛濃縮起來，打造生機盎然的世
界觀。挑選像丁香草果實等，充滿
個性的花材。

Flower&Green | 玫瑰（Erba Renge）・
金光菊・黑種草（花&果實）・紅柴胡・
喬木繡球・辣椒（Conical Green）・
丁香草（果實）・蓮蓬・扁豆（Ruby
moon）・紫葉黃花珍珠菜

芳香天竺葵的
奢華香味

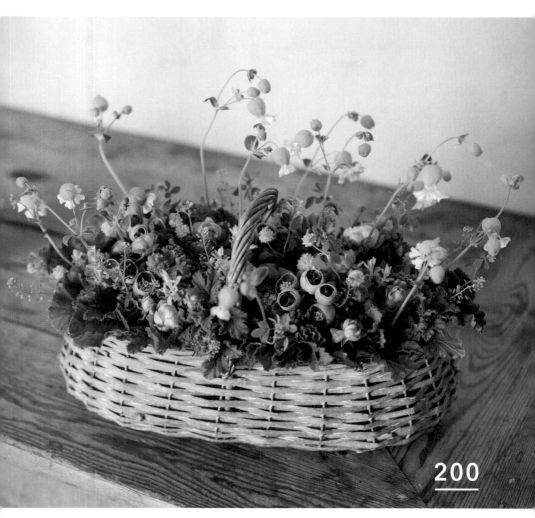

200

芳香天竺葵也是香草的一員，波浪狀的葉子
會散發既像森林，又像蔬菜般的新鮮感，很
適合搭配綠色系或白色花草。這次則是濃縮
在花籃中，展現小森林的綠色天地。

Flower&Green｜芳香天竺葵（Chocolate
Peppermint・Green Flake）・陸蓮花（Pomerol）
・玫瑰（Eclaire）・白玉草・苜蓿（夢螢）・珍珠
草・聖誕玫瑰・金絲雀三葉草（Brimstone）

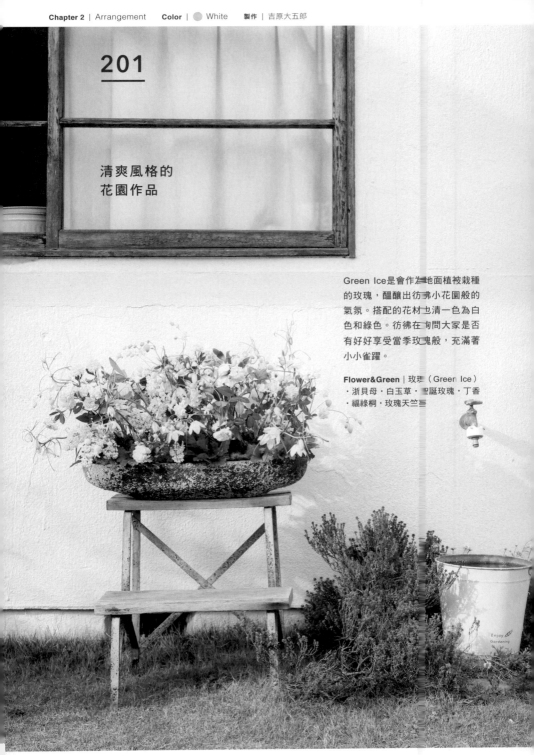

201

清爽風格的
花園作品

Green Ice是會作為地面植被栽種
的玫瑰，醞釀出彷彿小花園般的
氣氛。搭配的花材也清一色為白
色和綠色。彷彿在詢問大家是否
有好好享受當季玫瑰般，充滿著
小小雀躍。

Flower&Green | 玫瑰（Green Ice）
・浙貝母・白玉草・聖誕玫瑰・丁香
・福祿桐・玫瑰天竺葵

202

秋季妝容

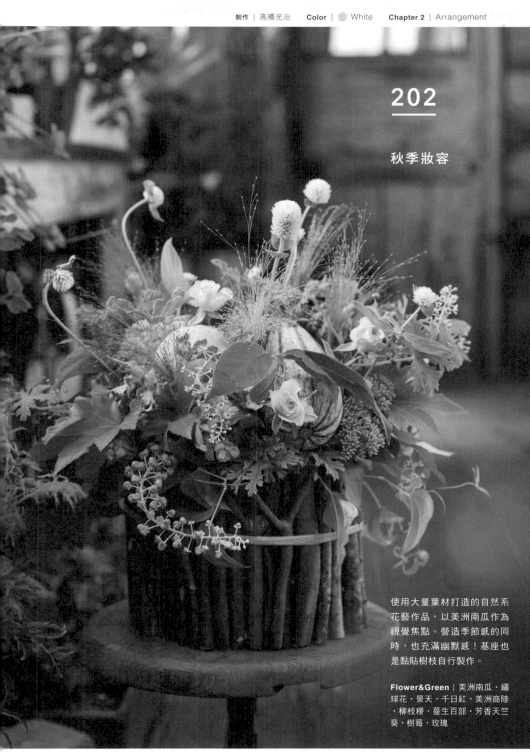

使用大量葉材打造的自然系
花藝作品，以美洲南瓜作為
視覺焦點。營造季節感的同
時，也充滿幽默感！基座也
是黏貼樹枝自行製作。

Flower&Green｜美洲南瓜・繡
球花・景天・千日紅・美洲商陸
・柳枝稷・蔓生百部・芳香天竺
葵・樹莓・玫瑰

203

在shabby chic風格的小皇冠內茂密盛開的滿天星（Altair），相當俏皮！這是獻給重要人士的淡雅花禮。

Flower&Green | 滿天星（Altair）·繡球花·松蘿·風信子

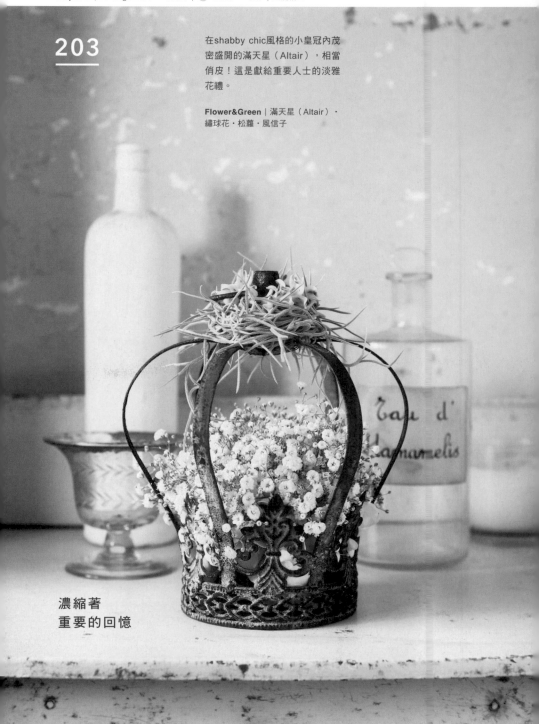

濃縮著
重要的回憶

活用花材的直線

活用晚香玉花莖之美的設計。搭配質感類似，花莖筆直的蘆筍草展現趣味的同時，也將晚香玉作為插花底座。晚香玉的花蕾和蘆筍草的綠色融為一體，非常賞心悅目。以藤蔓纏繞增添輕盈感，並替整體詮釋出律動感。

Flower&Green | 晚香玉・蘆筍草・闊葉武竹

204

以大理花
打造流行感

205

以純白大理花為主花，其餘花材
選用綠色系進行統整。搭配空氣
鳳梨和火鶴展現創意。

Flower&Green | 大理花‧火鶴‧空
氣鳳梨等

雖然整體色調為白色，卻以美麗
玫瑰輕柔的質感，營造白雪冉冉
的印象，同時插上枯枝材，詮釋
冬天的寂寥感。

Flower&Green｜玫瑰・新娘花・尤
加利・藍莓果・日本冷杉・雪果・非
洲藍羅勒

讓人聯想起
雪景的存在

206

207

充滿魅力的
銀白色系

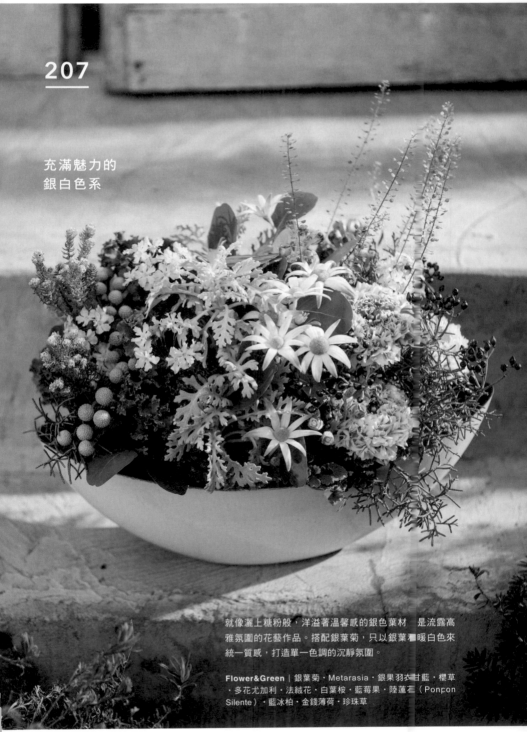

就像灑上糖粉般，洋溢著溫馨感的銀色葉材　是流露高
雅氛圍的花藝作品。搭配銀葉菊，只以銀葉暖白色來
統一質感，打造單一色調的沉靜氛圍。

Flower&Green | 銀葉菊・Metarasia・銀果羽衣甘藍・櫻草
・多花尤加利・法絨花・白葉桉・藍莓果・陸蓮花（Ponçon
Silente）・藍冰柏・金錢薄荷・珍珠草

208

活用玫瑰（Green Rose）恣意
伸展的花莖。鐵線蓮和耬斗菜的
藤蔓重疊在一起，自由蔓延的模
樣，讓人感受到植物壓倒性的生
命力。選擇玫瑰（Fair Bianca）
偏小的花朵。

Flower&Green｜玫瑰（Green Rose
・Fair Bianca）・蕾絲花（Green
Mist）・火鶴・耬斗菜・長蔓鼠尾草
・鐵線蓮

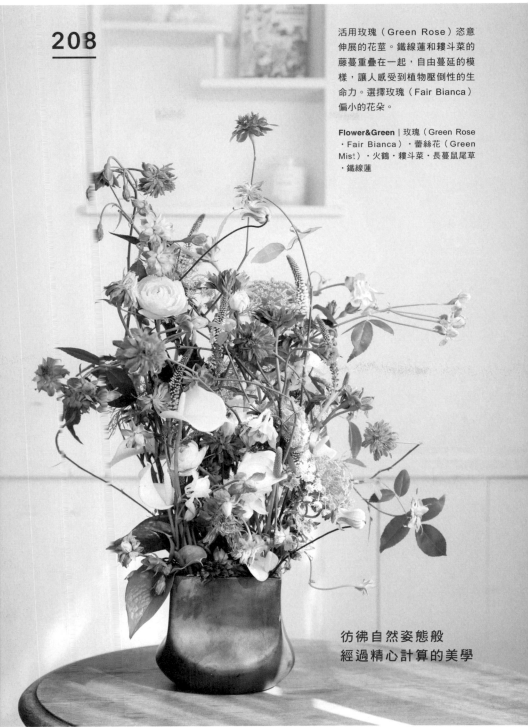

彷彿自然姿態般
經過精心計算的美學

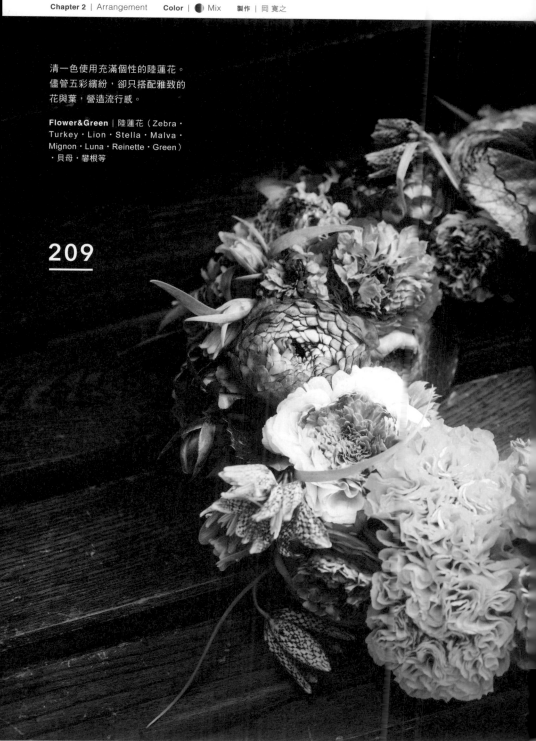

清一色使用充滿個性的陸蓮花。
儘管五彩繽紛，卻只搭配雅致的
花與葉，營造流行感。

Flower&Green | 陸蓮花（Zebra・
Turkey・Lion・Stella・Malva・
Mignon・Luna・Reinette・Green）
・貝母・攀根等

209

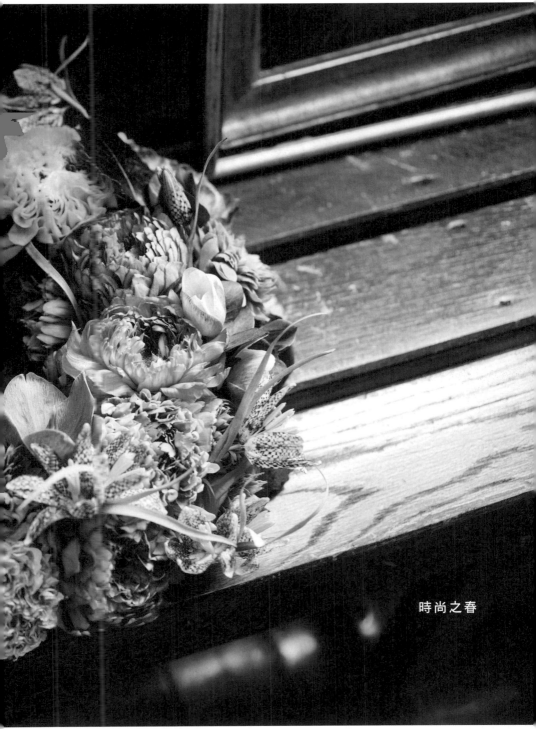

時尚之春

外形很有特色的拖鞋蘭和瓶子
草，都是具有強烈視覺衝擊力的
花材。以苔木製作的底座，搭配
當季枝材和葉材，創造獨樹一格
的世界。

Flower&Green | 拖鞋蘭・海芋・火
鶴・檜木・木瓜梅・藍纓蕨等

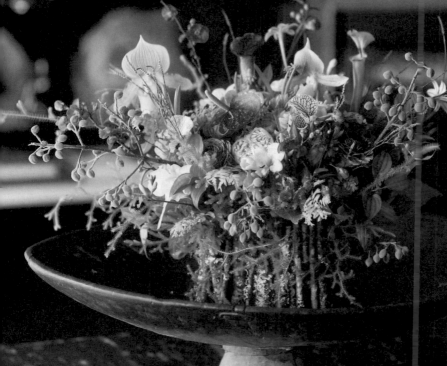

讓人
目不轉睛的世界

210

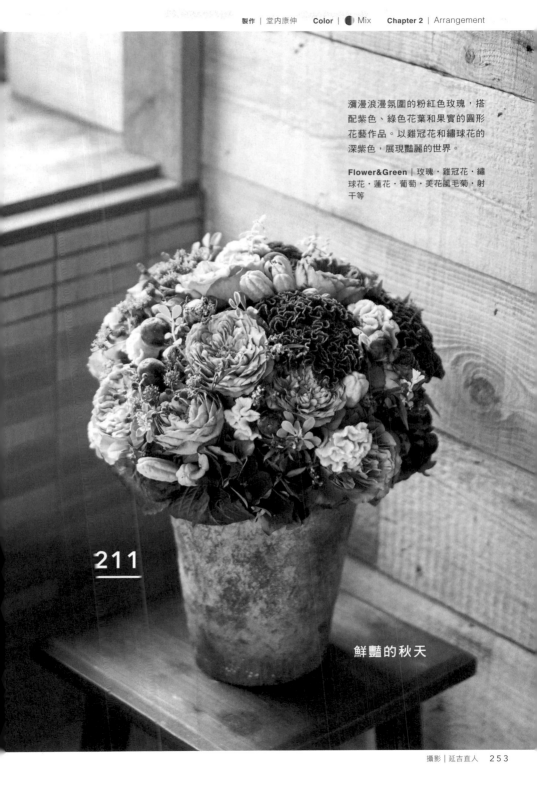

瀰漫浪漫氛圍的粉紅色玫瑰，搭配紫色、綠色花葉和果實的圓形花藝作品。以雞冠花和繡球花的深紫色，展現豔麗的世界。

Flower&Green｜玫瑰・雞冠花・繡球花・蓮花・葡萄・美花風毛菊・射干等

211

鮮豔的秋天

小蒼蘭的「芬香之籠」。製作初衷是為了，讓人享受到甜美又使人精神抖擻的香味。欣賞過一段時間後，連小花蕾都會開花，讓人不想錯過每天變化多端的表情。

Flower&Green | 小蒼蘭（香雪蘭·Diamond Star·Honeymoon·Ruby Red）·蠟梅·金合歡·米香花·玫瑰（Moery）·勿忘我（Nano Blue）·銀荷葉·香豌豆花

讓人想專注凝視的花草世界

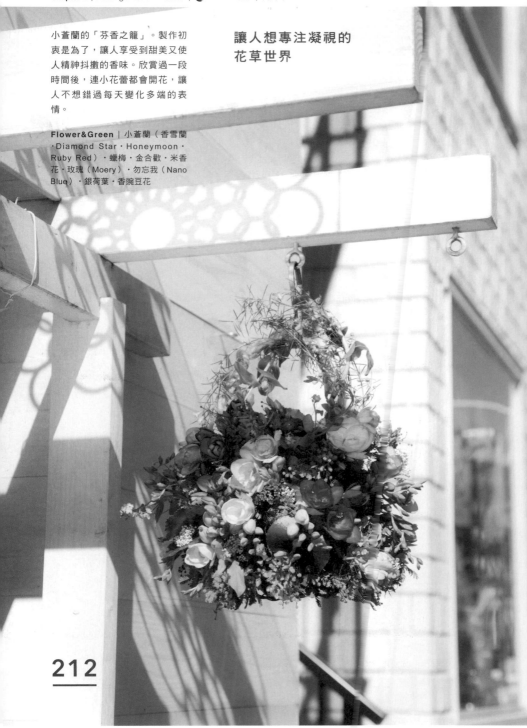

212

集結蓬鬆的花材，想像通風良好
的新家來製作。除了使用市川玫
瑰園的玫瑰（Audrey），也聚集
了彌漫飄逸和煦氣息的花卉和色
彩。

Flower&Green | 玫瑰（Audrey）・
白頭翁・黑種草・金合歡・鬱金香・
宿根香豌豆花（Blue Fragrance）・
尤加利・勿忘我・芫荽花・闊葉武竹
・蔓生百部

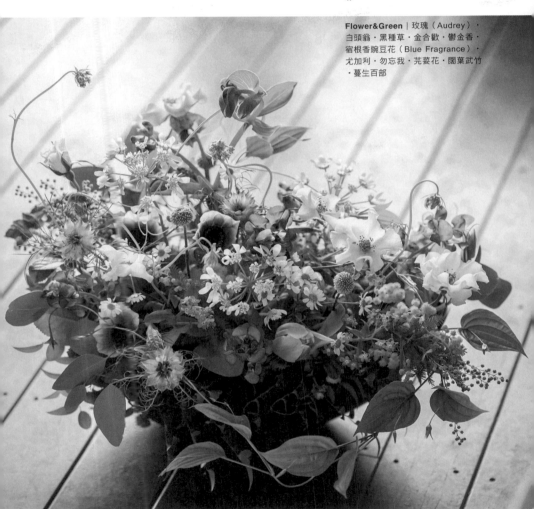

213

贈送祝福的春風
慶祝新居入厝

跳脫小蒼蘭挺然而立的印象，隨
興使用許多葉材交織而成。欣賞
小蒼蘭凜然的風韻。

Flower&Green | 小蒼蘭（Ancona
・Diamond Star・Honeymoon・
Boulevard・Ruby Red）・芳香天竺
葵・迷迭香・薄荷・尤加利・米香花
・藍蠟梅・八角金盤（果實）・眼樹
蓮・紫甘藍・蘿蔔

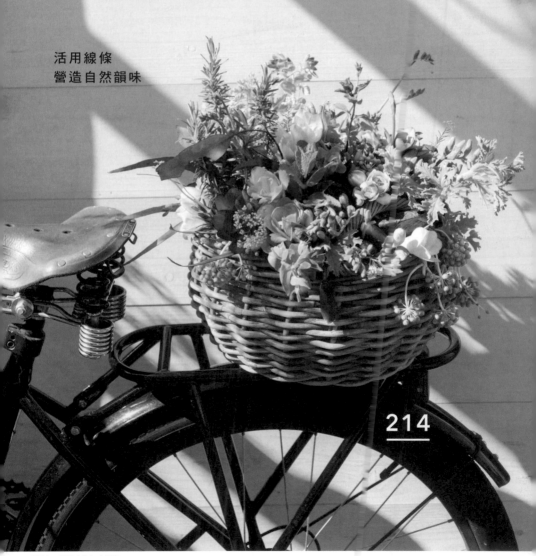

214

繁花似錦的地毯

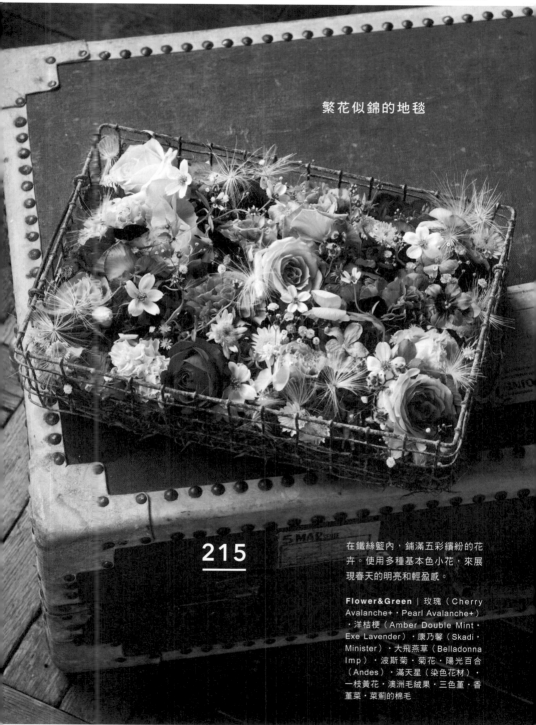

215

在鐵絲籃內，鋪滿五彩繽紛的花卉。使用多種基本色小花，來展現春天的明亮和輕盈感。

Flower&Green｜玫瑰（Cherry Avalanche+・Pearl Avalanche+）・洋桔梗（Amber Double Mint・Exe Lavender）・康乃馨（Skadi・Minister）・大飛燕草（Belladonna Imp）・波斯菊・菊花・陽光百合（Andes）・滿天星（染色花材）・一枝黃花・澳洲毛絨果・三色堇・香堇菜・菜薊的棉毛

適合送給男性的花禮。儘管以基
本色花材為主花，卻搭配少許乾
燥花材來展現雅致感，是可以贈
送給各世代男士的花禮。

Flower&Green | 玫瑰（Samurai・
Baby Romantica・Catalina）・酸漿
果（乾燥花材）・菊花・風信子・野
薔薇（果實）・香蕉（果實）・銀果
（乾燥花材）・藍冰柏

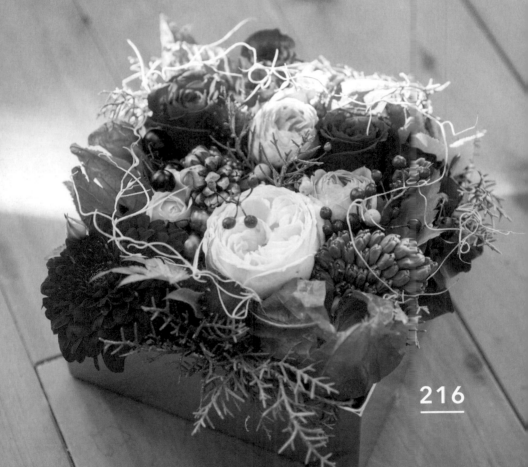

216

以獨一無二的
色彩感來進攻

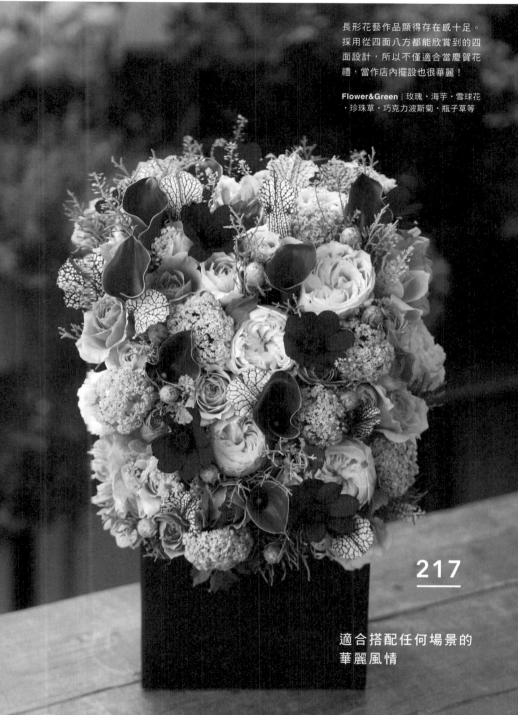

長形花藝作品顯得存在感十足。
採用從四面八方都能欣賞到的四
面設計，所以不僅適合當慶賀花
禮，當作店內擺設也很華麗！

Flower&Green｜玫瑰・海芋・雪球花
・珍珠草・巧克力波斯菊・瓶子草等

217

適合搭配任何場景的
華麗風情

秋天的來訪

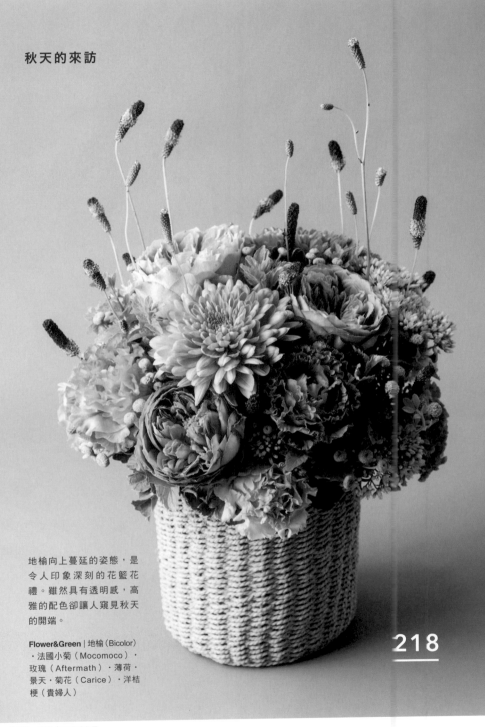

地榆向上蔓延的姿態，是
令人印象深刻的花籃花
禮。雖然具有透明感，高
雅的配色卻讓人窺見秋天
的開端。

Flower&Green | 地榆（Bicolor）
‧法國小菊（Mocomoco）‧
玫瑰（Aftermath）‧薄荷‧
景天‧菊花（Carice）‧洋桔
梗（貴婦人）

218

以檸檬營造清爽風味的
餐桌花藝設計

219

以替全家團聚的餐桌帶來笑容的檸檬打造清
爽感。將檸檬對半切，利用剖面的鮮嫩感，
突顯花材的新鮮感。

Flower&Green｜洋桔梗・唐棉・繡球花・尤加利
・銀葉菊・卡斯比亞（Blue Fantasia）・雞冠花
・眼樹蓮

使用大量果實的「botanical cubic - autumn」。以苔蘚鋪底，選用大量藍黑色系的藍莓果和黑莓，以及金杖球和紫錐花等圓滾滾的果實和花材來製作，是秋意盎然的俏皮花藝作品。

Flower&Green｜金杖球・山歸來・銀果・黑莓・紫錐花・日本落葉松・野薔薇・苔蘚

222

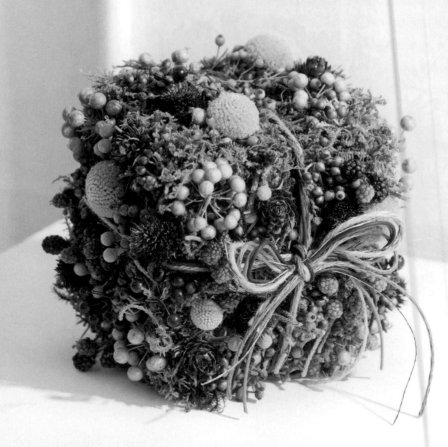

五顏六色的
植物箱子

高度一致的滿天星帷帳內，依稀
可見蘭花和貼梗海棠的時尚作
品。以剪短的滿天星鋪滿整個底
部，展現夢幻世界。

Flower&Green｜滿天星・拖鞋蘭・
文心蘭等

宛如帷帳的 滿天星

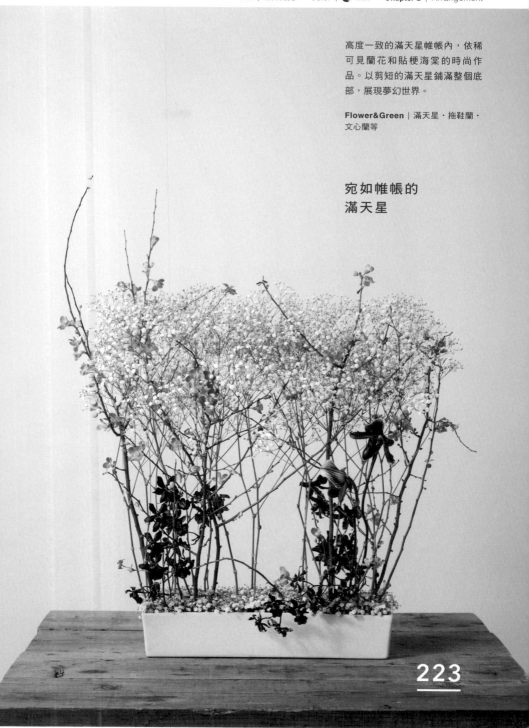

223

沒有特定主花，而是以各式各
樣配色的花材，譜出快樂印
象。同時使用白色和銀色的葉
材，擔任橋梁的角色。以微微
泛白的淺色調花材，襯托白頭
翁的鮮豔色彩，營造色調柔和
的五彩繽紛作品。

Flower&Green | 白芨・丁香・藍
冰柏・玫瑰（Tiamo・Margaux）・
康乃馨・風信子・白頭翁・尤加利
・泡盛草・銀葉菊・宿根香豌豆花

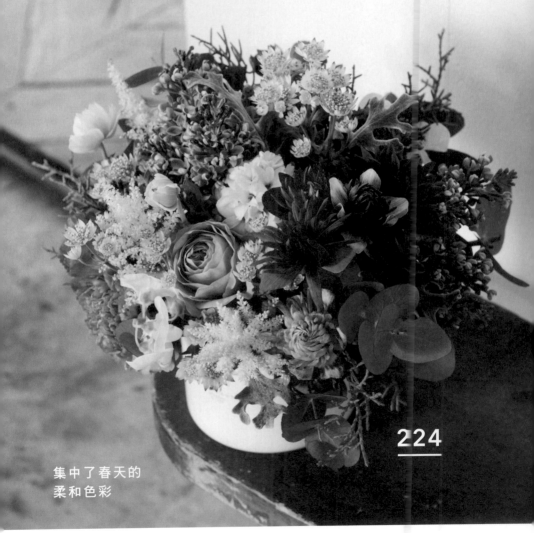

224

集中了春天的
柔和色彩

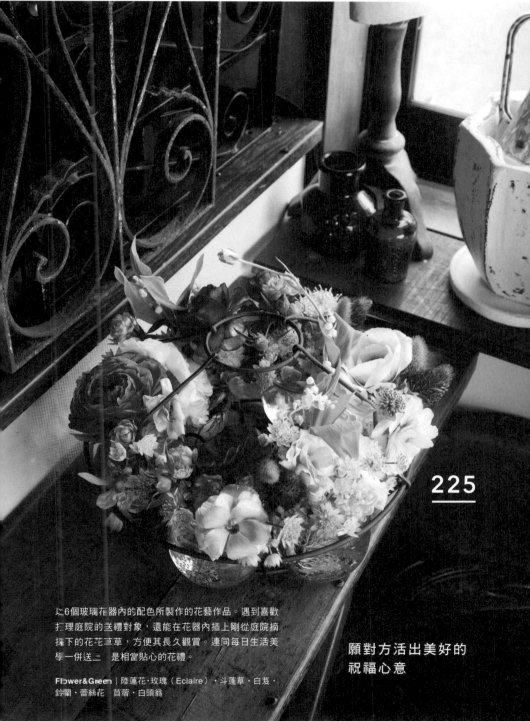

225

以6個玻璃花器內的配色所製作的花藝作品。遇到喜歡
打理庭院的送禮對象，還能在花器內插上剛從庭院摘
採下的花花草草，方便其長久觀賞。連同每日生活美
學一併送二 是相當貼心的花禮。

Flower&Green｜陸蓮花·玫瑰（Eclaire）·斗蓬草·白芨·
鈴蘭·蕾絲花 苜蓿·白頭翁

願對方活出美好的
祝福心意

226

融入生活中的
花藝作品

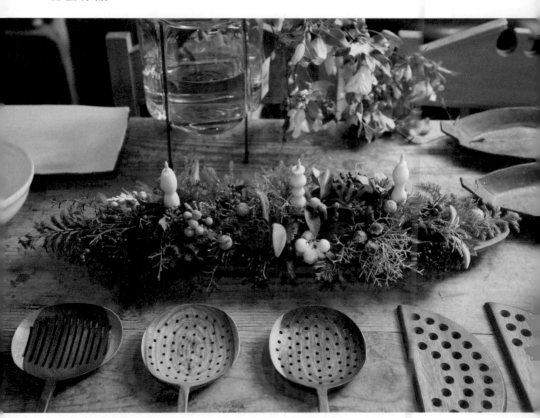

讓人意識到冬天的蠟燭花藝作
品。以大量針葉樹類，搭配大大
小小的各種果實，無論從餐桌的
哪個位置看，都能好好觀賞。

Flower&Green | 針葉樹・羊耳石蠶
・蓮蓬・雪果・野薔薇・陽光百合等

227

以花圃和庭院花朵
打造的花藝作品

以可愛花草和清爽配色製作的花
藝作品，大多數都是花圃的花
朵。匯集了小花纖細的線條，營
造蓬鬆柔軟的印象。

Flower&Green ｜ 玫瑰・矢車菊・白
色蕾絲花・琉璃苣・薰衣草・芳香天
竺葵・西洋蓍草・白芨・黑種草・斗
蓬草・兔尾草・杜鵑花（苔枝）・紅
檜木（枝材）

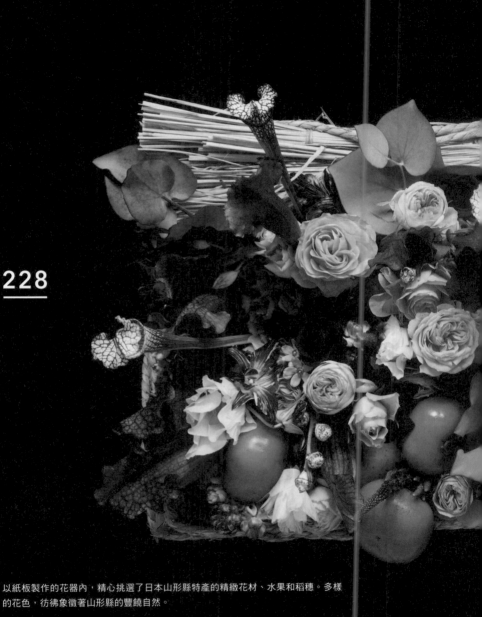

228

以紙板製作的花器內，精心挑選了日本山形縣特產的精緻花材、水果和稻穗。多樣的花色，彷彿象徵著山形縣的豐饒自然。

Flower&Green | 稻穗・瓶子草・柿子・石斛蘭（Hanabi）・葉牡丹（Black Leaf）・玫瑰（Margaux・Solare・Samurai08・Juke・綠一色・Baby Romantica・Radish）・萬代蘭・葫蘆・日本藍星花・棱魚草・長蔓鼠尾草・棱角桉・法蘭西梨・羊耳石蠶・蘋果（富士・Shinano Gold）等

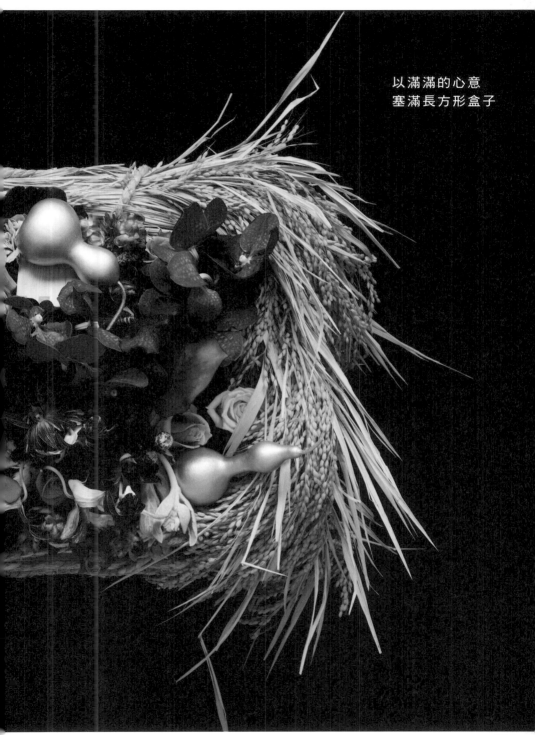

以滿滿的心意
塞滿長方形盒子

滿盈而出的情感

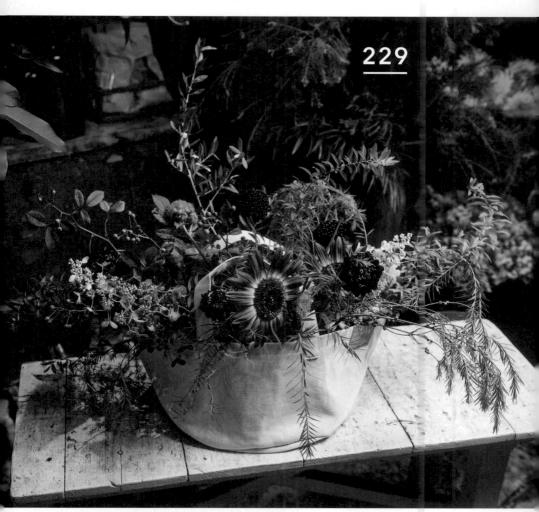

229

在帆布托特包內，裝滿秋意濃厚的
花草。欣賞完畢後，也可以將提包
直接拿來使用，使愉快的回憶永久
留存。

Flower&Green | 向日葵・繡球花・松
蟲草・藿香薊・珍珠繡線菊・千層樹等

以黃色、橘色等維他命色為主，同時添加色相接近的色彩。先在玻璃花器內配置一圈彩色粗吸管，再將花材插入其中。吸管、橡皮筋和魔晶球的色彩提升了流行感。

Flower&Green｜康乃馨・針墊花・鬱金香・風信子・金杖球・蠟梅・白花天鵝絨・玫瑰・大飛燕草・常春藤等

230

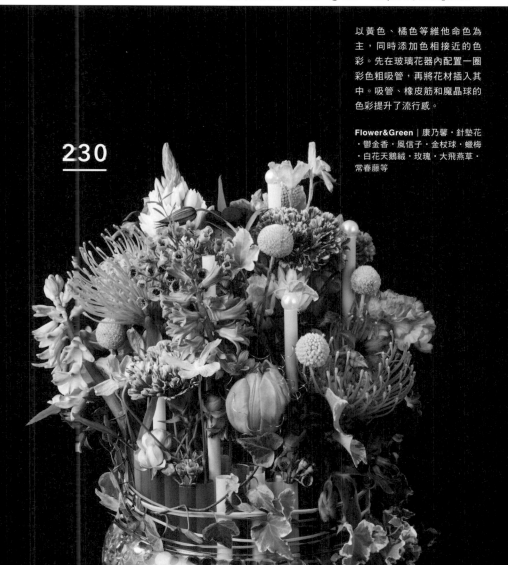

充滿魄力！
力量！
五顏六色！

將日本傳統根源轉變為現代文
化，展現從過去到未來的時代演
進。挑選藍色非洲菊和上漆的三
叉木等鮮明的色彩，以傳統日本
風格展現都會情調。

Flower&Green | 非洲菊（染成藍
色）‧火鶴（Angel‧圓葉花燭）‧
朵麗蝶蘭‧四季蓮‧三叉木（染成黃
色）

藍染色的
日本風格

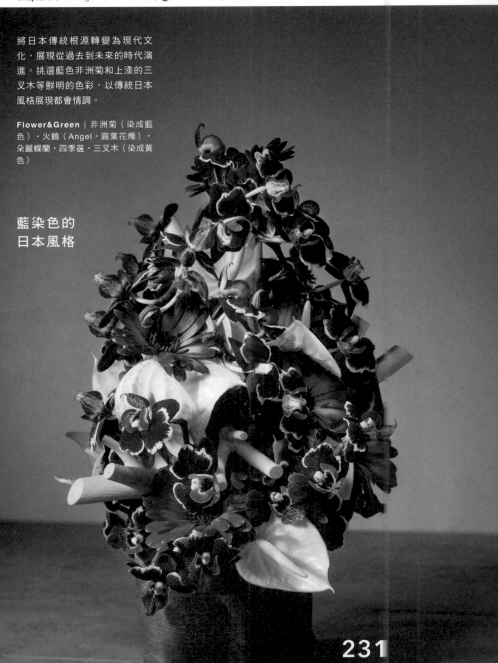

231

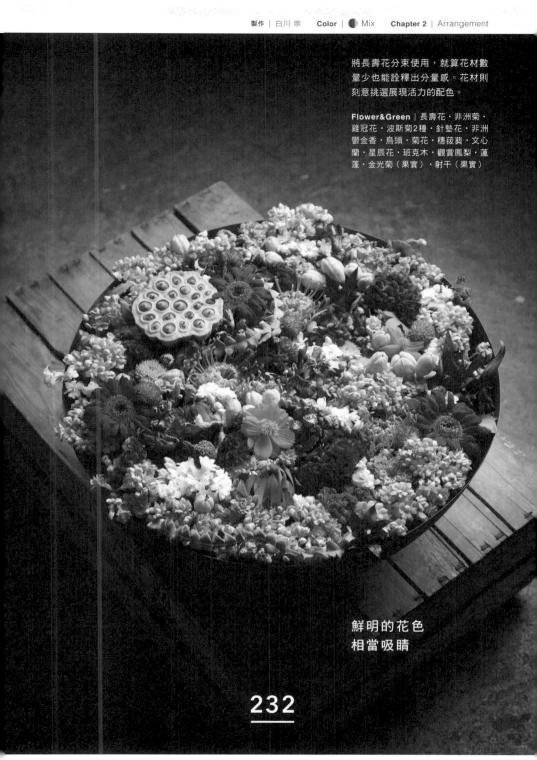

將長壽花分束使用，就算花材數
量少也能詮釋出分量感。花材則
刻意挑選展現活力的配色。

Flower&Green ｜長壽花・非洲菊・
雞冠花・波斯菊2種・針墊花・非洲
鬱金香・烏頭・菊花・穗菝葜・文心
蘭・星辰花・斑克木・觀賞鳳梨・蓮
蓬・金光菊（果實）・射干（果實）

鮮明的花色
相當吸睛

232

留意明暗色彩的平衡和整體色調來製作。使用多種色彩時，必須先決定好主花，再用主花的印象來衍生用色（花材）。只要這樣做，就不怕搭配的花材色彩、質感和色調不符合整體印象。

Flower&Green | 大理花・菊花・玫瑰3種・納麗石蒜・海芋・蝴蝶蘭・火鶴・圓葉榕・千代蘭・蔞根・雪球花・康乃馨・尤加利・四季蕓・香龍血樹・蓮蓬（乾燥花材）

以絕妙的
色彩平衡
當作武器！

233

以半球形花藝作品，展現春暖花開、繁花似錦的情景。能從360°來欣賞每個角度所呈現的不同風貌。

Flower&Green | 香豌豆花（Soft Blue）・玫瑰（Black Mint）・滿天星・鬱金香（Black Hero）・球花鳳梨・爆竹百合（Spica）・蔥花（Blue perfume）・金縷梅・新娘花・蘆筍・文心蘭・大花三色堇・石竹・疏葉卷柏・大灰蘚

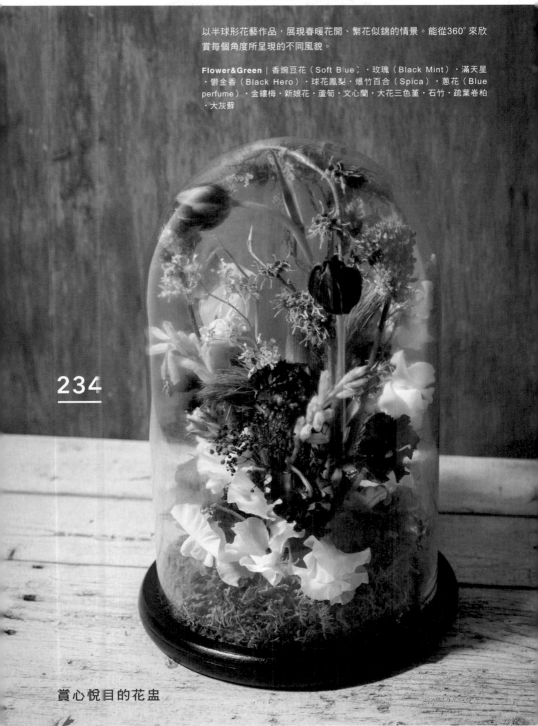

234

賞心悅目的花盅

235

春天果實的花藝作品

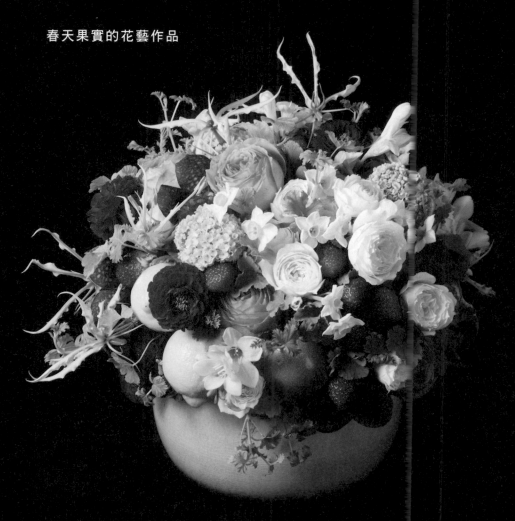

使用水果和春天的葉材來詮釋鮮嫩感。從清爽的維他命
色花藝作品中，飄出草莓的甜香味。以橘色為基本色，
覆蓋上亮色調花材。以葉材擔任橋梁，讓花材取得協調
性。

Flower&Green | 萬代蘭·玫瑰（Orange Romantica·
Catalina）·日本水仙·小蒼蘭·草莓·雪球花·檸檬·百香
果·大理花·芳香天竺葵·火焰百合（Lutea）

236

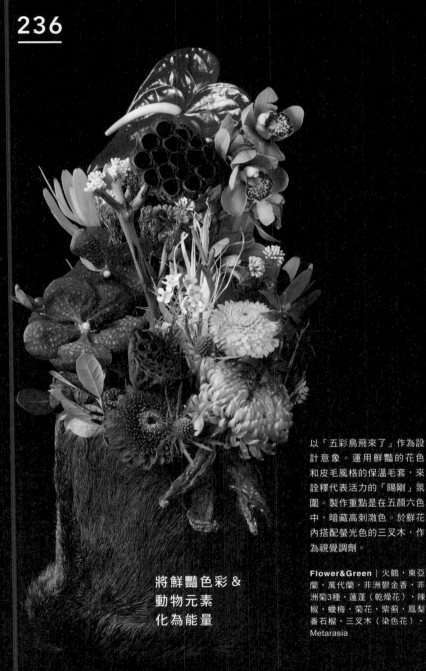

以「五彩鳥飛來了」作為設計意象。運用鮮豔的花色和皮毛風格的保溫毛套，來詮釋代表活力的「陽剛」氛圍。製作重點是在五顏六色中，暗藏高刺激色。於鮮花內搭配螢光色的三叉木，作為視覺調劑。

Flower&Green | 火鶴・東亞蘭・萬代蘭・非洲鬱金香・非洲菊3種・蓮蓬（乾燥花）・辣椒・蠟梅・菊花・紫薊・鳳梨番石榴・三叉木（染色花）・Metarasia

將鮮豔色彩＆
動物元素
化為能量

237

於正面展現
色彩的豐富度

為了配合重心，設置在底部
的花器，以花材串接花器，
使兩者融為一體。於日本厚
朴前配置花紙繩，營造正月
氣氛。由於菊花具有豐富的
色調、質感和韻味，因此努
力將上述優點發揮到淋漓盡
致。將花材插在已用雞網固
定好的花藝海綿上。

Flower&Green ｜ 菊花（Sei
Opera Orange・Sei Hingis・
Sei Matthew・Pinky Lock・
Verdad・Olive・Sei Mariah
Green・Cologne）・貼梗海棠
（枝材）・蝴蝶蘭・日本厚朴

238

恭賀新春的
菊花

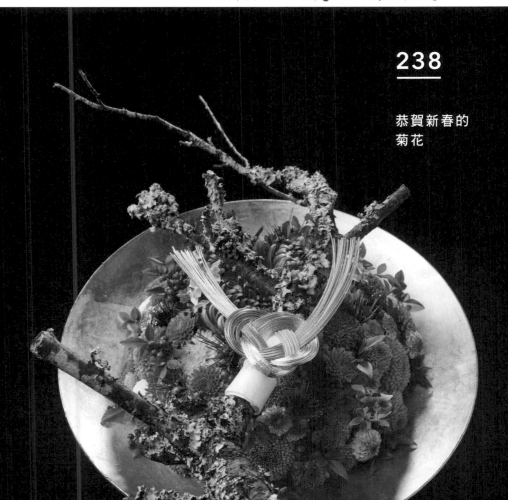

從水盤的金色到菊花的色彩，全都經過精挑細選。除了金色和同色系之外，也
加入了互補色紫色，讓色彩充滿活力。以紙花繩為日本厚朴詮釋正月感。耐放
的菊花可以一路從歲末放到年初。長久擺放裝飾，也能欣賞到花材依序開花的
可愛姿態，這點也是菊花的優勢所在。

Flower&Green｜菊花（Sei Nadal・Fuego Dark・Bonbon Orange・Bonbon Dark・
Cross Pinky Lock・Sei Kilsch）・蝴蝶蘭・南天竹・日本厚朴・松樹

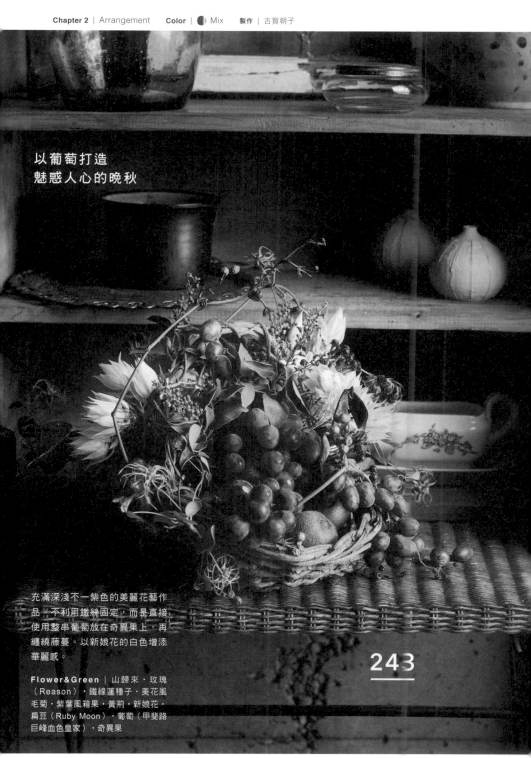

以葡萄打造
魅惑人心的晚秋

充滿深淺不一紫色的美麗花藝作
品，不利用鐵絲固定，而是直接
使用整串葡萄放在奇異果上，再
纏繞藤蔓。以新娘花的白色增添
華麗感。

243

Flower&Green | 山歸來・玫瑰
（Reason）・鐵線蓮種子・美花風
毛菊・紫葉風箱果・黃荊・新娘花・
扁豆（Ruby Moon）・葡萄（甲斐路
巨峰血色皇家）・奇異果

以兩種花色討喜的玫瑰為主花進
行製作。雖然是色彩甜美的玫
瑰，但搭配暗紅色果實和花材，
就會醞釀出秋天氛圍。加入綠色
的藤蔓和葉材，也能進一步提高
鮮嫩感。

Flower&Green ｜ 玫瑰2種·野薔薇·
景天·蔓生百部·黑莓·薄荷·鳳梨
番石榴等

244

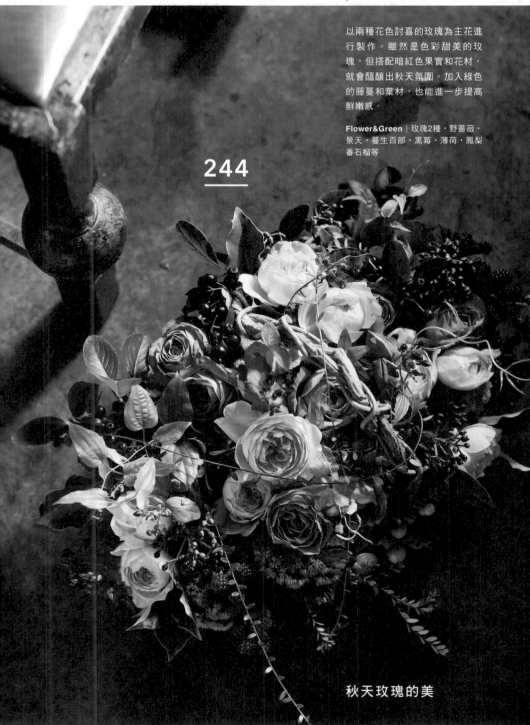

秋天玫瑰的美

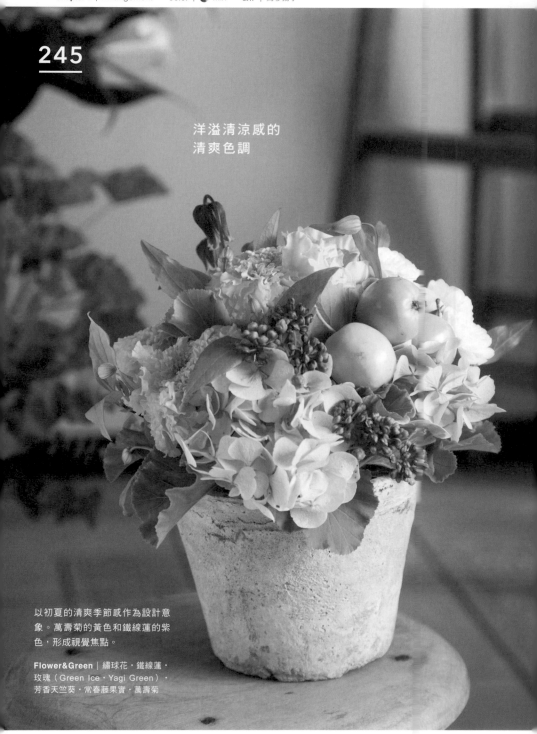

245

洋溢清涼感的
清爽色調

以初夏的清爽季節感作為設計意
象。萬壽菊的黃色和鐵線蓮的紫
色,形成視覺焦點。

Flower&Green | 繡球花・鐵線蓮・
玫瑰(Green Ice・Yagi Green)・
芳香天竺葵・常春藤果實・萬壽菊

以色彩差異微小的菊花們為中心，繡球花為基底所製作的花圈。由於裝飾花型品種的花材過於平面，因此插出角度來打造立體感。

Flower&Green｜菊花（Champagne
・Champagne Ivory・Opera Beige
・Ferry・Marama・Sunny・Feeling
Green）・繡球花・千日紅

246

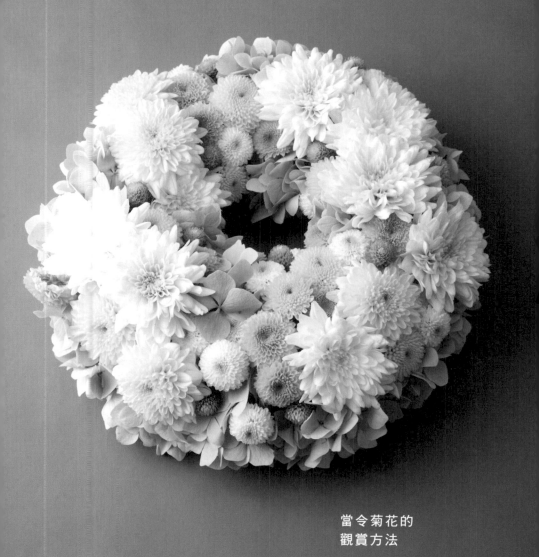

當令菊花的
觀賞方法

252

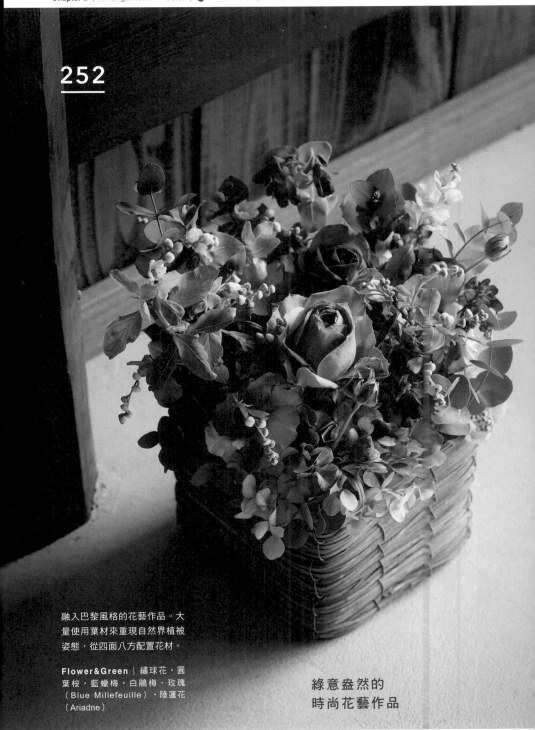

融入巴黎風格的花藝作品。大
量使用葉材來重現自然界植被
姿態,從四面八方配置花材。

Flower&Green | 繡球花・圓
葉桉・藍蠟梅・白鵑梅・玫瑰
(Blue Millefeuille)・陸蓮花
(Ariadne)

綠意盎然的
時尚花藝作品

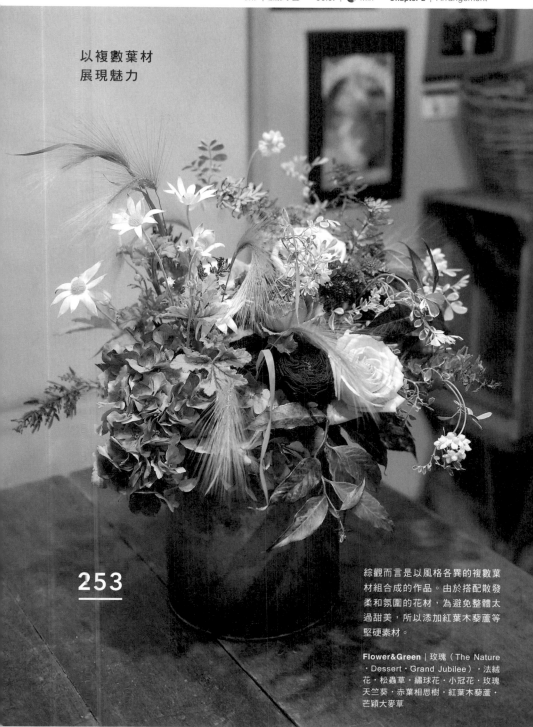

以複數葉材
展現魅力

253

綜觀而言是以風格各異的複數葉
材組合成的作品。由於搭配散發
柔和氛圍的花材，為避免整體太
過甜美，所以添加紅葉木藜蘆等
堅硬素材。

Flower&Green｜玫瑰（The Nature
・Dessert・Grand Jubilee）・法絨
花・松蟲草・繡球花・小冠花・玫瑰
天竺葵・赤葉相思樹・紅葉木藜蘆・
芒穎大麥草

適合大人的
天然系花藝作品

協調配置自然動態極具魅力的黃連木，打造自然韻味的作品。以小花和葉才為主體，營造大人氣息。

Flower&Green | 雪球花・非洲菊（Green Spike）・金翠花・水仙百合（Bridal White）・黑種草・小葉黃楊・茴香・黃連木

254

彷彿春天的花園

想像春之庭院，強調柔軟花草莖條
的律動態和質感來製作。為強調兔
尾草的可愛，因此減少配色，以小
花為中心使用大量葉材。

Flower&Green｜黑種草・苜蓿（夢螢
・花兔）・金絲雀三葉草（Brimstone）
・小冠花2種・兔尾草

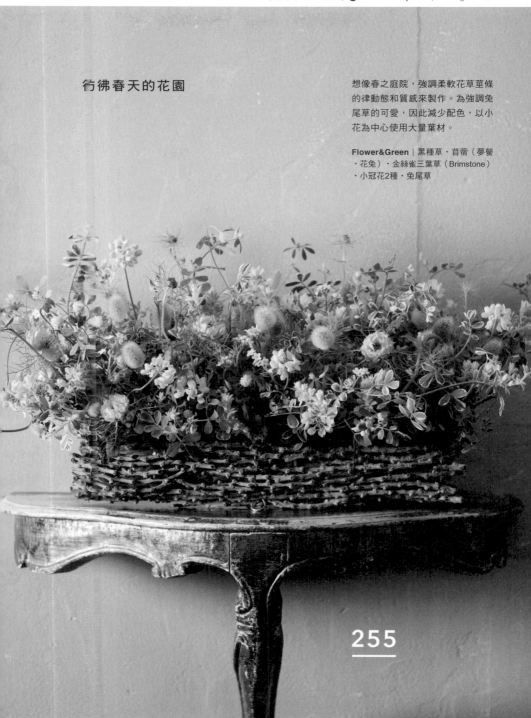

255

獻給沉穩的
大人女子

以沉穩的配色，展現成熟韻味。

Flower&Green | 玫瑰（Silver
Lace）·松蟲草（Stern Kugel）·
虎尾蘭·巧克力波斯菊·倒地鈴·雪
果·松蟲草·菊花等

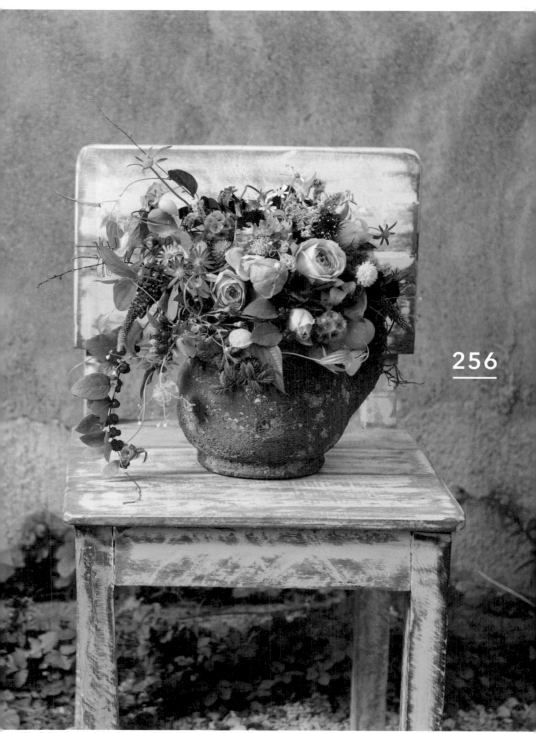

256

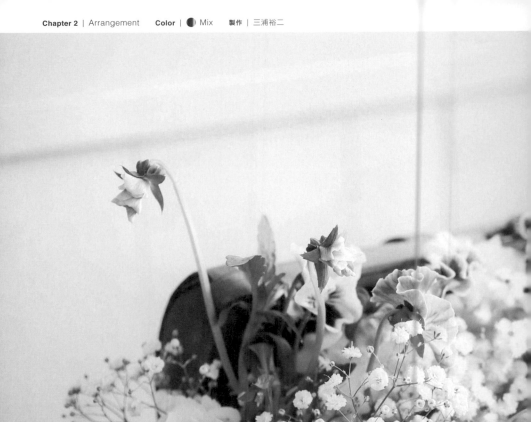

257

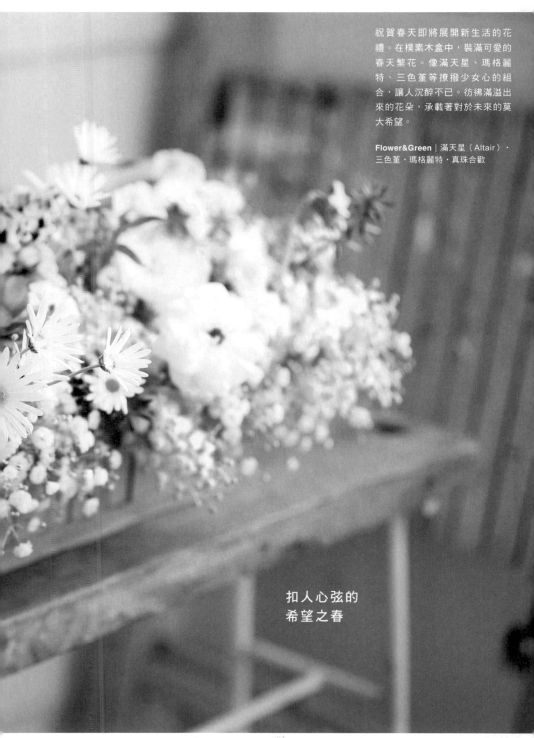

祝賀春天即將展開新生活的花
禮。在樸素木盒中，裝滿可愛的
春天繁花。像滿天星、瑪格麗
特、三色堇等撩撥少女心的組
合，讓人沉醉不已。彷彿滿溢出
來的花朵，承載著對於未來的莫
大希望。

Flower&Green | 滿天星（Altair）·
三色堇·瑪格麗特·真珠合歡

扣人心弦的
希望之春

303

第 3 章
倒掛花束和其他作品

SWAG

儘管乍看像是信手捻來，
但無論是花材的配置或葉材的搭配，
每位設計師的風格都不盡相同。
可以使用鮮花製作，欣賞自然乾燥的時刻，
也可以直接以乾燥花材來製作。
倒掛花束可依照裝飾者的生活風格
進行不同的提案設計。

迷戀香氣

大量使用薰衣草,享受宜人芬芳
的倒掛花束。避免使用螺旋狀花
莖,統一以直挺的花莖統整花的
姿態,展現井然有序的花莖之
美。為了使色彩和形狀維持統一
感,所以花材挑選姿態相仿的海
神花和羊耳石蠶。

Flower&Green | 艾莉佳・羊耳石蠶
(Staos)・海神花(Ivy)・銀果・
薰衣草

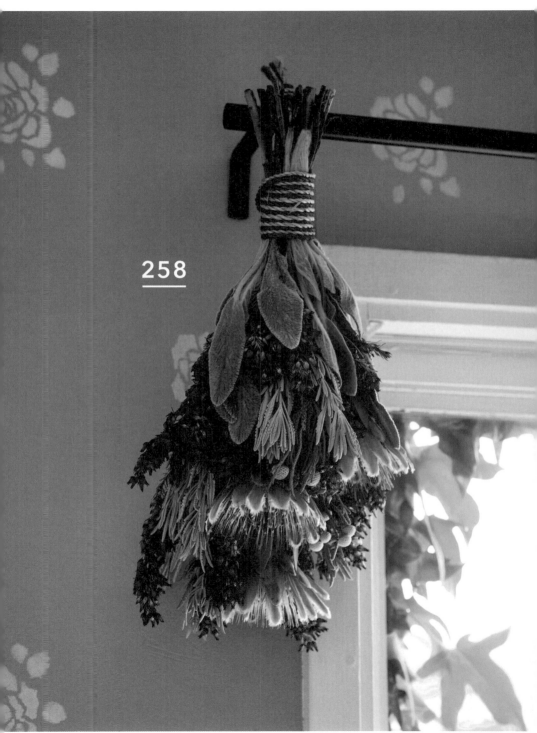

258

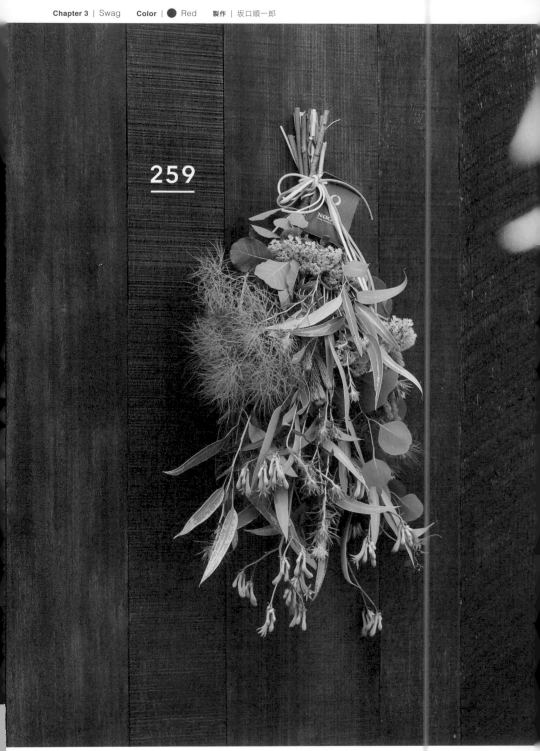

259

樸素和珍奇
交織在一起

留意花材的長短集結成束，煙霧
樹插得較短，單一重點的薊花則
是插得較長。儘管以葉材為基
調，但率性的配色和珍奇的花
材，相當引人注目。

Flower&Green ｜煙霧樹・尤加利
（多花尤加利・Gregsoniana）・袋
鼠花（Green ）・柳枝稷・長壽花・
薊花

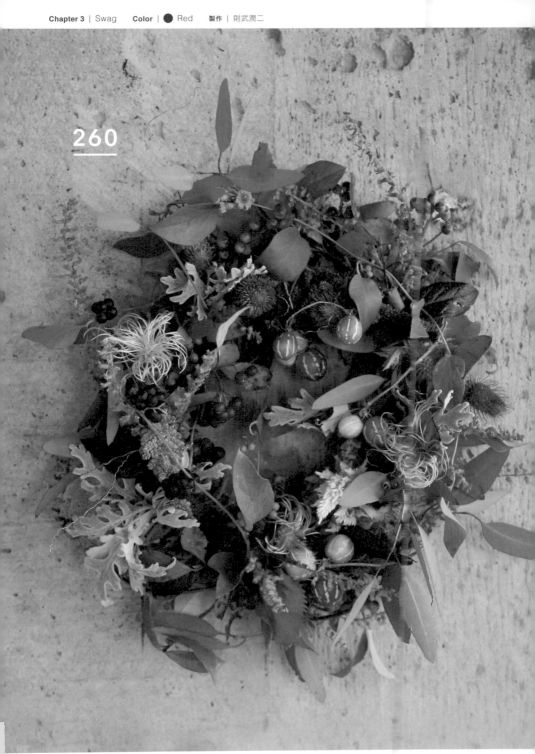

260

讓人印象深刻的
紅綠配色

以細梗絡石為底座，搭配形狀、色調、質感不盡相同的葉材，利用雙輪瓜、野櫻莓和藍莓轉紅葉的紅色發揮作用。

Flower&Green | 細梗絡石・鐵線蓮種子・紫薊・雙輪瓜・漢防己・雞冠花（Sylpheed）・雞冠莧（Hot Biscuits）・雄山牛蒡・銀葉菊・石斑木・紫蘇・多花尤加利・野櫻莓・藍莓

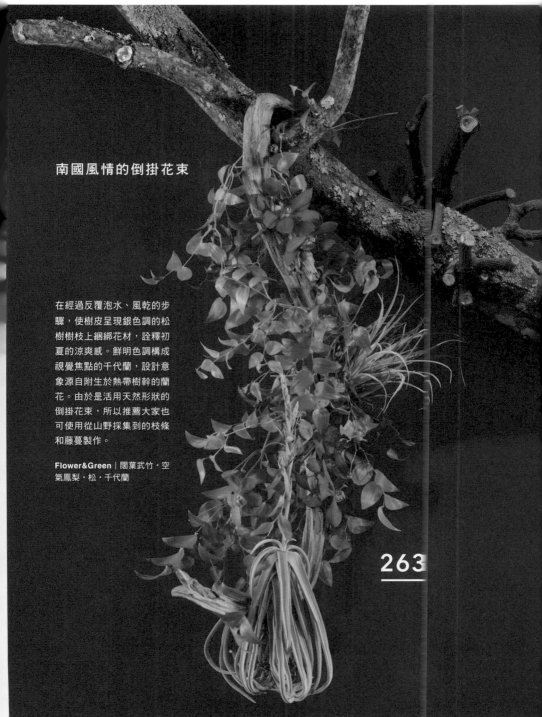

南國風情的倒掛花束

在經過反覆泡水、風乾的步驟，使樹皮呈現銀色調的松樹樹枝上綑綁花材，詮釋初夏的涼爽感。鮮明色調構成視覺焦點的千代蘭，設計意象源自附生於熱帶樹幹的蘭花。由於是活用天然形狀的倒掛花束，所以推薦大家也可使用從山野採集到的枝條和藤蔓製作。

Flower&Green | 闊葉武竹・空氣鳳梨・松・千代蘭

263

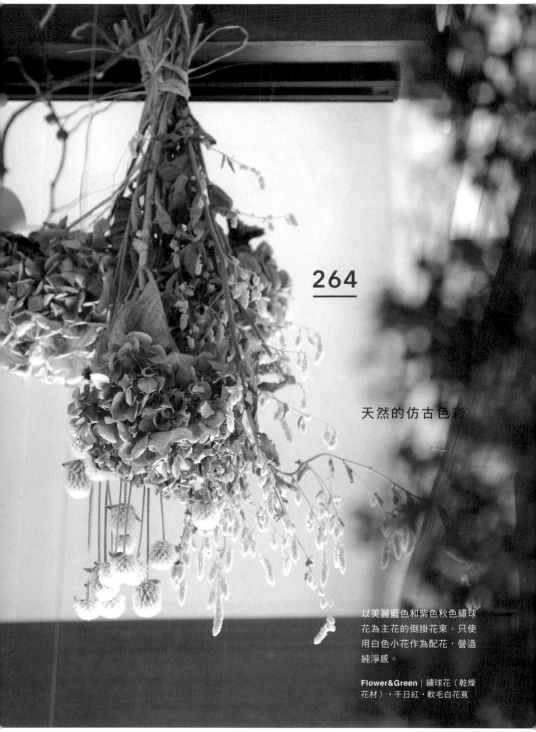

264

天然的仿古色彩

以美麗藍色和紫色秋色繡球
花為主花的倒掛花束。只使
用白色小花作為配花，營造
純淨感。

Flower&Green｜繡球花（乾燥
花材）・千日紅・軟毛白花莧

以華麗色彩
醞釀天然韻味

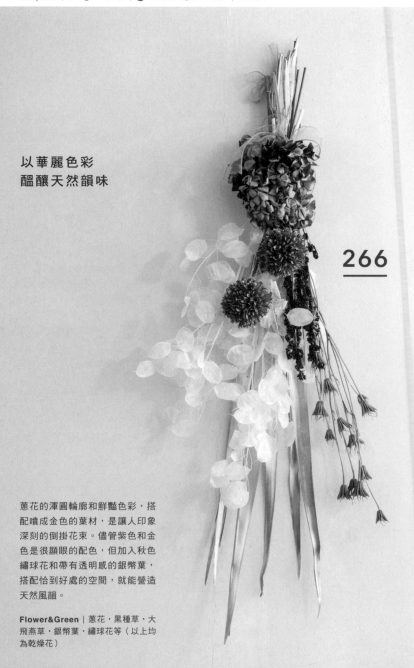

266

蔥花的渾圓輪廓和鮮豔色彩,搭
配噴成金色的葉材,是讓人印象
深刻的倒掛花束。儘管紫色和金
色是很顯眼的配色,但加入秋色
繡球花和帶有透明感的銀幣葉,
搭配恰到好處的空間,就能營造
天然風韻。

Flower&Green | 蔥花・黑種草・大
飛燕草・銀幣葉・繡球花等(以上均
為乾燥花)

與紫之共舞

使用容易風乾的鮮花和葉材，製作能夠長久欣賞的倒掛花束。設計主題為「春天的芬芳」。色調一致的花材洋溢著鮮嫩感，給人高貴的印象。刻意搭配看似流蘇繩的資材，避免太女孩子氣。

Flower&Green | 繡球花・藍莓果・香豌豆花・陸蓮花・鐵線蕨・珍珠草・澳洲米花（Ozothamnus 'Sussex Silver'）・墨西哥灌木鼠尾草丹參・藍班克木・長葉松（乾燥花材）

267

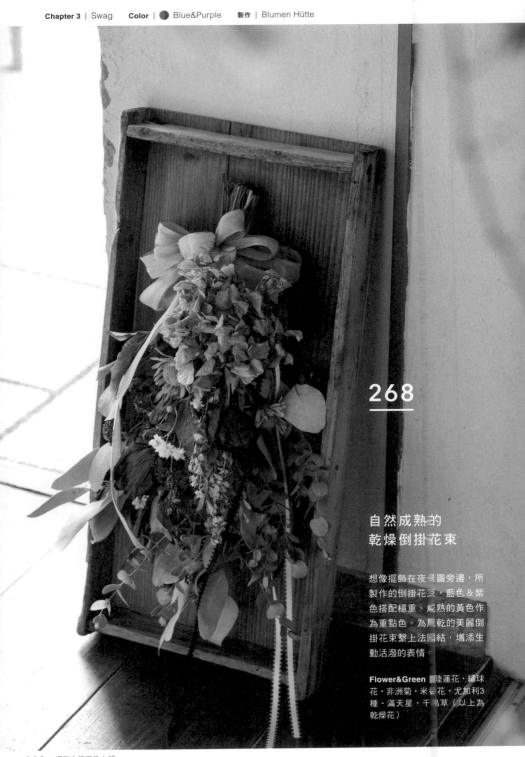

268

自然成熟的
乾燥倒掛花束

想像擺飾在夜景圖旁邊，所製作的倒掛花束，藍色＆紫色搭配穩重、成熟的黃色作為重點色。為鳳乾的美麗倒掛花束繫上法圖結，增添生動活潑的表情。

Flower&Green 陸蓮花·繡球花·非洲菊·米香花·尤加利3種·滿天星·千鳥草（以上為乾燥花）

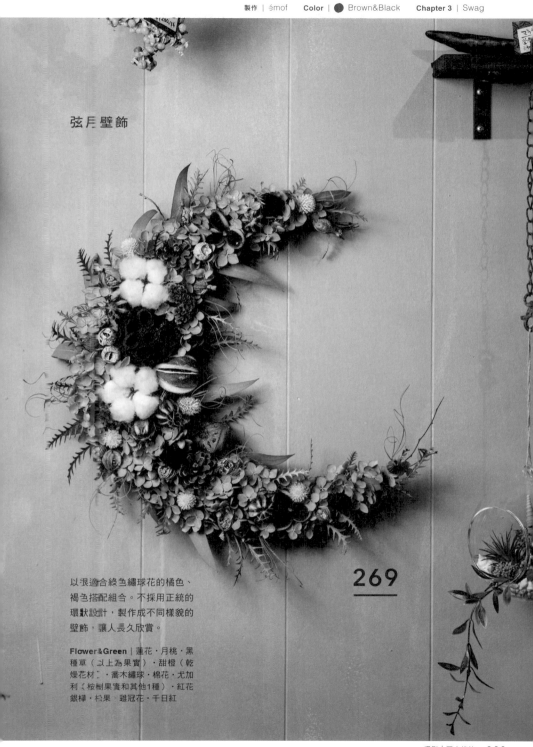

弦月壁飾

269

以很適合綠色繡球花的橘色、褐色搭配組合。不採用正統的環狀設計，製作成不同樣貌的壁飾，讓人長久欣賞。

Flower&Green ｜ 蓮花・月桃・黑種草（以上為果實）・甜橙（乾燥花材）・喬木繡球・棉花・尤加利（按樹果實和其他1種）・紅花銀樺・松果・雞冠花・千日紅

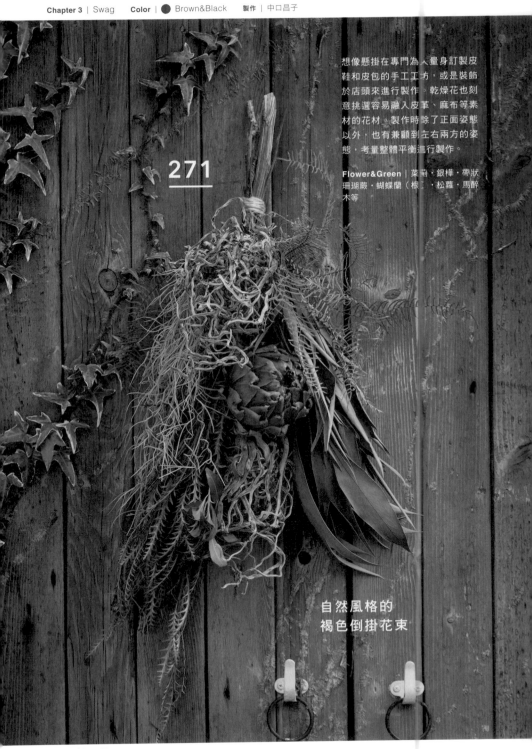

想像懸掛在專門為人量身訂製皮鞋和皮包的手工工方，或是裝飾於店頭來進行製作。乾燥花也刻意挑選容易融入皮革、麻布等素材的花材。製作時除了正面姿態以外，也有兼顧到左右兩方的姿態，考量整體平衡進行製作。

Flower&Green | 菜薊・銀樺・帶狀珊瑚蕨・蝴蝶蘭（根）・松蘿・馬醉木等

271

自然風格的
褐色倒掛花束

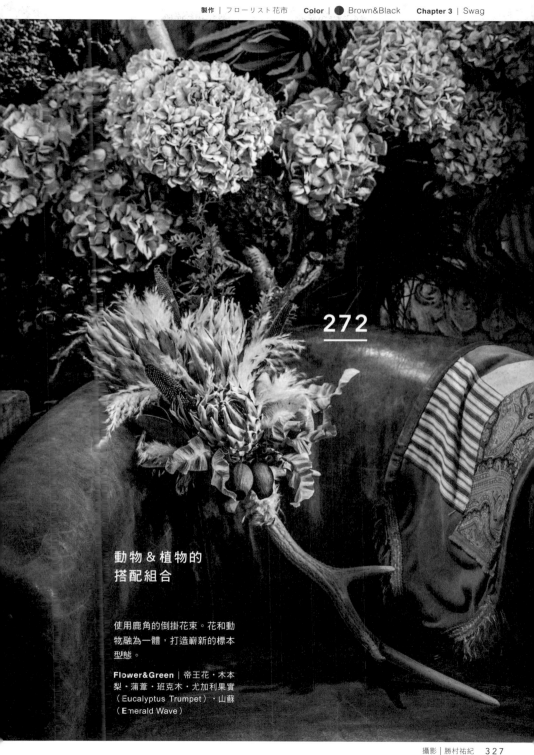

272

動物 & 植物的
搭配組合

使用鹿角的倒掛花束。花和動
物融為一體，打造嶄新的標本
型態。

Flower&Green │ 帝王花・木本
梨・蒲葦・班克木・尤加利果實
（Eucalyptus Trumpet）・山蘇
（Emerald Wave）

享受變化的樂趣

使用裝飾後會直接風乾的花
材，所以能欣賞到隨著時間變
遷變化的風貌。在穩重的藍色
和綠色的配色中，依稀可見玫
瑰和袋鼠花可愛的粉紅色。

Flower&Green | 尤加利・澳洲
毛絨果・袋鼠花・藍莓果・玫瑰
（Radish）・非洲鬱金香（翠玉珠
陽光・Jade Pearl）

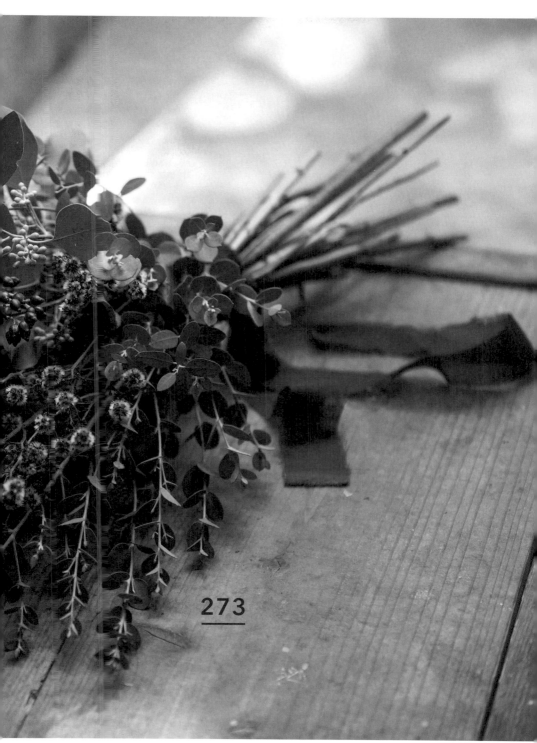

273

276

設計靈感為
原始人？
個性派倒掛花束

大量使用蒲葦，分量和
魄力滿分的倒掛花束。
在雜亂叢生的野性印象
中，搭配形狀獨特或花
色可愛的花材，打造獨
一無二的存在感。輕柔
纖細的黃色緞帶，進一
步提升了俏皮感。

Flower&Green | 蒲葦·香
豌豆花·蕨芽·袋鼠花·沼
澤乳草·巴西胡椒木·尤加
利等

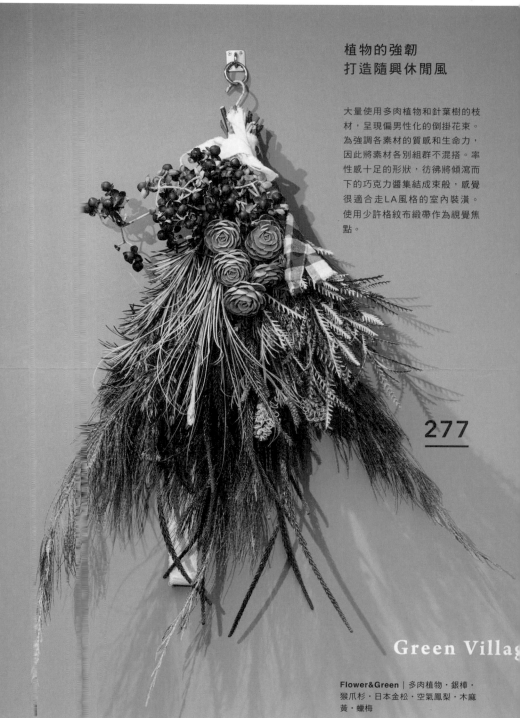

植物的強韌
打造隨興休閒風

大量使用多肉植物和針葉樹的枝材，呈現偏男性化的倒掛花束。為強調各素材的質感和生命力，因此將素材各別組群不混搭。率性感十足的形狀，彷彿將傾瀉而下的巧克力醬集結成束般，感覺很適合走LA風格的室內裝潢。使用少許格紋布緞帶作為視覺焦點。

277

Green Villag

Flower&Green｜多肉植物·銀樺·猴爪杉·日本金松·空氣鳳梨·木麻黃·蠟梅

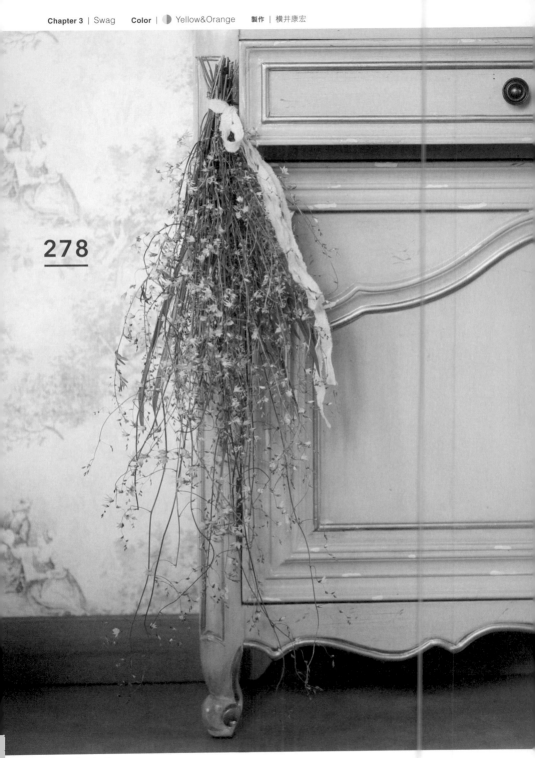

278

令人心醉神迷的品味

依照「將採自鄉村庭院的雜草集
結成束，帶給大家當天一整天的
春意」的意象來設計。以自然的
手法，來詮釋製作的臨場感。以
尤加利的草木染緞帶，將花材綑
綁成束，打造優美垂逸的花莖，
尖瓣菖蒲彷彿散落的繁星般，呈
現閃閃發光的檸檬色。

Flower&Green｜尖瓣菖蒲‧珍珠草

享受春天的設計

採用以無數銀柳覆蓋綑綁部分的獨特設計，將很有幾何圖案感覺的底座反過來，詮釋玫瑰和金合歡的春天氣息。

Flower&Green | 銀柳·銀葉金合歡·薰衣草·黑種草·沙棗·玫瑰

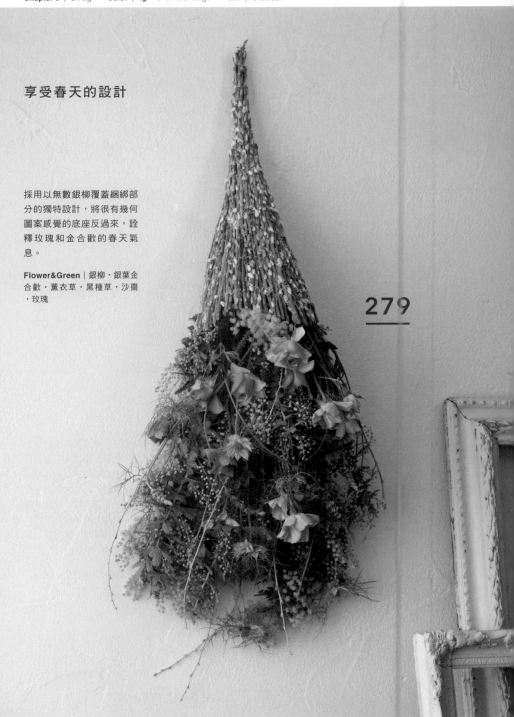

279

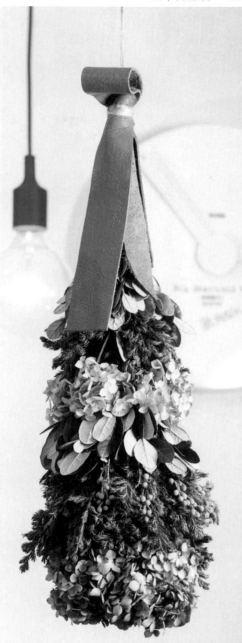

280

水滴形的
倒掛花束

綠色漸層的美麗倒掛花束，
打造成四面觀賞的水滴形。
基於喬木繡球風乾後也能繼
續欣賞的觀點，其餘花材也
有經過挑選，所以能長久欣
賞。

Flower&Green｜繡球花（喬
木繡球）・針葉樹・鳳梨番石
榴・小綠果

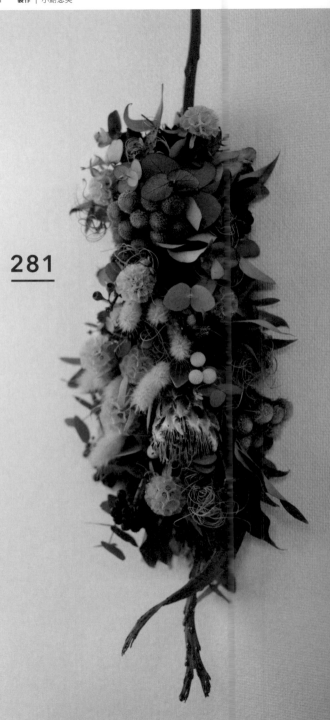

281

適合陰影的
清爽感

就算使用松蟲草、兔尾草等
看似輕盈柔軟的花材，也能
呈現靜靜迸開來般的清爽印
象。為了讓分量感不會隨著
時間經過而改變，所以使用
許多葉材作為填充花材。無
論是葉子和果實的陰影，還
是倒掛花束落在牆壁上的陰
影，都很賞心悅目。

Flower&Green | 石化柳・海
神花・常春藤果實・Goanna
Claw・兔尾草・小綠果・松蟲
草（Stern Kugel）・尤加利2
種・鹿角草

以初夏的倒掛花束
為室內增添海邊氛圍

以充滿靈動感的繩子纏繞漂
流木、貝殼和葉材，想像初
夏海岸製作的觀賞用倒掛花
束。使用3種苔蘚，讓人聯
想到海藻和漂浮在海中的藻
屑。由於沉重的花材居多，
所以底座必須紮實穩固，以
免承受不了重量。以鐵絲固
定花材，再以熱熔膠密集黏
著其他素材加以修飾。

Flower&Green｜尤加利・繡球
花・擬石蓮花屬・苔蘚（3種）
・漂流木・貝殼・繩索

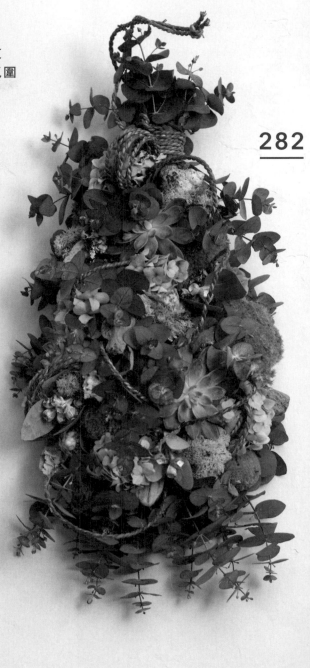

282

不使用特別花材,而是將庭
院就能摘採到的小花集結成
束。使用像茴香、野馬鬱蘭
等會散發香味的花材,打造
滿室芳香。以黃色和綠色為
基底,插出高低起伏的韻律
感,因此就算有很多小花,
看起來也不會雜亂。

Flower&Green | 喜沙木屬・野
馬鬱蘭(肯特奧勒岡)・艾莉
佳(Erica peziza)・茴香・珍
珠草・苜蓿(夢螢・花兔)・
兔尾草・柳枝稷

彷彿摘採於山野的花草
展現春光明媚

283

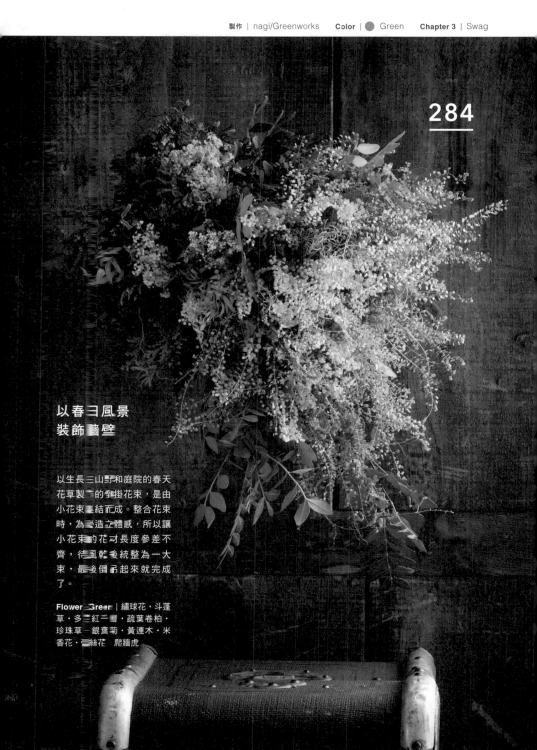

284

以春日風景
裝飾牆壁

以生長於山野和庭院的春天
花草製作的壁掛花束，是由
小花束連結而成。整合花束
時，為了造立體感，所以讓
小花束的花材長度參差不
齊，待風乾後統整為一大
束，最後倒吊起來就完成
了。

Flower/Green | 繡球花・斗蓬
草・多花紅千層・疏葉卷柏・
珍珠草・銀葉菊・黃連木・米
香花・蕾絲花　爬牆虎

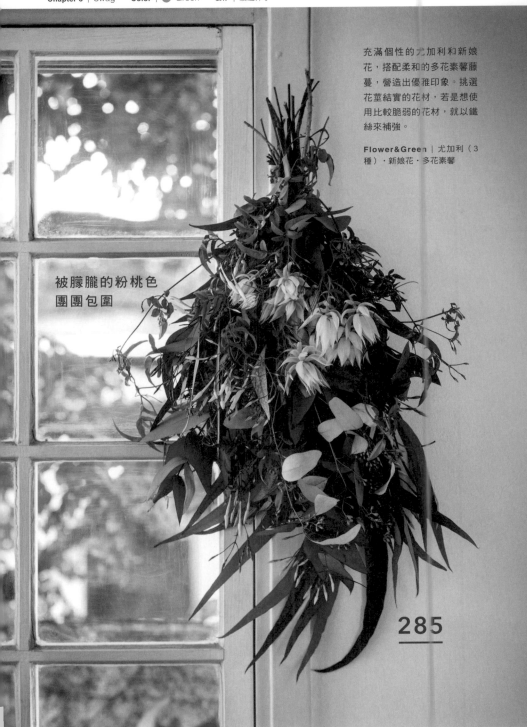

充滿個性的尤加利和新娘
花,搭配柔和的多花素馨藤
蔓,營造出優雅印象。挑選
花莖結實的花材,若是想使
用比較脆弱的花材,就以鐵
絲來補強。

Flower&Green | 尤加利(3
種)・新娘花・多花素馨

被朦朧的粉桃色
團團包圍

285

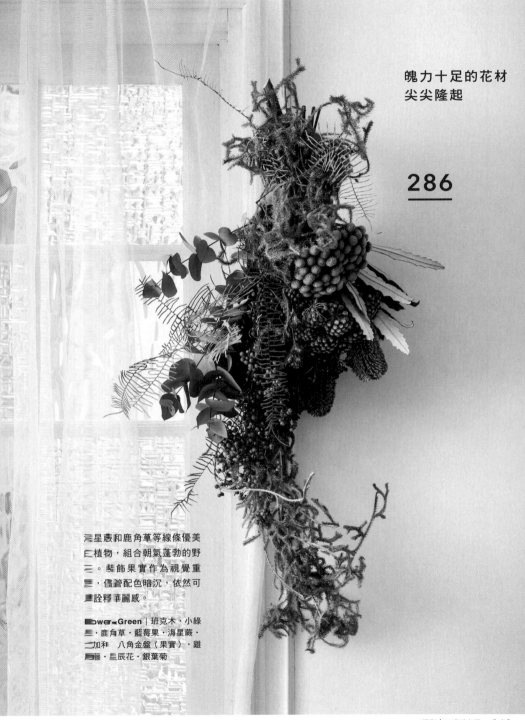

魄力十足的花材
尖尖隆起

286

海星蕨和鹿角草等線條優美
的植物，組合朝氣蓬勃的野
趣。裝飾果實作為視覺重
點，儘著配色暗沉，依然可
以詮釋華麗感。

Flower＆Green｜班克木・小綠
果・鹿角草・藍莓果・海星蕨・
尤加利・八角金盤（果實）・雞
冠藤・星辰花・銀葉菊

成熟的少女心

以三股編把錦屏粉藤編織成長繩，綑綁星辰花和海星蕨的倒掛花束，非洲鬱金香的一部分葉子拗成環狀，分別綁在倒掛花束上。手作的黑色雪紡紗流蘇構成視覺焦點。

Flower&Green | 錦屏粉藤・星辰花・海星蕨・桫欏・非洲鬱金香（Argenteum）

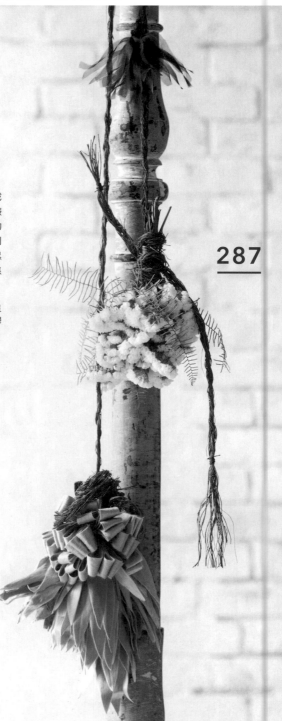

287

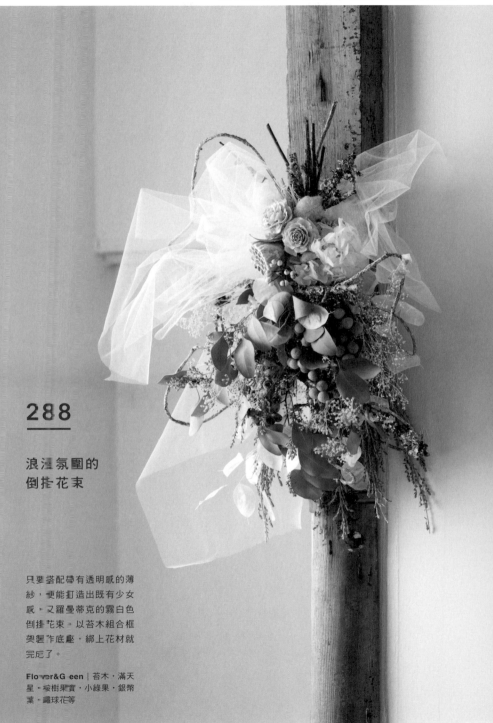

288

浪漫氛圍的
倒掛花束

只要茖配帶有透明感的薄
紗，更能打造出既有少女
感，又羅曼蒂克的霧白色
倒掛花束。以苔木組合框
架製作底座，綁上花材就
完成了。

Flower&Green｜苔木・滿天
星・桉樹果實・小綠果・銀幣
葉・繡球花等

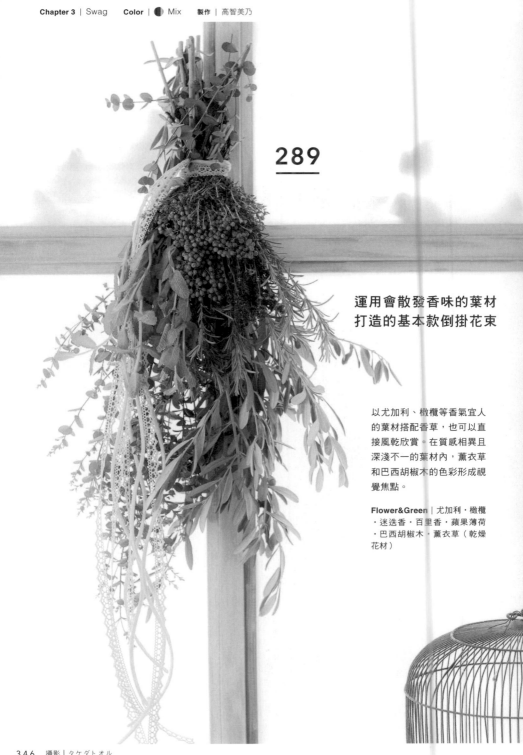

289

運用會散發香味的葉材
打造的基本款倒掛花束

以尤加利、橄欖等香氣宜人
的葉材搭配香草，也可以直
接風乾欣賞。在質感相異且
深淺不一的葉材內，薰衣草
和巴西胡椒木的色彩形成視
覺焦點。

Flower&Green | 尤加利・橄欖
・迷迭香・百里香・蘋果薄荷
・巴西胡椒木・薰衣草（乾燥
花材）

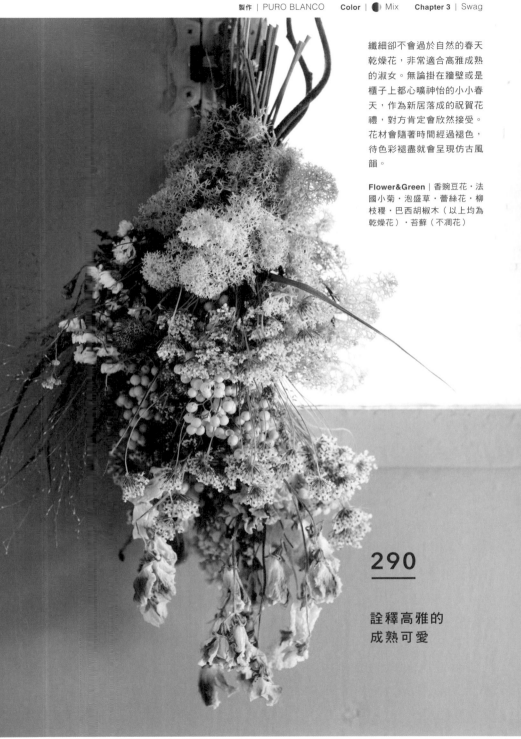

纖細卻不會過於自然的春天乾燥花，非常適合高雅成熟的淑女。無論掛在牆壁或是櫃子上都心曠神怡的小小春天，作為新居落成的祝賀花禮，對方肯定會欣然接受。花材會隨著時間經過褪色，待色彩褪盡就會呈現仿古風韻。

Flower&Green｜香豌豆花・法國小菊・泡盛草・蕾絲花・柳枝稷・巴西胡椒木（以上均為乾燥花）・苔蘚（不凋花）

290

詮釋高雅的
成熟可愛

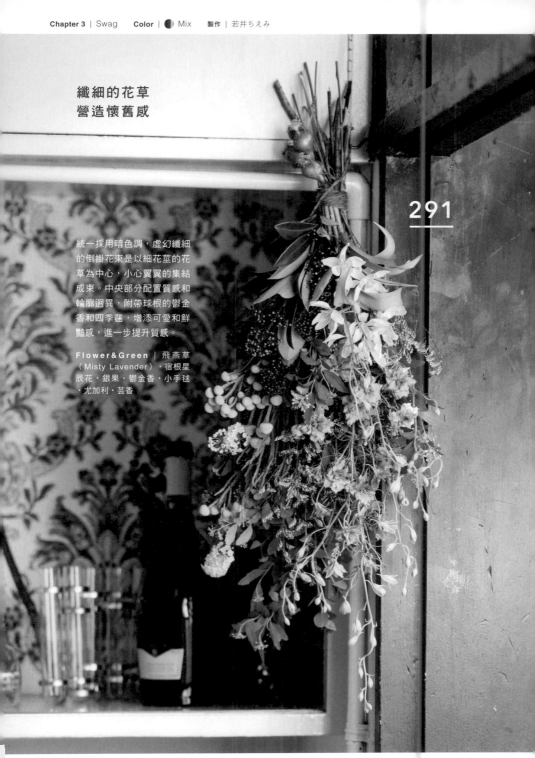

纖細的花草
營造懷舊感

291

統一採用暗色調，虛幻纖細
的倒掛花束是以細花莖的花
草為中心，小心翼翼的集結
成束。中央部分配置質感和
輪廓迥異，附帶球根的鬱金
香和四季蓮，增添可愛和鮮
豔感，進一步提升質感。

Flower&Green | 飛燕草
（Misty Lavender）・宿根星
辰花・銀果・鬱金香・小手毬
・尤加利・芸香

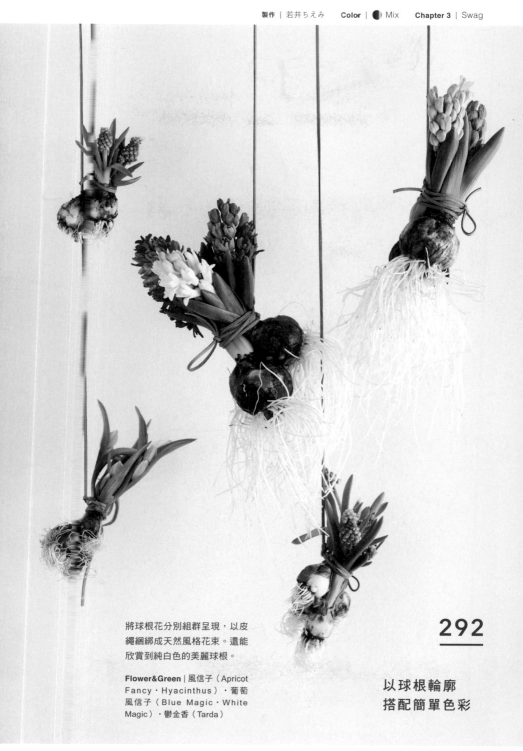

將球根花分別組群呈現，以皮
繩綑綁成天然風格花束。還能
欣賞到純白色的美麗球根。

Flower&Green｜風信子（Apricot
Fancy・Hyacinthus）・葡萄
風信子（Blue Magic・White
Magic）・鬱金香（Tarda）

292

以球根輪廓
搭配簡單色彩

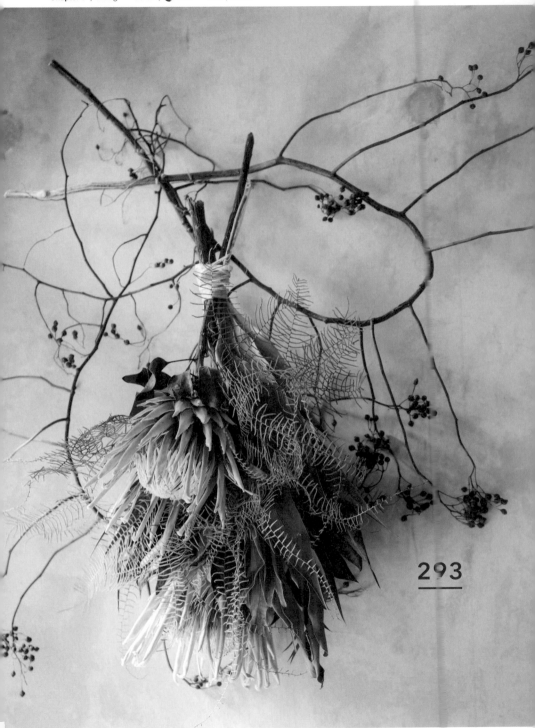

293

植物的生命力

以乾燥帝王花為主，充滿野性的
倒掛花束。野薔薇枝材大膽的姿
態，木蘭花的褐葉等，打造活力
充沛又自由的氛圍。

Flower&Green｜帝王花‧野薔薇‧
木蘭花葉材等

294

以充滿水嫩感的豌豆葉和莖為主，搭配個性十足的素材來製作。小米軟綿綿的質感和豆莢的暗紅色，形成視覺焦點

Flower&Green | 小米（紅孔雀）・豌豆・蓖麻（Carmencita Pink）・Samansacrow・鵝鑾鼻鐵線蓮・錦屏粉藤

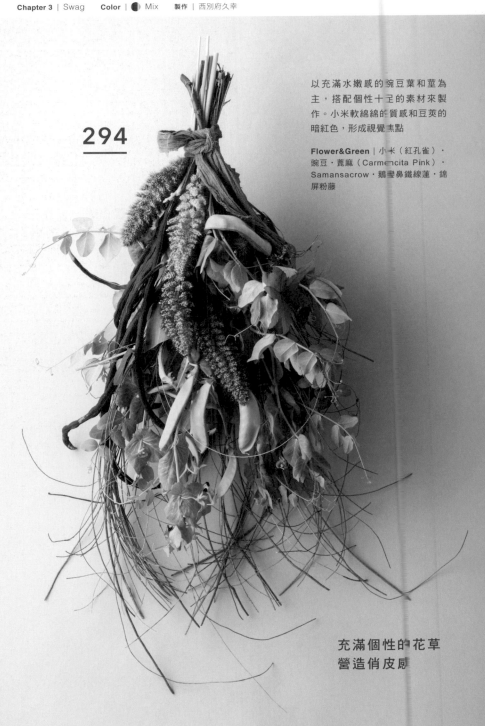

充滿個性的花草
營造俏皮感

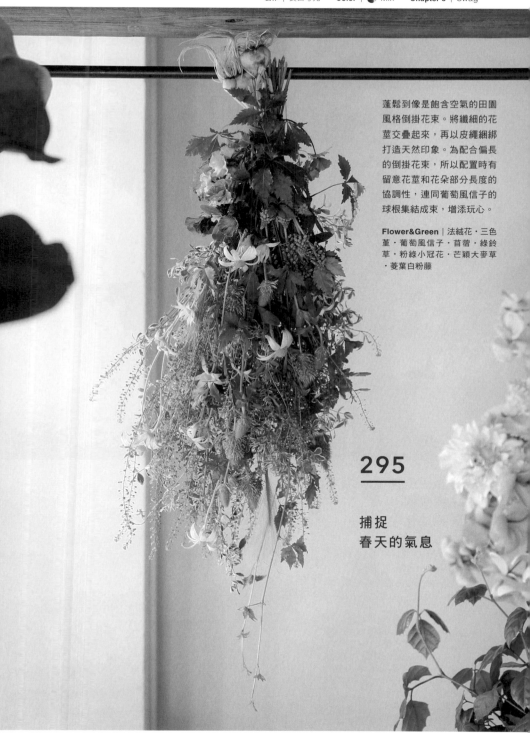

蓬鬆到像是飽含空氣的田園風格倒掛花束。將纖細的花莖交疊起來，再以皮繩綑綁打造天然印象。為配合偏長的倒掛花束，所以配置時有留意花莖和花朵部分長度的協調性，連同葡萄風信子的球根集結成束，增添玩心。

Flower&Green｜法絨花・三色菫・葡萄風信子・苜蓿・綠鈴草・粉綠小冠花・芒穎大麥草・菱葉白粉藤

295

捕捉
春天的氣息

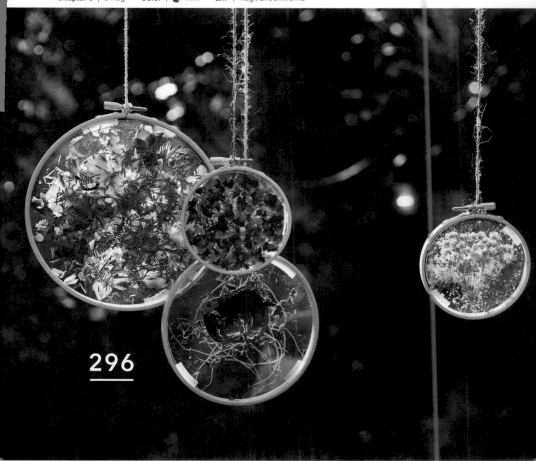

296

彷彿在空中描繪
拼貼畫般的
新型態乾燥花

在刺繡框內鑲入壓克力板，將乾燥花
材封存其中。裝飾在光線明亮處，可
以欣賞到乾燥花美麗的透明感和陰
影，掛在牆壁上也可以，欣賞方式相
當多樣化。

Flower&Green | 左起：香菫菜・大飛燕
草・千日紅・金合歡（葉材）・瓜葉向日
葵・玫瑰（Concusale）・白芨
中上：玫瑰・星辰花・雞冠花・
Myrtaceae Corynanthera Flava・瓜葉向
日葵・米香花
中下：鬱金香・百里香
右起：蕾絲花・金合歡（葉材）・煙霧樹

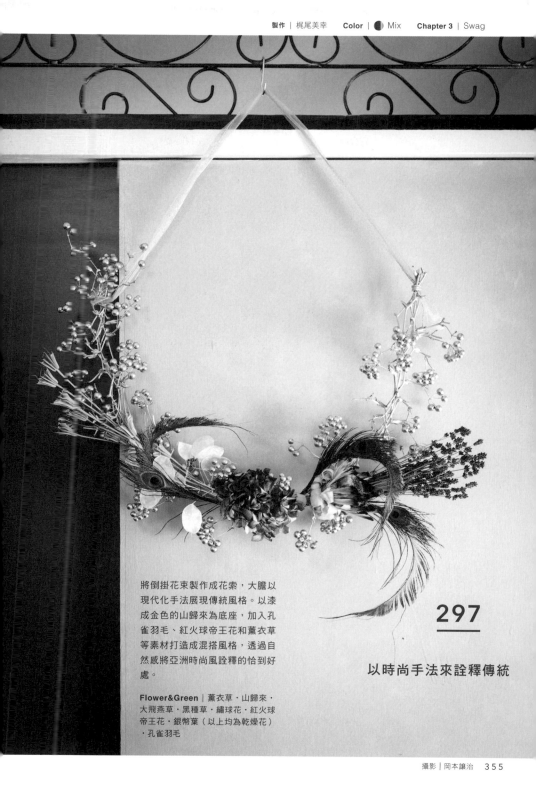

將倒掛花束製作成花索，大膽以
現代化手法展現傳統風格。以漆
成金色的山歸來為底座，加入孔
雀羽毛、紅火球帝王花和薰衣草
等素材打造成混搭風格，透過自
然感將亞洲時尚風詮釋的恰到好
處。

Flower&Green｜薰衣草・山歸來・
大飛燕草・黑種草・繡球花・紅火球
帝王花・銀幣葉（以上均為乾燥花）
・孔雀羽毛

297

以時尚手法來詮釋傳統

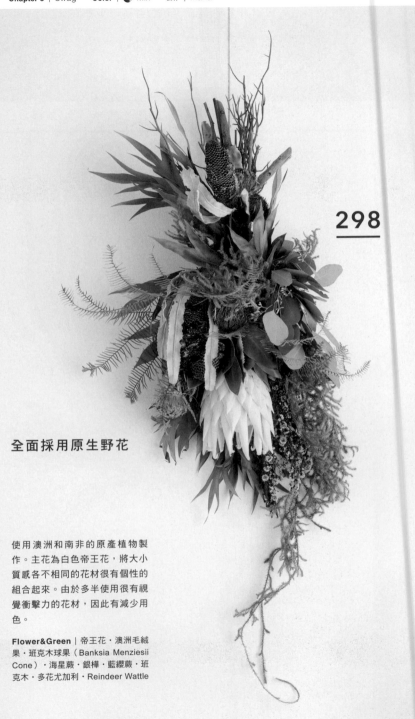

298

全面採用原生野花

使用澳洲和南非的原產植物製
作。主花為白色帝王花，將大小
質感各不相同的花材很有個性的
組合起來。由於多半使用很有視
覺衝擊力的花材，因此有減少用
色。

Flower&Green | 帝王花・澳洲毛絨
果・班克木球果（Banksia Menziesii
Cone）・海星蕨・銀樺・藍纓蕨・班
克木・多花尤加利・Reindeer Wattle

299

以蒲葦和
五彩繽紛的花材
打造蓬鬆感

以葉材搭配五彩繽紛的乾燥花，
來醞釀明亮氛圍。俏皮的蝴蝶結
形倒掛花束無論直放、橫放，或
是朝任何方向擺放都可以，很好
靈活運用。

Flower&Green│針葉樹・宿根星辰
花・飛燕草・蠟菊・尤加利・針葉樹
・紅花銀樺（全部為乾燥花）

五彩繽紛的
基本款設計

在藍冰柏底座上，隨機搭配色彩
和形狀五花八門的花材，是朝氣
蓬勃的設計。藍冰柏泛藍的銀
葉，將五顏六色的花材襯托得熱
鬧非凡。

Flower&Green | 雞冠花（Sylphid・
Strawberry parfait）・紅賓果・藍莓
果・繡球花・紫薊・藍冰柏・尤加利
（桉樹果實・Eucalyptus Trumpet）
・藥用鼠尾草・辣椒・香桃木

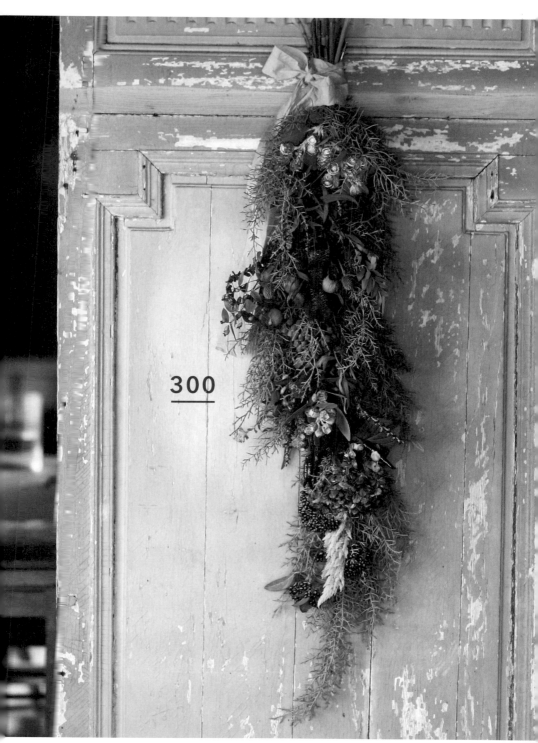

300

360

索引

VISUAL INDEX

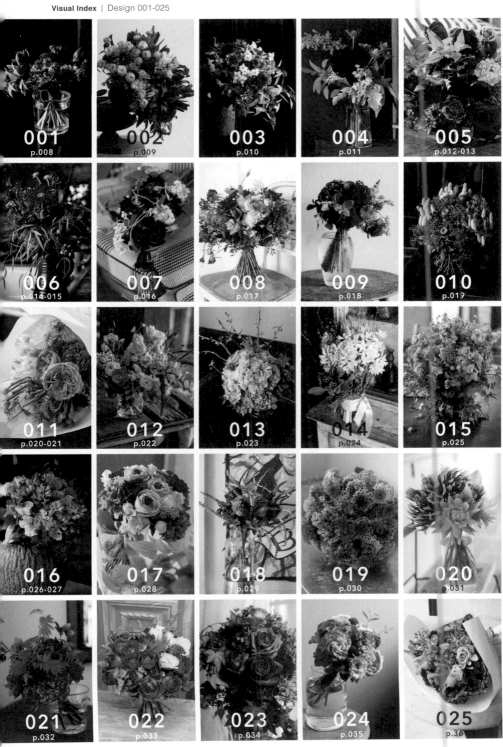

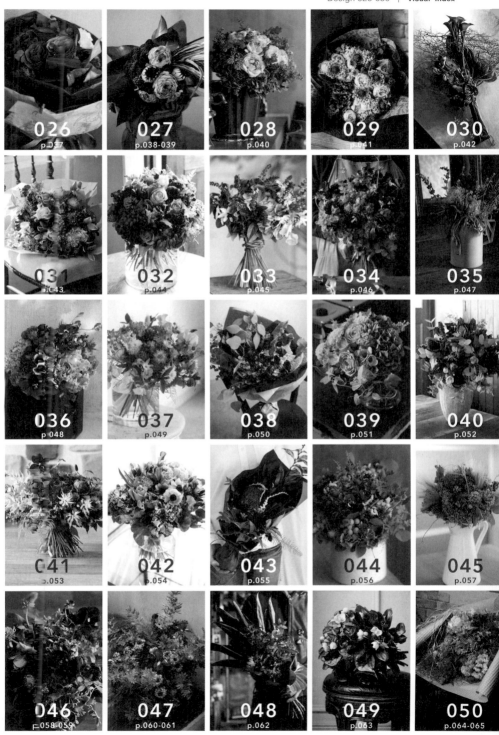

026
p.037

027
p.038-039

028
p.040

029
p.041

030
p.042

031
p.043

032
p.044

033
p.045

034
p.046

035
p.047

036
p.048

037
p.049

038
p.050

039
p.051

040
p.052

041
p.053

042
p.054

043
p.055

044
p.056

045
p.057

046
p.058-059

047
p.060-061

048
p.062

049
p.063

050
p.064-065

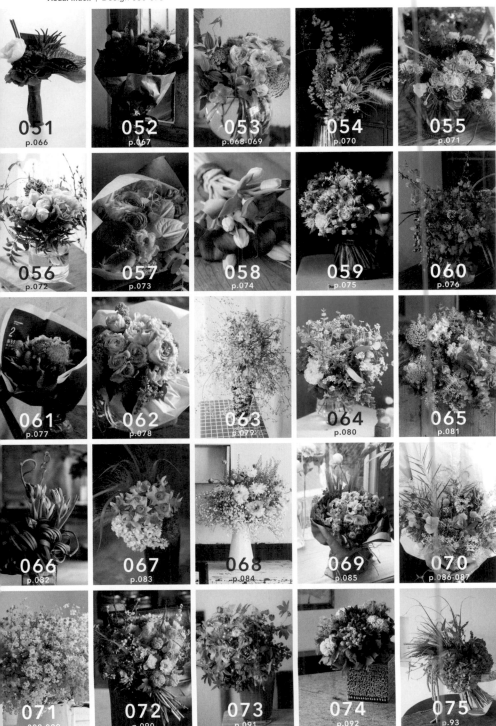

051 p.066
052 p.067
053 p.068-069
054 p.070
055 p.071
056 p.072
057 p.073
058 p.074
059 p.075
060 p.076
061 p.077
062 p.078
063 p.079
064 p.080
065 p.081
066 p.082
067 p.083
068 p.084
069 p.085
070 p.086-087
071 p.088-089
072 p.090
073 p.091
074 p.092
075 p.93

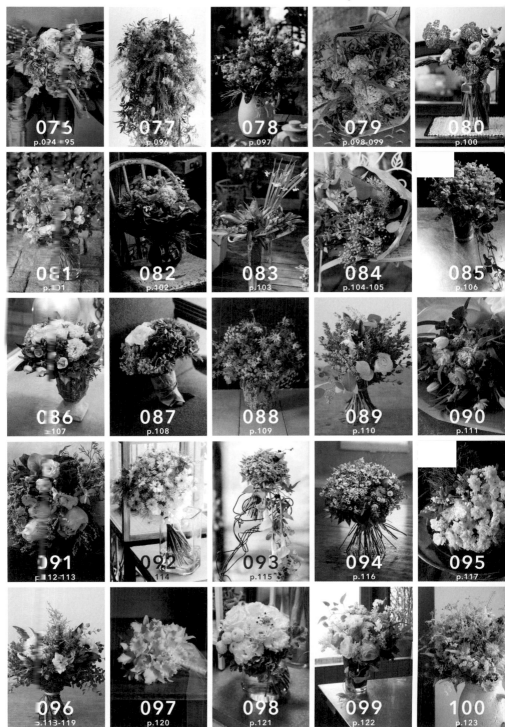

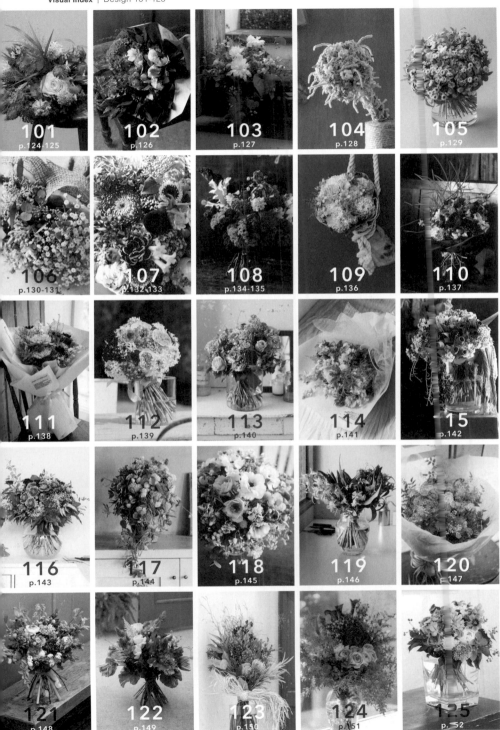

101 p.124-125
102 p.126
103 p.127
104 p.128
105 p.129
106 p.130-131
107 p.132-133
108 p.134-135
109 p.136
110 p.137
111 p.138
112 p.139
113 p.140
114 p.141
115 p.142
116 p.143
117 p.144
118 p.145
119 p.146
120 p.147
121 p.148
122 p.149
123 p.150
124 p.151
125 p.152

126 p.15
127 p.154-155
128 p.156
129 p.157
130 p.158
131 p.159
132 p.160
133 p.161
134 p.162-163
135 p.164
136 p.165
137 p.166
138 p.167
139 p.168-169
140 p.170
141 p.171
142 p.172
143 p.173
144 p.174
145 p.175
146 p.178
147 p.179
148 p.180
149 p.181
150 p.182

151 p.183
152 p.184
153 p.185
154 p.186-187
155 p.188
156 p.189
157 p.190
158 p.191
159 p.192
160 p.193
161 p.194-195
162 p.196
163 p.197
164 p.198
165 p.199
166 p.200-201
167 p.202-203
168 p.204-205
169 p.206-207
170 p.208
171 p.209
172 p.210
173 p.211
174 p.212
175 p.213

176 p.214
177 p.215
178 p.216
179 p.217
180 p.218
181 p.219
182 p.220
183 p.221
184 p.222
185 p.223
186 p.224
187 p.225
188 p.226
189 p.227
190 p.228
191 p.229
192 p.230
193 p.231
194 p.232-233
195 p.234-235
196 p.236
197 p.237
198 p.238-239
199 p.240
200 p.241

201 p.242
202 p.243
203 p.244
204 p.245
205 p.246
206 p.247
207 p.248
208 p.249
209 p.250-251
210 p.252
211 p.253
212 p.254
213 p.255
214 p.256
215 p.257
216 p.258
217 p.259
218 p.260
219 p.261
220 p.262
221 p.263
222 p.264
223 p.265
224 p.266
225 p.267

226
p.268

227
p.269

228
p.270-271

229
p.272

230
p.273

231
p.274

232
p.275

233
p.276

234
p.277

235
p.278

236
p.279

237
p.280

238
p.281

239
p.282

240
p.283

241
p.284

242
p.285

243
p.286

244
p.287

245
p.288

246
p.289

247
p.290

248
p.291

249
p.292

250
p.293

276
p.332

277
p.333

278
p.334-335

279
p.336

280
p.337

281
p.338

282
p.339

283
p.340

284
p.341

285
p.342

286
p.343

287
p.344

288
p.345

289
p.346

290
p.347

291
p.348

292
p.349

293
p.350-351

294
p.352

295
p.353

296
p.354

297
p.355

298
p.356

299
p.357

300
p.358-359

協助者一覧表

	花藝師	聯絡資訊	作品頁
A行	青江健一	jardin nostalgique 東京都新宿区天神町66-21階　TEL:03-6280-7665 http://www.jarnos.jp/	P02□ P170 P17□ P188
	青山ユキコ	FLOWERS ≡SHALIMAR 東京都世田谷区三軒茶屋2-13-16 エコー仲見世エリア TEL:03-3411-0871	P03□-□39，P041 P06□-□65，P228
	赤嶺千絵	TECAPO 福岡県福岡市中央区舞鶴2-1-3 楢崎ビル1F　TEL:092-732-7760 http://tecapo.net/	P266□ □328-329
	Apple Flowers	Apple Flowers 石川県金沢市泉野町4-22-1　TEL:076-241-1007 mail:info@apple-flowers.com　http://www.apple-flowers.com/	P217　□246
	新井光史	Daiichi Engei Co.,Ltd 東京都品川区勝島1−5−21東神ビル6号館 TEL:03−6404−1513　FAX:03−6404−1538　http//www.daiichi-engei.jp/	P232-□3，P265
	新井順子	fleuristePETITàPETIT 東京都世田谷区駒沢3-27-2　TEL:03-6805-5232 http://www.petit-fleuriste.com/	P117，□□59
	arbo	arbo 愛知県春日井市西山町2-6-1　TEL:0568-41-8600 mail:green@arbo.jp　https://green.arbo.jp/	P182
	…and flower	…and flower bespoke chaines inc.　神奈川県川崎市中原区木月4-32-18 TEL:044-750-8204　mail: andflower@mild.ocn.ne.jp　https://shop.and-flower.jp/	P156
	飯野正永	Florist Sekido 神奈川県秦野市柳町2-4-22　TEL:0463-88-1240 https://sekido.hanatown.net/	P280，P□1
	石井奈緒	夏蔦 natsuduta mail:natsuduta@gmail.com http://natsuduta.blog.jp/	P020-021
	石井りか	Aglaia Intellectual and Comfort 東京都港区南青山6-6-22 TRDビル1F　TEL:03-6451-1367 http://aglaia-tokyo.com/	P018，P2□ P236
	いしぐろ茂由希	Rumours 東京都渋谷区恵比寿4-23-10 1F　TEL:03-3280-2761 http://www.rumours.jp/	P142
	石坂智子	flower&green torico 東京都練馬区田柄　TEL:03-6767-7007 mail:info@torico-flower.com　http://www.torico-flower.com/	P321
	石田志保	花宴 hanano-en 東京都渋谷区神宮前3-42-7 青山太洋ビル 1F　TEL:03-5413-5875 http://www.hanano-en.jp/	P033，P085
	井谷恭子	La Ruche 兵庫県芦屋市業平町2-14-101　TEL:0797-25-9815 mail:info@laruche-ashiya.com　http://laruche-ashiya.com/	P123，P202-□3
	井出 綾	Bouquet de soleil http://soleil-net.com/	P193
	井上幸信	Florist Meika-en 愛知県名古屋市東区橦木町1-15　TEL:052-951-1187 http://www.meika-en.com/	P115，P116

	花藝師	聯絡資訊	作品頁
A行	猪俣 悟	DOUBLE CROWN 福岡県福岡市中央区白金2-8-12　TEL&FAX: 092-531-7225 http://www.wcrown.com/	P278
	岩井成記	TRUMP flowers 東京都目黒区自由が丘1-8-21 MELSA PART1　1F TEL:03-5726-9570　http://www.trump-flowers.com/	P124-125，P148 P149
	岩城喜代美	THE EARTH PRODUCTION Inc. flower dept OSAKA　大阪府大阪市中央区上町1-5-5　TEL:06-6766-5212 TOKYO (atelier)　東京都港区南青山7-13-28-200　http://earthpro.jp/	P293
	VESTITA	VESTITA 兵庫県神戸市灘区山田町3-1-15-1F　TEL:078-862-3876 http://vestita.info/	P049
	上田 翠	hanamidori/HANA to EDA 東京都新宿区西新宿5-25-1　TEL:03-6276-6769 mail:info@hanamidori2010.com　http://hanatoeda.com/	P318-319
	上山治栄	hurrah 奈良県香芝市　TEL:090-3845-0347 http://www.hurrah-hurrah.com/	P223
	verde CHIOSCO	verde CHIOSCO 枚方T-SITE店 大阪府枚方市岡東12-2枚方T-SITE 1F　TEL:072-807-4487 http://www.verdechiosco.jp/	P073
	薄井貞光	HANATABA Inc. 栃木県大田原市山の手2-13-11　TEL:0287-23-2341 http://hanataba.info/	P273
	heureux flower&plants works	heureux flower & plants works 千葉県船橋市印内3-23-18　TEL:047-401-7930 mail:info@heureux-flower.com	P150，P152
	江原桜子	Cherish http://cherish-f.com/	P016，P032
	海老原 浩	nicogusa 栃木県宇都宮市小幡2-6-16　TEL:028-643-5113 mail:smile@nicogusa.jp　http://www.nicogusa.,p/	P248
	émof	émof 愛知県名古屋市西区那古野1-23-3　TEL:052-977-6647 mail:flower@emof.info　http://emof.info	P214，P323
	大澤英美	atelier LA NOTE MUETTE 岡山県岡山市北区丸の内 2-10-5　mail:info@lanotemuette.info http://www.lanotemuette.info/	P093
	大澤宏充	SOLFLOS 埼玉県本庄市児玉町児玉2265-1 TEL:0495-71-8716	P048
	大杉隆志	博物花屋 マニエラ 三重県伊勢市船江2-15-17　TEL:0596-20-0234 http://www.maniera.jp/	P279
	大坪靖枝	KTION INC. 東京都大田区山王2-8-7　TEL:03-6429-7263 http://keitakawasaki.net/	P066
	大野香菜絵	Hinoki and the Flowers 愛媛県松山市千舟町3-1-2 小田原ビル1F　TEL:070-5358-9475 mail:mail@hi-no-ki.com　http://hi-no-ki.com/	P014-015
	大橋彩子	netote 東京都渋谷区上原1-17-10　（The 6 Market 内） TEL:03-6884-4510　https://www.instagram.com/photonetote/	P160

	花藝師	聯絡資訊	作品頁
KA行	小鮒恵美	etela TEL: 080-3095-2097 http://etela-f.com/	P338
	小槙有紀子	iconicflower 東京都中野区弥生町3-28-1 http://www.iconicflower.com/	P079　P096 P114　P157 P199，P337
SA行	**SAICO**	Anastasia. 東京都世田谷区北沢1-33-15　TEL：070-2171-3153 mail：info@anastasia-tokyo.com　http://anastasia-tokyo.com	P224
	齋藤裕香子	Hana flower shop 山形県山形市十日町3-8-26　TEL：070-1143-9995 mail：info@hanaflowershop.net　http://hanaflowershop.net	P357
	坂口順一郎	NØGLE 鹿児島県鹿児島市上福元町6380-9　TEL：099-202-0087 mail：info@glashaus.co.jp　http://glashaus.co.jp/	P269，P308-309
	佐竹里美	kikikaka 岐阜県大垣市室本町5-22　TEL：0584-82-8730 mail：kikikaka@kjf.biglobe.ne.jp　http://greens.st.wakwak.ne.jp/906031/index. html	P211，P218 P268，P300-301
	佐藤佳織	Û&Tsé 東京都世田谷区下馬1-3-12 1F　TEL：03-5712-2517 mail：info@u-tse.com	P343
	佐藤竜也	basement bloom 東京都港区南青山1-14-13　TEL：03-6874-4325 https://www.basementbloom.tokyo/	P136，P274
	佐藤大成	Espa Ço da Flor http://www.es-flor.com/	P270-271
	佐藤理永	Magenta 宮城県仙台市青葉区本町2-6-22　ベルツビル1F　TEL：022-393-8370 http://magentalife.net/	P050
	佐野寿美	blanc mûr 京都府長岡京市天神1-21-25　TEL：075-952-0600 http://www.blancmur-flower.com/	P071，P194-195
	座間アキーバ	Hanatombo 東京都町田市中町2-17-21 ピアレジ青山105　TEL：042-866-5864 mail：info@hanatombo.com　https://www.hanatombo.com/	P074
	giverny	giverny 静岡県駿東郡清水町長沢93-18　TEL：055-946-6185 http://www.giverny-flowers.com/	P178，P255
	自見公児	Jimmy DESIGN FLORAL 福岡県北九州市竪町1-5-8 ウィンズ竪町1F mail：jimmydesignfloral@w9.dion.ne.jp	P107，P121
	清水千恵	Flowers Deux Feuille mail：fill2fill@mirror.ocn.ne.jp	P262
	下江恵子	el Bau Decoration 大阪府吹田市津雲台7-5-17　TEL：06-4980-3732 http://www.elbaudeco.com/	P294-295
	白川 崇	(hana-naya) mail：info@hana-naya.jp http://www.hana-naya.jp/	P128，P173 P179，P197 P212，P237 P254，P256，P275
	鈴木雅人	zukky* herb & flower 埼玉県さいたま市浦和区針ヶ谷1-19-15　TEL&FAX：048-789-6137 mail：zukky@zukky.com　http://www.zukky.com	P088-089 P234-235

	花藝師	聯絡資訊	作品頁
KA行	川田静香	nature maison mail：naturemaison.fleur@gmail.com https://www.facebook.com/Naturemaison/	**P209，P291**
	北角真利枝, 岳司	Chelban 三重県津市大門10-7 ピッチャーズビル1F TEL：059-271-8670	**P094-095，P158**
	北島俊昭	Wall Flower https://www.instagram.com/kitajima_toshiaki/	**P215**
	己 みほ	clove connolly 兵庫県西宮市戸崎町6-12　TEL&FAX：0798-69-4505 https://www.clove-connolly.com/	**P063，P241**
	工藤美季	MUGUET 宮城県仙台市青葉区　TEL：022-267-2207 mail：lemuguet05@yahoo.co.jp　https://lemuguet05.exblog.jp/	**P126**
	green thumb 〜草の根〜	green thumb 〜草の根〜 愛知県豊橋市柱六番町82　TEL：0532-46-6546 https://www.facebook.com/green-thumb-草の根-330587346973253/	**P103，P104-105**
	栗本一彦	BLÄTTER 岐阜県各務原市蘇原申子町3-19　TEL：0120-905-874 mail：info@blaetter7.com　http://blatter7.jp/	**P045，P252**
	CRUZ FUJINOHANA	CRUZ FUJINOHANA 東京都港区南青山3-4-4 CASA BIANCA 1F　TEL：03-6721-1316 http://www.cruzfujinohana.com/	**P092**
	grelo	grelo 兵庫県神戸市中央区下山手通4-7-10　TEL：078-333-3888 mail：info@grelo.jp　http://www.grelo.jp/	**P026-027，P046**
	黒木あゆみ	letamps 宮崎県宮崎市鶴島町3-81　TEL：090-3662-6203 mail：ami600602@i.softbank.jp	**P164**
	黒澤浩子	aclass 神奈川県相模原市中央区淵野辺1-15-10　TEL：042-719-7885 http://www006.upp.so-net.ne.jp/aclass/	**P047，P267**
	高智美乃	Hanatomi Mino 愛媛県松山市北条　TEL：090-1325-5971 mail：hanatomimino@hotmail.com	**P346**
	香内 斉	VOICE 東京都渋谷区神宮前3-7-11 JINGUMAE HOUSE 1F　TEL: 03-6883-4227 mail：info@voice-flower.jp　http://voice-flower.jp	**P008，P146**
	古賀朝子	Fleurs de chocolat 東京都世田谷区上用賀5−9−16　TEL：03-5717-6878 mail：info@kogaasako.com　http://kogaasako.com/	**P286**
	小木曽めぐみ	nii-B 岐阜県岐阜市美園町4−23　TEL：058-215-7099 mail：info@nii-b.com　http://nii-b.com/	**P077，P230** **P344**
	小谷祐輔	ARTISANS flower works 京都府京都市左京区田中東樋ノ口町35　TEL：075-744-6804 http://fleurartisans.com/	**P276**
	後藤清也	SEIYA Design 静岡県賀茂郡河津町沢田70 https://seiya-design.net/	**P120**
	小林久男	Flower shop KOBAYASHI 大阪府八尾市恩智2-360 TEL: 072-943-7798	**P289**

	花藝師	聯絡資訊	作品頁
KA 行	小鮒惠美	etela TEL: 080-3095-2097 http://etela-f.com/	**P338**
	小槙有紀子	iconicflower 東京都中野区弥生町3-28-1 http://www.iconicflower.com/	**P079，P096 P114，P157 P199，P337**
SA 行	**SAICO**	Anastasia. 東京都世田谷区北沢1-33-15　TEL:070-2171-3153 mail:info@anastasia-tokyo.com　http://anastasia-tokyo.com	**P224**
	齋藤裕香子	Hana flower shop 山形県山形市十日町3-8-26　TEL:070-1143-9995 mail:info@hanaflowershop.net　http://hanaflowershop.net	**P357**
	坂口順一郎	NØGLE 鹿児島県鹿児島市上福元町6380-9　TEL:099-202-0087 mail:info@glashaus.co.jp　http://glashaus.co.jp/	**P269，P308-309**
	佐竹里美	kikikaka 岐阜県大垣市室本町5-22　TEL:0584-82-8730 mail:kikikaka@kjf.biglobe.ne.jp　http://greens.st.wakwak.ne.jp/906031/index. html	**P211，P218 P258，P300-301**
	佐藤佳織	Û&Tsé 東京都世田谷区下馬1-3-12 1F　TEL:03-5712-2517 mail:info@u-tse.com	**P343**
	佐藤竜也	basement bloom 東京都港区南青山1-14-13　TEL:03-6874-4325 https://www.basementbloom.tokyo/	**P136，P274**
	佐藤大成	Espa Ço da Flor http://www.es-flor.com/	**P270-271**
	佐藤理永	Magenta 宮城県仙台市青葉区本町2-6-22　ベルツビル1F　TEL:022-393-8370 http://magentalife.net/	**P050**
	佐野寿美	blanc mûr 京都府長岡京市天神1-21-25　TEL：075-952-0600 http://www.blancmur-flower.com/	**P071，P194-195**
	座間アキーバ	Hanatombo 東京都町田市中町2-17-21 ピアレジ青山105　TEL:042-866-5864 mail:info@hanatombo.com　https://www.hanatombo.com/	**P074**
	giverny	giverny 静岡県駿東郡清水町長沢93-18　TEL:055-946-6185 http://www.giverny-flowers.com/	**P178，P255**
	自見公児	Jimmy DESIGN FLORAL 福岡県北九州市竪町1-5-8 ウィンズ竪町1F mail:jimmydesignfloral@w9.dion.ne.jp	**P107，P121**
	清水千恵	Flowers Deux Feuille mail:fill2fill@mirror.ocn.ne.jp	**P262**
	下江恵子	el Bau Decoration 大阪府吹田市津雲台7-5-17　TEL:06-4980-3732 http://www.elbaudeco.com/	**P294-295**
	白川 崇	(hana-naya) mail:info@hana-naya.jp http://www.hana-naya.jp/	**P128，P173 P179，P197 P212，P237 P254，P256，P275**
	鈴木雅人	zukky* herb & flower 埼玉県さいたま市浦和区針ヶ谷1-19-15　TEL&FAX:048-789-6137 mail:zukky@zukky.com　http://www.zukky.com	**P088-089 P234-235**

	花藝師	聯絡資訊	作品頁
SA行	芦澤有沙	Spirée fleuriste 栃木県栃木市嘉右衛門町1-12　TEL&FAX:0282-51-2042 mail:info@spireefleuriste.com	P296
	宗 慎太郎	HANASHO 福岡県福岡市中央区薬院2-16-1 ロマネスク薬院第3 1F　TEL:092-714-2188 mail:hanasho126@yahoo.co.jp　http://hanasho1985.jp/	P052
	宗花智衣子	SOCUKA mail:socuka@gmail.com https://www.socuka.com/	P330
TA行	髙木麻子	remplir 兵庫県泉南郡岬町淡輪1478-3 TEL:072-479-8004	P154-155，P190 P317
	髙杉揚子	flower HyggE 東京都大田区田園調布1-7-4　TEL&FAX:03-5755-5187 mail:flower.hygge@gmail.com	P288
	高田直人	PELE plants&flowers 広島県広島市西区観音町1-1-1F　TEL:082-232-5323 http://www.pele-pf.com/	P031，P083 P213，P261
	髙塚保光	flower style Lazuli 佐賀県佐賀市若宮１丁目１０−３７　TEL:0952-30-9423 http://taka1187.area9.jp/	P051
	髙橋和希	anima 神奈川県鎌倉市七里ガ浜東3-1-6　TEL:0467-91-4775 mail:info@anima-florist.com	P025
	髙橋光治	Inter Flower Designs 茨城県筑西市小林 737　TEL:0296-23-3936 http://interflowerdesigns.net/	P243
	志村香織	HANATAKU 北海道札幌市西区西野2条7丁目5-16　TEL:011-666-1874 http://hanataku.net/	P042，P106
	志村雄幸	HANATAKU 北海道札幌市西区西野2条7丁目5-16　TEL:011-666-1874 http://hanataku.net/	P122
	TANE. FLOWER&LIFE LABORATORY	TANE. FLOWER & LIFE LABORATORY 富山県富山市布瀬町南3町目1-2　TEL:076-493-1518 http://tane-flower.com/	P161
	田野崎 幸	iria 東京都世田谷区等々力3-21-22 1F http://iria-sachitanosaki.com/	P112-113
	千田 咲富志	Hanaya ikka 宮城県仙台市青葉区中央4-8-16 大泉ビル1F　TEL:022-397-7552 mail:mail@ikka-hanaya.jp　http://www.ikka-hanaya.jp/	P111
	déjà-vu	déjà-vu 愛知県名古屋市中区栄3-20-14 住吉ビル1F　TEL:052-262-3323 mail:info@deja-vu-f.com　http://www.deja-vu-f.com/	P168-169，P272
	DEDICA	DEDICA　design frower&plants 兵庫県芦屋市川西町5-2　TEL:0797-96-0162 mail:info@dedica.jp　https://dedica.jp/	P056
	寺門団也	yagiya FLOWERS shop 栃木県大田原市末広3-2950-5　TEL:0287-23-4187 mail:yagiya@yagiya.net　http://yagiya.net/	P127，P204-205
	堂内康伸	FFs hanaichimonme 兵庫県三田市中央町１０−１１ TEL:079-563-3252	P229，P253

	花藝師	聯絡資訊	作品頁
MA 行	まきのせかおり	BremenFlower 横浜市青葉区美しが丘1-9-16 平野ビル6 202　TEL:045-903-5615 https://www.bremen-flower.jp/	P053，P144
	松尾亜紗子	Les prairies atelier asako 神奈川県横浜市中区住吉町5-64-1VELUTINA馬車道407 mail:info@atelierasako.com　https://atelierasako.com/	P180
	Maria	BUENO-F mail:info@bueno-f.com　http://bueno-f-marimaria.tumblr.com/	P029，P350-351 P356
	まるたやすこ	planted muffin 兵庫県尼崎市塚口町5-21 ネクステージ五番館 https://www.planted-muffin.com/	P345
	三浦裕二	irotoiro 東京都目黒区中町2-49-11 1F　TEL:03-5708-5287 http://irotoiro.jp/	P084，P130-131 P244，P282 P302-303
	三嶋春菜	fiore soffitta mail:mail@fioresoffitta.com http://www.fioresoffitta.com/	P332
	簑島尚美	churapana 沖縄県那覇市泉崎1-9-23 TEL:098-861-6220　http://www.churapana.com/	P022
	向井真由美	Le bosquet http://lebosquet17.com/	P030，P057
YA 行	八木かおり	ATELIER MOKARA 愛知県名古屋市中区平和1丁目23-9　TEL:052-332-6032 mail:mokara0521@gmail.com　http://www.atelier-mokara.com/	P162-163，P208
	柳原信教	Pitou 兵庫県神戸市灘区山田町2-1-1　TEL:078-811-1187 mail:pitou0503@snow.ocn.ne.jp	P186-187，P240 P298
	家根光張	ATELIER YANEGATA 兵庫県西宮市樋之池町8-7　TEL:079-831-3607 mail:contact@yanegata.net　https://www.yanegata.com/	P336
	山口香織	VEIN 東京都渋谷区千駄ヶ谷3-27-8　TEL:03-6325-2593 mail:veintokyo.info@gmail.com　http://www.themotthouse.tokyo/vein	P055，P086-087
	山崎那由加	green flower komorebi 北海道札幌市豊平区平岸3条13丁目7-19第一平岸メインビル　have fun space fuu内 TEL:011-824-3353	P175，P238-239
	山田 剛	Magenta 宮城県仙台市青葉区本町2-6-22　ベルツビル1F TEL:022-393-8370　http://magentalife.net/	P034，P134-135
	ユ ヘヨン	Marron Papier Tokyo 東京都渋谷区西原3-3-3西原ビル201号室　TEL:03-6407-8133 mail:marronpapiertokyo@yahoo.co.jp	P141，P285
	横井康宏	Nanairo 東京都江戸川区松島4-19-9 1F　TEL:03-6231-5687 mail:order@nanairo-flower.jp　http://www.nanairo-flower.jp/	P312-313 P334-335
	横田由利子	4e quatrième 岐阜県多治見市白山町4-1-1 ミニマムスクエアビル1F　Tel:0572-24-5549 mail:hello@quatrieme.net　http://www.quatrieme.net/	P097，P102
	吉江 真	flower shop YOSHIE MAKOTO 北海道札幌市中央区北4条西17丁目1-10　TEL:011-621-8783 http://www.yoshiemakoto.com/	P110，P118-119

	花藝師	聯絡資訊	作品頁
YA 行	吉原大五郎	花屋利平 新潟県長岡市蓮潟2丁目12-33　カルペディエム1F TEL:0258-84-7989　http://www.ri-hey.com/	P139,P181,P242
	吉可美恵	abeille/株式会社abeille 愛知県名古屋市北区山田1丁目2-14　TEL&FAX:052-908-7237 http://www.abeille-flower.com/	P012-013
RA 行	RaQue	RaQue 東京都目黒区下目黒3-1-22 谷本ビル2A　TEL:03-6876-4564 mail:info@ra-que.com　http://ra-que.com/	P314-315
	Rambs ear	Hana to Café Ramb's ear 埼玉県富士見市鶴馬3468　TEL:049-293-6424 http://rambsear.exblog.jp　http://rambsear.com/	P196,P225
	Rie wild vine wreath	Rie wild vine wreath mail:rie.wild.vine.wreath@gmail.com http://www.riewildvinewreath.com/	P067
	Ruka 伊藤透康	Ruka 愛知県名古屋市熱田区中出町1-26-4　TEL 052-681-0801 mail:info@ruka-f.com　http://ruka-f.com/	P206-207
WA 行	若井ちえみ	duft 東京都世田谷区世田谷4-13-20 SHOIN PLAT 1-B　TEL:03-6884-1589 http://duft.jp/	P348,P349
	渡辺邦子	El Sur 東京都杉並区西荻南3丁目4-6　TEL:03-3247-5359 mail:el.sur@deluxe.ocn.ne.jp　http://www.elsur-hananotabi.com/	P342
	渡辺晋	Hikokigumo 東京都中野区東中野3-3-34 サクラハイツ1号室 TEL:03-6279-1802	P080,P143,P185
	渡来敦	Tumbler & FLOWERS http://tumblerandflowers.com/	P132-133

花の道 75
hana no michi

花藝設計靈感圖鑑300：
花束＆盆花＆倒掛花束

作　　　者／Florist 編輯部
譯　　　者／亞緋琉
發　行　人／詹慶和
執 行 編 輯／劉蕙寧
編　　　輯／蔡毓玲・黃璟安・陳姿伶
執 行 美 編／陳麗娜
美 術 編 輯／周盈汝・韓欣恬
內 頁 排 版／陳麗娜
出　版　者／噴泉文化館
發　行　者／悦智文化事業有限公司
郵政劃撥帳號／19452608
戶　　　名／悦智文化事業有限公司
地　　　址／新北市板橋區板新路 206 號 3 樓
電　　　話／(02)8952-4078
傳　　　真／(02)8952-4084
網　　　址／www.elegantbooks.com.tw
電 子 信 箱／elegant.books@msa.hinet.net

2021 年 12 月初版一刷　定價 580 元

BOUQUET・ARRANGEMENT・SWAG DESING
ZUKEN 300
Copyright ©Seibundo Shinkosha Publishing Co., Ltd.
2019
All rights reserved.
Originally published in Japan in 2019 by Seibundo
Shinkosha Publishing Co., Ltd.
Traditional Chinese translation rights arranged with
Seibundo Shinkosha Publishing Co., Ltd., through Keio
Cultural Enterprise Co., Ltd.

經銷／易可數位行銷股份有限公司
地址／新北市新店區寶橋路 235 巷 6 弄 3 號 5 樓
電話／(02)8911-0825
傳真／(02)8911-0801

國家圖書館出版品預行編目資料

花藝設計靈感圖鑑 300：花束＆盆花＆倒掛花
束／Florist 編輯部著；亞緋琉譯. -- 初版. – 新
北市：噴泉文化館出版，2021.12
　面；　公分. -- (花之道；75)
ISBN 978-986-99282-4-3 (平裝)

1. 花藝

971　　　　　　　　　　　　110018590

STAFF
封面・內文設計
千葉隆道・兼沢晴代〔MICHI GRAPHIC〕

編輯協力・花材校正
櫻井純子〔Flow〕

本書是從《Florist》月刊的文章中，
挑選出300個作品增添內容並潤飾，
重新編輯而成。